演员自我修养
创造角色

[俄] 斯坦尼斯拉夫斯基 著

李浚帆 译

华中科技大学出版社
http://press.hust.edu.cn
中国·武汉

图书在版编目（CIP）数据

演员自我修养：创造角色 /(俄罗斯) 斯坦尼斯拉夫斯基著；李浚帆译. —— 武汉：华中科技大学出版社，2023.5
ISBN 978-7-5680-9300-2
Ⅰ.①演… Ⅱ.①斯…②李… Ⅲ.①演员－修养 Ⅳ.① J812.1

中国国家版本馆 CIP 数据核字 (2023) 第 058693 号

演员自我修养：创造角色　　　　　　　［俄罗斯］斯坦尼斯拉夫斯基 著
Yanyuan Ziwo Xiuyang：Chuangzao Juese　　　　　　　　　　　　李浚帆 译

选题策划：刘晚成
责任编辑：肖诗言
责任校对：林凤瑶
责任监印：朱　玢
装帧设计：璞茜设计
出版发行：华中科技大学出版社（中国·武汉）　　电　话：（027）81321913
　　　　　武汉市东湖新技术开发区华工科技园　　邮　编：430223
印　　刷：武汉科源印刷设计有限公司
开　　本：710mm × 1000mm 1/16
印　　张：14.75
字　　数：196 千字
版　　次：2023 年 5 月第 1 版第 1 次印刷
定　　价：42.00 元

本书若有印装质量问题，请向出版社营销中心调换
全国免费服务热线：400-6679-118 竭诚为您服务
版权所有　侵权必究

目 录

● **第一部分　格里鲍耶陀夫的《聪明误》** / 001
　　第一章　研究分析期 / 003
　　第二章　情感体验期 / 036
　　第三章　形体表现期 / 070

● **第二部分　莎士比亚的《奥赛罗》** / 089
　　第四章　初识角色 / 091
　　第五章　创造角色的外在生命 / 109
　　第六章　分析剧本和角色 /126
　　第七章　对准备工作的检查和总结 / 162

● **第三部分　果戈理的《钦差大臣》** / 177
　　第八章　从形体动作到鲜活的形象 /179

　　附录A　对创造角色的补充 / 211
　　附录B　关于《奥赛罗》的即兴表演 / 215

第一部分

格里鲍耶陀夫①的《聪明误》

① 亚历山大·谢尔盖耶维奇·格里鲍耶陀夫(1795—1829),俄国剧作家,生于贵族家庭。代表作《聪明误》。

第一章　研究分析期

演员扮演某个角色之前需要完成的准备工作，可以划分为三大阶段：研究角色，构建角色的生命力，通过形体动作表现角色。

初识角色

认识角色，本身就是一个准备的过程。它始于第一次阅读剧本时产生的第一印象。这一至关重要的过程，堪比一对男女一见钟情，而后他们注定将成为情人、爱侣或夫妻。

第一印象宛如处女般清纯，最能激发出艺术热忱和激情，对艺术创作过程影响深远。

这些第一印象出乎意料、直白率真。它们对演员表演的影响贯穿始终。它们无法提前策划，也不会先入为主。未经任何批判性的删改，它们就自发地进入演员灵魂的深处，汇入其天赋才华的源泉，深深地植根于演员的表演之中，往往构成了角色的基础、形象的萌芽。

第一印象是种子。无论演员在后续的表演中想要进行怎样的改变或调整，他都无法摆脱第一印象的深刻影响；随着角色的成长，即使演员发现无法将第一印象应用于表演之中，他也还是渴望抓住它们。这些印象是如此强烈、深刻、持久，因此演员在第一次熟悉剧本的时候必须格外留意。

为了接收这些第一印象，我们需要在头脑中构建一个接收框架，使内

心达到一种恰当的状态。我们必须专注于情感，否则无法实现任何创作。演员应当知道如何激发自己的艺术情感、敞开自己的心灵。除此之外，第一次阅读剧本的时候也需要一个合适的外部环境，要选择合适的时间和地点。这需要某种仪式感，想要邀请自己的心灵来一场放松之旅，那么你自己首先要放松精神和身体。

阻碍我们接收全新印象的最危险的因素，是偏见。偏见如同塞在瓶颈里的瓶塞一样，锁闭了我们的心灵。他人强加于我们的观点造成了偏见。当演员自己对剧本和角色的感觉受制于某种刻板印象或固定情绪，他就极易受到他人意见的影响；而如果他人的意见是错误的，这就不利于表演。他人的意见可能会扭曲演员与角色之前自发建立的情感联结。因此，在第一次阅读剧本的时候，演员要努力排除外部影响，以免造成偏见，从而挤走他自己的第一印象，以及他的意愿、思绪和想象。

如果演员不得不寻求帮助，以澄清剧中角色的生存环境和内外状态，那么，开始的时候也要让演员自己尝试寻找答案。因为只有这样，他才能既不破坏自己与角色之间的联结，又能弄明白应该向他人征询什么问题。让演员暂时独处，积蓄与角色有关的情绪、灵感和回忆；直到他对角色的感觉具象化，并且对角色形象产生明确、具体、新颖的认知。只有给予演员充分的时间，使他自己对角色的看法得以确立并日臻成熟，他在广泛听取外部意见的时候才不至于削弱他自己的艺术独立性。要让演员记住，如果外部意见只是增加了他的想法，却并没有唤起他的情感，那么这些外部意见，哪怕是杰出人物提出的，也比不上他自己的观点。

在演员的语言里，"去了解"就意味着"去感受"。初读剧本的时候，演员应当信马由缰地释放自己的创造性情感。第一次朗读剧本时产生的温情、激动等真情实感越多，枯燥的文本就越能唤起演员的感觉、创作意愿、思绪和情感记忆，就越能调动他的视觉、听觉及其他感官，使其对角色形象、场景画面和感性记忆进行创造性的联想。演员的联想借助看不

见的调色板，为剧本的文字增添了奇妙的色彩。

演员一定要找到剧作家自身看待剧本的角度。一旦找到了，演员就将沉醉于朗读者的朗读声中，他们的脸部肌肉会不由自主地根据所朗读的内容做出痛苦或滑稽的表情。同时，他们也将情不自禁，做出各种动作。他们无法安静地坐着，某种力量推着他们越来越靠近朗读者。

对于第一次朗读剧本的朗读者，这里有几条实用的建议。

首先，他应当避免过度解读，否则就可能将其个人对角色的看法强加给演员。他只需要在剧本内在写作技巧的辅助之下，阐明基本剧情，以及角色心理变化的发展主线。

对剧本的第一次朗读应当简洁、清晰，阐明其梗概、主旨、情节发展的主线以及剧本的文学价值。朗读者可以暗示剧作家创作剧本的出发点、想法、感受和体验。第一次朗读剧本的时候，朗读者将推动或引领每一位演员，沿着铺展开来的生活画卷去体会剧本反映的人性。

朗读者可以向经验丰富的作家学习如何迅速抓住剧本的核心思想和情感变化的基本线。受过专业训练的作家研究过大量文学作品，能够在第一时间理清剧本的结构，理解驱使剧作家动笔写作的出发点、想法和感受。这种能力对于演员很有助益，但前提是不能影响他自己对剧本精髓的感悟。

如果演员能够通过全身心的投入，凭借自己的理性和感性，在第一时间就吃透剧本，那将是莫大的幸运。想要实现这种令人愉悦却非常难得的状态，最好是忘记一切规则和方法，将自己交由天然的创造力来主导。但这种情况极其罕见，还是不要指望了。同样罕见的情况还有演员在第一时间就理解了剧本的情节发展主线、基础结构划分，以及将基本要素串联起来的重要节点。常见的情况是初读剧本时，只会有某些零星的片段触动演员的情感，其他内容对于演员则是模糊不清的，如外来者一般陌生。而进入演员内心的那些点滴印象和情感火花，就好比沙漠中的绿洲、黑暗中的

灯光。

为什么有些角色通过我们的情感获得了生命力，而有些角色却只能留在我们的理性记忆中？为什么我们想起前者的时候会产生激动、快乐、亲切、轻松和爱的感觉，而回忆后者的时候却心如止水、冷漠无语？

这是因为，那些富有生命力的角色令我们感同身受，我们熟悉他们的情感体验；反之，有些角色不符合我们的本性。

之后，随着我们更加熟悉和理解剧本，起初那些碎片化的认知不断地成熟、拓展，开始彼此接合，最终形成对角色的完整认知。就好比百叶窗关上的时候，阳光只能透过狭小的缝隙投进一丝丝纤细的光线；而打开百叶窗之后，阳光就会洒满整个房间，黑暗将被彻底驱散。

我们很难只读一次剧本就理解它，而通常需要从不同的角度去理解剧本。很多剧本的思想内核隐藏得很深，要费很大心力才能挖掘出来。其主旨思想也可能复杂得如同密码，需要破解。剧本可能会结构复杂、难以捉摸，我们只能通过零敲碎打的方式一点一点地去了解它。阅读这样的剧本，就像猜字谜一样，在谜底揭开之前感受不到太多乐趣。这样的剧本必须反复阅读，每一次重读都应当以我们之前的阅读感受为指引。

遗憾的是，很多演员并没有认识到第一印象的重要性，不会认真对待它们。他们漫不经心地进行这项工作，并未将其视为创作过程的一部分。我们中有多少人为第一次阅读剧本做了认真的准备？我们拿起剧本匆匆过目，根本不管自己身在何处，可能是在火车上、出租车里，或者幕间休息的时候。与其说我们阅读剧本是为了理解剧本，还不如说是为了想象自己扮演的是一个重要角色。这将使我们丧失重要的创作机会，造成无法挽回的损失，因为这将导致后续的阅读中一切意外因素被剥夺，而这些意外因素是我们的创作本能不可或缺的。第一印象被破坏之后无法重来，就如同逝去的童年无法重返。

分析

在这个重要的准备阶段,第二项工作是分析。演员通过分析进一步了解自己所扮演的角色;分析,也是通过研究角色来熟悉剧本的方法之一。这就像进行文物修复一样,通过让各个碎片重焕生机,整体的轮廓也逐渐变得清晰。

"分析"通常是指一个理性的过程。这一过程应用于文学、哲学、历史等各个学科的研究之中。然而,在艺术领域,任何理性分析,就其本身而言,都是有害的,因为其具有算术性、单调性,将使艺术火花和创作热情趋于冷却。

在艺术领域,负责创造的是感性,而非理性。情感,是艺术的主要支柱和动力。理智,对于艺术只能起到辅助和次要的作用。艺术家所进行的分析与学者或评论家的分析大为不同。如果学术分析的结果是某种观点,那么艺术分析的结果便是某种情感。演员的分析首先是感性分析,必须依靠情感来进行。

在创作过程中,通过感性分析来了解角色至关重要,只有这样演员才能进入潜意识领域,而潜意识决定了某一人生的十分之九,它也是该人生最具价值的部分。相对而言,演员通过自己的创作本能、艺术直觉、超意识天赋了解角色十分之九的人生,留给理性的就只剩下十分之一了。

艺术分析的创造性目的如下:

1. 研究剧本。

2. 为演员的创造性工作寻找灵感或其他素材,不考虑剧本内容和角色本身。

3. 从演员自身寻找类似素材(自我分析)。这些素材可能是储藏于感性记忆中的、与各个感官相联系的生动的切身体验,也可能是经过思考和整理之后保存于理性记忆中的、与角色的体会类似的感悟。

4. 让演员的心灵准备好酝酿创造性情感——包括有意识的和无意识的情感，以后者为重。

5. 寻找激发创造力的刺激物。演员初读剧本之时，对角色可能还存在一些认识盲区，而这些刺激物就将在这些区位为角色注入新的激情和生命力。

* * *

普希金要求剧作家——而我们要求演员——要有"契合规定情境的真情实感"。因此，分析的目的是研究具体细节，为角色准备好规定情境，以使得在后续的创作过程中，演员能够本能地迸发出真情实感。

分析的出发点是什么？

此时让我们利用在艺术和人生中留给理性的那十分之一。在理性的帮助下，我们能够唤醒我们的情感；而当情感积蓄到不得不表达的时候，我们需要努力辨识情感发展的方向，不动声色地引导它们在真实的创作道路上前进。换句话说，我们要通过有意识的准备工作来激发无意识的创作本能。从有意识到无意识——这是我们关于艺术和技巧的座右铭。

在这个创作过程中，我们如何运用理性？我们这样推断：对艺术的激情和热爱，是真挚情感最亲密的朋友和最有效的催化剂。因此就让它成为艺术分析的第一方法吧。对艺术的热爱能够渗入视线、听力和意识无法触及的领域，甚至抵达艺术的最高境界。凭着对艺术的激情与热爱进行的分析，是寻找创造性刺激物的最佳手段，这些刺激物将会激发演员的创造力。当演员充满激情的时候，就会开始理解角色；而当他理解角色之后，就会更加充满激情。这两者相辅相成。

在初次阅读剧本的时候，艺术激情最为汹涌澎湃。因此，演员在初读剧本时会愉快地反复体验角色身上那些令他激动的特质；这些特质打动了

他，从一开始他的情感就对它们产生了反应。一切具有艺术美感，或彰显美德，或打动人心，或耐人寻味，或令人愉悦的事物，都会使演员本能地产生情感反应；剧作家的生花妙笔，无论是体现在剧本的形式上还是实质上，都随时牵动着演员的心。所有这些，都如同引燃艺术激情的火药。

然而，如果剧本中的有些内容并没有立即引发奇妙的直觉反应，演员又该怎么办呢？对于这些内容，我们必须加以研究，去发掘那些蕴含于其中的能够唤起激情的素材。此时，既然我们的情感保持沉默，那么我们就别无选择，只能寻求理智的帮助——理智是情感最亲密的助手和顾问。让理智像侦察员一样，在剧本里进行全方位的侦察；也像拓荒者一样，为我们的基础创造力、直觉和情感开辟新的道路。然后，再让我们的情感去寻找诱发激情的新刺激物，让情感召唤直觉去搜寻并发现越来越多鲜活生动的素材和角色的心理活动，这些是意识无法做到的。

演员的这种理性分析越细致、越深刻、越多样化，他就越有可能找到诱发激情的刺激物和激发无意识创造力的精神素材。

我们寻找丢失的物品，更多的时候会在没想到的地方找到。创造力也是如此。你必须派遣你的理智去进行全方位的侦察。让理智走遍每个角落，去搜寻创造力的刺激物，再由情感和直觉去选择适合它们的刺激物。

这样的搜寻是根据剧本和其中的角色、各部分、层次结构等的长度、广度和深度进行的；逐层递进，开始于外显的表层，结束于最深层、最复杂的精神内核。为此，应当仔细分析剧本和角色；逐层深入地钻研剧本，直至触及核心；还要解构剧本，独立审视每个部分，重新阅读之前没能仔细研究的内容，找到创作热情的刺激物，让它们像种子一样在演员心里生根发芽。

*　　　　*　　　　*

剧本和角色具有多个层面，随着剧本中的生活图景不断展现。首先是外部层面的事实、事件、情节、形式。紧接着是社会地位层面，又可以细分为阶级、民族、时代背景。然后是文学层面，包括主题、风格及其他方面。还有美学层面，又可以细分为戏剧性和艺术性，与场景和效果相关。然后是心理层面和形体层面。心理层面包括心理活动、情感、内在特征，形体层面包括形体的基本自然规律、行为及其目的、外部特征。最后还有只与演员相关的个人创作感觉层面。

这些层面并非具有同等重要性。其中有些是构建角色生命和灵魂的基础，而其他的则是次要的，为角色形象的内外特征提供附加的描述性素材。

这些层面也并非全都能够直接触及，其中很多需要逐一搜寻。最终，这些层面在我们的创作感觉和创作表现中融为一体，使我们了解剧本和角色的外在形式及内在气质，包括我们通过意识能或不能获得的一切。

剧本或角色的意识层面就好比地球的地层结构：沙子、黏土、岩石等组成了地壳。随着层次逐渐深入，抵达内心世界之后，就逐渐到达了无意识层面；在心灵最深处，人类内在的本能和激情就如同地心内部的灼热岩浆和火焰那般熊熊燃烧。那里是超意识的王国，是角色生命的中枢，是演员、艺术家的神圣"自我"，是灵感的神秘源泉。你无法意识到这些，只能用全部身心去感受它们。

分析外部情境

分析的路径是以剧本的外在形式、剧作家的文字为起点，这里是我们的意识可以触及的地方；然后由表及里，通向剧本的精神内核，这是剧作家为剧本注入的无形之物，基本上只有依靠潜意识才能触及。于是，我们从外围走向中心，从外部文学形式走向内部精神实质。通过这条路径，我们开始了解（感受）剧作家为了之后能够感受（了解）真情实感（至少是

看似真实的情感）所设置的情境。

我从剧本的外部层面开始分析，研究台词以寻找剧作家最初设置的外部情境。在分析之初，我并不急于寻找情感——它们是无形的，难以界定——而剧作家所设置的情境却能够激发情感。

在剧本设置的外部生活情境之中，最易于分析的是事实层面。在剧作家的作品中，每一个细微的情境、每一件事情，都很重要。它们构成了剧中连绵不断的生活画卷，缺一不可。当然，想要第一时间就理解所有事实是不可能的。只有那些直观地刻印在我们记忆中的事实，我们才能马上理解。而那些我们没能马上理解的事实，就不会被我们的情感发现或确认，依然不被注意、不受重视，处于被遗忘和搁置的状态，彼此之间相互割裂，成为剧本里的多余内容。我们开始对它们感到困惑，无法在现实生活中找到它们的真相，这一切干扰了我们接收对剧本的第一印象。

这种时候该怎么办呢？涅米罗维奇-丹琴科[①]提供了一个极其简单又精妙的方法。那就是复述剧本内容。让演员记住并写出剧本中已有的事件，以及它们的发生顺序和相互之间的外在联系。在刚开始阅读剧本的时候，对内容的复述大多就像是广告宣传或剧情梗概。而随着对剧本及其内容的理解加深，这个方法不但能够帮助我们记住各项事实并引导自己与之建立联结，还能让我们触及更深层次的本质，即不同事件之间相互依存的关系。

比如，我曾经尝试复述俄罗斯最著名的戏剧，格里鲍耶陀夫的《聪明误》。

第一幕包含以下事实：

1. 索菲亚和莫尔查林通宵幽会。

① 涅米罗维奇-丹琴科（1858—1943），苏联著名导演、剧作家、表演教育家，与斯坦尼斯拉夫斯基共同创办了莫斯科艺术剧院。

2. 黎明时分，房间里响起笛子和钢琴二重奏。

3. 女仆丽莎睡着了。她本来应该望风的。

4. 丽莎醒来发现天已破晓，央求这对情侣赶快道别。

5. 丽莎把钟拨快以吓唬这对情侣，让他们感受到时间紧迫。

6. 钟声敲响的时候，索菲亚的父亲法穆索夫走了进来。

7. 他看见丽莎，调戏了她。

8. 丽莎聪明地转移了他的注意力，说服他走开。

9. 在嘈杂声中，索菲亚走进来。她发现天亮了，惊叹自己爱的夜晚这么快就过去了。

10. 这对情侣还没来得及道别，法穆索夫就撞见了他们。

11. 惊讶、质疑、愤怒，一阵喧嚣。

12. 索菲亚机智地使自己摆脱了困境与危险。

13. 她父亲放走了她，而他自己则和莫尔查林一起离开，去签署文件。

14. 丽莎责备了索菲亚，而索菲亚则因为刚刚度过美妙的夜间幽会而觉得白天索然无味。

15. 丽莎试图提醒索菲亚，她的童年伙伴查茨基显然爱着她。

16. 这惹恼了索菲亚，反而令她更加思念莫尔查林。

17. 查茨基不期而至，他很兴奋。两人见面。索菲亚的尴尬。一个亲吻。查茨基迷惑不解，抱怨索菲亚的冷淡。他们谈起旧日时光。查茨基友善健谈、机智风趣。他向索菲亚表白爱意。索菲亚表现刻薄。

18. 法穆索夫回来。他很惊讶。与查茨基会面。

19. 索菲亚退场。她俏皮地说要离开父亲的视线。

20. 法穆索夫仔细盘问查茨基。他怀疑查茨基对索菲亚有所图。

21. 查茨基饱含激情地赞美了索菲亚。然后匆匆离开。

22. 法穆索夫的迷惑与怀疑。

这就是第一幕的事实列表。如果按照这个模式继续写下后面几幕的事

实列表，就能得到某一天法穆索夫家的生活记事簿。

所有这些事实构成了剧本的现在时态。

然而，没有过去就没有现在。现在是由过去自然发展而来的。过去是现在的根源；没有过去的现在，就如同断根的植物，必然枯萎。演员应该感觉到，角色的过去就像是戏服的后襟一样始终在自己身后。

现在也不能没有对未来的展望、梦想、猜测或暗示。

没有过去和未来的现在，就只剩下被掐头去尾的中间部分，就好比你碰巧只读了一本小说里被撕下来的一章。过去和对未来的梦想决定了现在。演员应当始终看到对未来的憧憬，这些憧憬能够唤起他的激情，并且契合角色对未来的梦想。这些梦想会召唤演员，引领演员完成全部表演。演员应当从剧本对未来的暗示或梦想中进行选择。

角色的现在与过去及未来之间的联系，能够使角色产生大量的心理活动。只要演员以角色的过去和未来为支撑，就能更好地理解角色。

通常，事实源于某种生活方式、某种社会环境，由此推进到更深的层面并不困难。同时，我们不仅要通过剧本的实际内容来研究构成生活方式的规定情境，还要了解与那个时代相关的各种评论、文学作品、历史文献等等。

因此，在社会层面，《聪明误》中需要研究的事实如下：

1. 索菲亚和莫尔查林的幽会。它说明了什么？是怎么发生的？是因为受到法式教育和书本的影响吗？这个年轻女孩敏感、慵懒、温柔、单纯，同时对自己的道德约束不足。

2. 丽莎为索菲亚望风。你必须明白丽莎面临的风险：她可能被流放到西伯利亚，或者被送去农场劳动。你应该理解她的忠诚。

3. 法穆索夫调戏丽莎，却装出一副道貌岸然的样子。他是那个时代典型的伪君子。

4. 法穆索夫担心不般配的联姻。他需要考虑玛丽亚公主。玛丽亚公主

的地位如何？她的家人都害怕惹她生气。他有可能因此失去名誉、荣华乃至职位。

5. 丽莎支持查茨基；如果嫁给莫尔查林，索菲亚会被人讥笑。

6. 查茨基从国外回来。他一路上在各个驿站中转，不断更换马车，这样的归国之旅意味着什么？

随着更加深入地探究剧本，我们来到了文学层面。这个层面我们无法立即理解，有待进一步研究。不过在一开始，我们可以笼统地欣赏剧本的形式、写作风格、遣词造句、节奏韵律等。比如，对于格里鲍耶陀夫的这部剧作，我们可以欣赏他优美的语言、巧妙的押韵、明快的节奏、贴切的用词。

为了理清剧本的结构，我们可以仔细剖析它的各个组成部分，欣赏它各个部分之间的协调统一、它的优雅流畅及情节发展的逻辑性、高水平的场景布局、表达方式上的创新、角色鲜明的个性、角色的过去以及对未来的暗示。

我们还可以欣赏剧作家设置的原始动机、诱发行为的原因，这些将揭示剧本的内在实质及其所反映的人性。我们可以比较和评价剧本的外在形式与内在实质。

继续深入挖掘，我们就来到了美学层面。这个层面又可以细分为戏剧性和艺术性，涉及场景和效果，无论是造型方面，还是音乐方面。你可以寻找并记录剧作家透露的所有关于场面、布景、房间位置、建筑结构、光线、人群、手势、仪态等方面的信息。你还可以听听导演和场景设计师就这些方面说了些什么。你还可以看看搜集而来的各种有助于提升戏剧效果的素材，也可以跟随导演和场景设计师一起去博物馆、画廊、老建筑去搜寻与剧中时代背景相关的素材。最后你可以浏览那个时代的日记和版画等。换而言之，你可以自己去研究剧本的艺术、造型、建筑等方面。

你记录的关于外部情境的所有信息，构成了海量的素材，而它们将为

你后续的创作之花提供肥沃的土壤。

为外部情境注入生命力

目前，我们只是列出了已有的事实。接下来应当去发掘事实脚下的基础和背后的根源。通过深入的理性分析，我们已经积累了一些关于剧本外部情境的素材。它们还只不过是事实的堆砌。从剧本和评论中抽取的事实——过去、现在、未来，其实只是记录了剧本设置的规定情境[①]和角色的生活。在这样的理性分析中，事实缺乏生动性和真正的意义，还只是纸面上的戏剧情节。如果仅仅以这样的态度对待剧本的规定情境，那就不可能产生"真情实感"或者"看似真实的情感"。

为了将这些干巴巴的素材应用于创作目的，我们必须赋予其精神方面的力量和内容，使剧中的事实和情境变得鲜活生动。我们看待它们的视角必须从戏剧转向人性。我们要让死气沉沉的记事簿焕发出生命的气息，因为有生命力的情境才能创造出有生命力的角色。因此，我们要对剧作家设置的情境进行再创造，为其注入生命力。

这个再创造的过程需要借助于主要的艺术创造力之一——艺术想象力。此时我们要让自己从理性分析的层面飞升进入艺术的梦境。

每个人都在现实世界过着日复一日的生活，但我们也可以在想象的世界里体验另一种生活。就演员的本性来讲，想象世界里的生活往往要愉快和有趣得多。演员的想象力能够让他去体验并适应另一种生活，发现激动人心的时刻和两种生活的相通之处。演员的想象力知道如何按照自己的品味创造一种贴近演员心灵的虚构生活，这样的虚构状态令演员兴奋，对他而言是格外美妙、充实的生活，符合他自己的本性。

[①] 规定情境既包括作家在剧本中设置的情境，也包括在此基础上艺术家们通过"神奇的假设"等方法所创造出的想象情境，后者在文中有时被称作"假设情境"。

这种想象的生活是演员凭借自己的创作欲望自由创造出来的，这与他拥有或积累的精神素材所蕴含的创造性相关；演员会觉得它亲切、珍贵，因为毕竟不是从外部偶然获得的。想象的生活从不会像现实生活中常见的那样，与人的内在欲望相冲突，或者是遭受命运的巨大波折。这一切使得演员更喜欢想象中的虚构生活，而不是现实中的日常生活。因此，可以想见，演员的想象能够唤醒真实且澎湃的天然创造力。

演员应该喜欢想象并懂得如何运用它们，这是最重要的创作能力之一。失去了想象力，也就失去了创造力。一个未经艺术想象的角色，必定毫无魅力可言。演员面对各种主题都要善于运用想象力，他要知道如何通过特定的素材在想象世界里创造真实的生活。这就好比孩子不管拿到什么玩具都能玩得不亦乐乎。只要不太偏离剧作家的基本观点和主题，演员就可以完全自由地创造自己的梦境。

想象中的生活及其艺术功能包含多个方面。我们可以用心灵之眼去观察各种不同的景象、生物、人脸、表情、风光、物件、陈设等，用心灵之耳去倾听各种不同的乐曲、声音、语调等。我们可以在感觉记忆和情绪记忆的帮助下，在想象世界里体验一切。

在想象世界里，有的演员善于观察，有的演员善于倾听。他们分别具有非常敏锐的心灵之眼和心灵之耳。我自己是属于第一种，最擅长的是借助视觉印象创造想象的生活。第二种则需要借助听觉印象。

我们可以自己回忆这些视觉、听觉或其他感官印象；也可以在没有感觉到直接激发行为的冲动时，站在场外被动地感受。用术语来说就是，如果我们只是自己梦境的观众，就是被动想象；如果我们切身体验了梦境，就是主动想象。

我从被动想象开始。我尝试用心灵之眼观察法穆索夫在《聪明误》中的第一次出场。我通过研究19世纪20年代的建筑和家具而积累的素材，此时就派上用场了。

可以说，任何一个具有观察能力、能够记住自己所接收的各种印象的演员（对于那些不具备这些能力的演员，我只能叹息了！），任何一个见多识广、深入学习、广泛阅读、周游各地的演员（对于那些没有做过这些事情的演员，我只能叹息了！），都能在想象中勾勒出法穆索夫府邸的样子。我们俄罗斯人，尤其是莫斯科人，了解那些房子——即使不了解全部，至少也了解一部分——我们的先辈留下来的一些类似遗迹。

让我们想象看见了莫斯科的一座老式宅邸，门廊前面砌有台阶，这是那个时代的建筑特色。而我们记得在另一座类似的房子前面看见了柱子。在第三座房子里，我们想象有一个中式古董架，体现了19世纪20年代的室内陈设风格；还有一把扶手椅，法穆索夫可能坐过。我们很多人还保存着老式的手工刺绣丝绸，上面镶嵌着珠子。欣赏它的时候我们会想到索菲亚：她是不是也曾经在乡下绣着类似的东西，不得不"慵懒地坐在刺绣架旁，看着教堂日历打哈欠"？

我们分析剧本的时候，之前在其他时间和地点积累的记忆，无论是关于现实生活还是想象世界的记忆，都会在我们的召唤下重回脑海，各就各位，为我们构建一座19世纪20年代的老式贵族宅邸。

经过几次这样的努力之后，我们就能够在想象的世界里搭建出一座完整的宅院。完工之后我们就可以开始研究它，欣赏建筑结构，审视房间布局。这个时候，想象世界里的物件都各归其位，逐渐让我们觉得亲切和熟悉；所有这一切在无意识中构成了这个家庭内部的生活场景。如果这种生活中的某个地方让我们觉得不恰当，并且带来困扰，那么我们可以干脆重建一座新房子，或者只是改造、修葺旧房子。想象中的生活可以自由自在、及时行乐，没有什么不能在想象中实现。喜欢的一切可以全部拥有，任何愿望都能立即实现。

每天这样被动想象几次，演员就会逐渐熟悉这座房子的每一个细节。剩下的工作就交给我们的第二天性——习惯。

然而，一座空房子可没什么意思。我们还要让房子里有人。想象力也会尝试把人创造出来。首先，室内陈设就有助于想象力创造人。物质世界反映了物质创造者的精神世界。室内陈设正是由居住在室内的人创造的。

当然，想象力不可能一蹴而就地创造出完整的人，甚至他们的外表也不会很快显露。想象力能做的是先展示他们的服饰，或者发型。我们的心灵之眼会看到他们裹在衣服里走来走去，但看不清脸。有时候我们需要填充模糊的轮廓。

是的，我看到一个仆人飞快地往外走，我的心灵之眼清楚地看到了他的脸、他的眼睛和神情。他是仆人佩特鲁什卡吗？胡说，那是我在新西斯罗斯克港口看到的一个扬帆出海的快乐水手。他是怎么跑去法穆索夫家的？这太奇怪了！演员的想象世界里还会发生类似的怪事吗？

其他角色尚未具备人格、个性和特质。他们的社会地位和生活境况还只是模糊的、泛化的：父亲、母亲、家庭主妇、女儿、儿子、女家庭教师、佣人、仆从、女仆、农奴，等等。不过这些角色的幻影为这座房子里的生活画卷涂上了色彩，有助于展现一种基本的色调和氛围，尽管他们的样子暂时还不清晰。

为了更近距离地观察房子里的生活，我必须打开门悄然走进一个又一个房间。我先从房子的一侧进入餐厅以及与其相通的房间，沿着走廊前行，穿过储藏间，进入厨房，然后走上楼梯。晚餐时间快到了，我看到女仆们脱掉鞋子，以免弄脏主人的地板；她们捧着碗碟跑来跑去。我看到了男管家的衣服，虽然看不清脸，但我能看见他煞有介事地从下属手中接过一盘盘菜肴，以一副美食家的架势一一品尝，然后再端上主人的餐桌。还有我只能看清衣服的男仆和帮厨男孩在走廊和楼梯上奔跑。他们中有一个突然抱住路过的一个女仆，和她闹着玩。

然后是只能看清衣服的访客、穷亲戚和教子们。他们被领进法穆索夫的书房，向他鞠躬，吻他的手，因为他是他们的资助者。孩子们背诵了特

意为了这个场合学习的诗歌，然后他们的恩人和教父给他们发了甜点和礼物。然后所有来访者聚集到宅子一角或休息室里喝茶。又过了一会儿，客人们各自回家，这座宅子重归平静。我看见油灯被放在大托盘里送进每个房间；我听见油灯被点亮时的噼啪声；还听见仆人拿来折梯，然后爬上去，把油灯放进枝形吊灯架里。

宁静的夜晚降临。我听见穿着拖鞋的脚步声。有个人影一闪而过，而四周仍是一片黑暗和寂静。只有远处时不时传来守夜人的呼喊声、晚归马车的咔哒声……

目前，我只想象了法穆索夫家庭生活的外显习惯和方式。想要给这个家庭的生活增添内在的精神和思想，必须创造出真正的人；然而，除了我自己和佩特鲁什卡的奇迹，这座房子里还没有产生一个鲜活的灵魂。为了给那些走来走去却只能看清衣服的角色幻影注入与之匹配的生命力，我尝试想象自己的灵魂进入了他们的身体。这个方法对我相当有效。我看见我自己身着那个时代的服饰在这栋房子里穿行，走过门廊、舞厅、起居室和书房；我看见我自己坐在餐桌旁，身边是只能看清服饰的女主人，我非常荣幸能够坐在这个位子上；而当我看见自己坐在餐桌的末位上，身边是只能看清服饰的莫尔查林，我就为自己不受重视而感到悒悒不安。

这样我就与想象中的角色产生了共鸣。这是个好迹象。当然，共鸣不是感受，但已经接近感受。

受到试验成功的鼓励，我开始尝试把自己的脸填充到法穆索夫和其他角色的服饰中去。我努力回忆起自己年轻时的样子，把我当年青春的脸庞安到属于查茨基的那套服装的领口上，还有莫尔查林的，由此我获得了一定意义上的成功。我在想象中给自己化妆，让自己的脸适应剧中的不同角色，尝试根据剧作家的介绍，看清这栋房子里的那些人。然而，这种方法虽然在一定程度上成功了，却并没有给我带来实质性的帮助。然后我开始回忆我认识的人的脸，足足有整个美术馆里的肖像画那么多。我看了各种

各样的图画、雕刻和照片。然后继续进行同样的试验，把这些人的脸（无论是否还健在）给剧中角色安上。可是最终全都失败了。

这些试验的失败让我相信这样下去将一无所成。我开始意识到，此刻我的任务不是通过被动想象去看清法穆索夫家里那些人的面容、服饰、外表，而是要去感受他们的真实存在，去感受他们就在我身边。我们能够切身感受到某种东西真实存在，靠的不是视觉或听觉，而是那种它"就在身边"的感觉。我还意识到，如果只是坐在书桌旁钻研剧本，我不可能找到这种感觉并真正去感受它；我必须在心里刻画法穆索夫与家人的真实关系。

我如何才能做到？这一次还是需要想象力的帮助——不过这一次是主动想象，而非被动想象。

你可以只是自己梦境的旁观者，也可以亲身走入梦境——也就是说，在想象的世界里，你是外部情境、生活方式、家具、物件的中心。你不再以旁观者的视角去看，而是站在中心环视周围的一切。随着这种"存在感"不断加强，你就可以成为你梦境里的主角，在想象世界里去行动、去追求、去努力、去实现任务。

这就是主动想象。

创造内部情境

完成了一般性分析，让积累的素材变得鲜活生动之后，下一步就是为剧中的生活创造内部情境。随着我们的工作不断深入，现在已经离开了外层的理性世界，进入了内部的感性世界。这需要借助演员的创造性情感来完成。

此时最难的就是感受情绪，因为演员要进入角色，靠的不是剧情或台词，也不是理性分析或有意识的认知，而是通过他自己的感觉、他自己的真情实感，以及他个人的生活体验。

为此，演员要通过想象让自己站在这座房子的正中央，他必须亲身走进去，而不是像我之前那样以旁观者的视角被动想象，他必须主动想象。在演员的整个准备阶段，这是一个不易实现但非常重要的心理过程，需要非同寻常的专注力。这个过程，用演员的行话来说，是一种"我就是"的状态：演员开始感觉到自己真的就身处于那个繁杂的客观环境之中，与剧作家和自己共同创造的完整情境融为一体，自己有权成为其中的角色之一。这个权利不是立即获得的，而是逐步争取到的。

以《聪明误》为例，在这个准备阶段，我尝试让自己从旁观者变为参与者，即法穆索夫家里的一个人。我不能假装自己可以立即做到。我所能做的是把注意力从我自身转移到周围的环境。我再次开始在房间里穿行。这一次我是从大门进去的，走上楼梯，推开起居室套间的门，来到了接待室。我推开一扇门，里面是一间临时卧室。我继续前行，费了很大力气才推开舞厅的大门，因为有人用一把沉重的扶手椅在里面把门堵上了。

够了！为什么要愚弄自己？像上面那样穿行房子，不是主动想象的结果，不是身临其境的感受。那只不过是自欺欺人。那样只是在强迫自己运用感性，强迫自己感觉自己是一个活物或者其他什么东西。很多演员都会犯这样的错误。他们只是想象自己活在规定情境当中，但并没有真正去感受那个情境。在这个阶段，对待感觉"我就是"这项工作，我们必须一丝不苟。角色真实的生活感受，与碰巧想象到的情感大不相同。陷入这种错觉是危险的，容易导致演员的表演变得不自然、机械化。

不过，之前穿行在法穆索夫家里的时候，虽然一无所成，但有一个瞬间我确实感受到了自己的真实存在，并且相信自己的情感是真实的。那是在我进入临时客房，然后推开一扇后面靠着大扶手椅的门时，我真的感觉到了身体在用力。这种感觉持续了几秒钟，我真的感觉自己就在那里。我走过那把扶手椅之后，这种感觉就消失了，我继续在一片虚空中和不清晰的物体之间穿行。

这次体验告诉我，规定情境中的物体非常重要，能够帮助我进入"我就是"的状态。

我用无生命的物体重复了我的试验。通过想象，我把不同房间里的家具全都换了一遍，我来回搬动它们，擦拭它们，端详它们。我的试验又向前推进了一步，这令我受到鼓舞；是时候与有生命的物体建立更紧密的联系了。用谁做试验呢？当然是佩特鲁什卡，因为到目前为止，在这座房子里，只有他的形象是鲜活的，其他角色都是只能看清衣服的模糊影子。于是，我们见面了，假定是在光线微弱的走廊里靠近楼梯的地方，这楼梯通向楼上索菲亚的房间。

"他是在等丽莎吧？"我一边这么想着，一边朝他晃动手指故意逗他。

他愉快地笑了，笑容很迷人。在这一刻，我不仅感觉到他真实地存在于想象出来的情境里，而且强烈地感觉到周围的一切都那么逼真。围墙、空气、物品，都沐浴在生命力的光辉之中。某种真实的东西被创造出来了，我相信它是真实的，因此"我就是"的感觉进一步加强了。与此同时，我感受到了某种创作的快乐。这证明有生命的物体是创造身临其境之感的推动力。我很清楚，这种身临其境的感觉不是直接被创造出来的，而是要借助于我对某个物体的感受，尤其是有生命的物体。

我用想象中的角色做了更多的试验，去会见他们，去感受他们就在我身边，感受他们的真实存在，我更加坚信，想要达到"我就是"的状态，比起外在形象，构建角色的内在形象，也就是内在的主要气质，更加重要。我还意识到，为了与其他角色互动，我不仅要了解他们的心理，也要了解自己的心理。

正是因为这一点，我想象与佩特鲁什卡会面的试验才能成功。我感受到了他的内心世界，我能够看见他的内在形象。我意识到，我之所以会把佩特鲁什卡想象成那个水手的样子，不是因为我觉得他们外形相似，而是

因为他们内在气质相似。我愿意借用丽莎形容佩特鲁什卡的那句话来形容那位水手："谁能不爱上他？"

接下来的问题是，如何运用演员自己的生活体验去感受法穆索夫家里的那些鲜活的角色，尤其是演员自己与他们的联结。这看起来是非常复杂的工作，完成这项工作几乎等同于在想象世界创造出整部戏。不过我没想得那么远，我认为这项工作在规模上要小得多，找出法穆索夫家里那些人影的灵魂就可以了。不需要完全精准地符合格里鲍耶陀夫的设想。但我相信我自己的感受、想象和全部艺术天赋，会受到剧本的影响；我坚信我创造出来的那些鲜活生动的形象，一定具有某些特质，能够为格里鲍耶陀夫笔下的角色注入生命力。

为了训练自己想象与这些角色见面，我想象自己拜访了法穆索夫宅邸里的所有人，包括家人和朋友。我正准备敲响一扇房门，等待被允许进入。

凭着初读剧本时留下的第一印象，我首先要拜访的，自然是剧作家已经引见给我的人。我特别想见的当然是这个家里的主人，法穆索夫本人。然后是他的女儿索菲亚，再然后是丽莎、莫尔查林等等。我沿着熟悉的走廊前行，在昏暗的光线里尽力看清脚下的路，以免被绊倒。我来到右侧的第三扇门前，敲了敲门，小心翼翼地推开门。

因为已经形成习惯，我很快就相信我真的就在那里。我走进法穆索夫的房间，看到了什么？在房间中央站着家里的男主人，他穿着睡衣，一边唱着四旬斋戒的赞美诗 "噢，我的祈祷者会变成更好的孩子"，一边做着指挥唱诗班的动作。他面前站着一个小男孩，因为听不懂赞美诗而一脸紧张。他嗫嚅着，声音微弱、稚气，努力跟着祈祷者吟唱。孩子的眼角还有泪痕。我在墙边找了一张椅子坐下。这个男人丝毫没有因为自己衣冠不整而感到尴尬，继续唱着。我用心灵之耳倾听他的歌声，似乎感觉他就在我身边。然而，只是感到他的身体触手可及还不够，我还必须努力触及他的灵魂。

但我无法通过任何形体动作去触及他的灵魂，必须换一种方法。人与人之间的交流，不仅仅依靠语言和手势，更多的时候需要凭借彼此之间无影无形却相互映照的意念和情感的光芒。以情感唤起情感，用灵魂寻找灵魂。别无他法，想要找到我准备创造的角色的灵魂，我必须发现他的特质，而最首要的是建立我与他的联结。

我尝试用意念（或情感）的光芒（我的一部分灵魂）直接照亮他，希望能凭此找到他的一部分灵魂。换句话说，我在练习散发和感应灵魂之光。然而，法穆索夫并不是真的存在，也没有灵魂，我又如何能够与他进行交流呢？是的，他并不存在，这是现实，虽然我并不真的认识他，但我知道他是一家之主，我知道他是哪一类人，他属于哪个社会阶层。此时，我的个人经验又能助我一臂之力。根据他的外表、举止、习惯、孩子气的执拗、虔诚的宗教信仰、对待圣歌的庄重态度，他应该是我们熟悉的那一类人：本性不坏、滑稽可笑、顽固不化；但不能忘记另一个残酷的事实，他是一个农奴主。

尽管这并不能帮助我看透法穆索夫的灵魂，但是让我明白了应该如何正确地看待他。现在我知道该如何理解他的言谈举止了。我的注意力因为上述工作而集中了一会儿，随后就开始涣散了。我开始分心，我努力控制自己，重新集中注意力。但很快又开始走神，我的思绪离开了法穆索夫，我再也无法与他联结了。不过我认为这个试验取得了部分成功，这也鼓励了我接着用索菲亚做试验。

我恰好在前厅碰见了她。她正匆忙地穿上一件毛皮大衣，准备出门。丽莎在她身边忙前忙后，帮她系好扣子，又去拿这位年轻女士出门需要带的各种小物件。索菲亚在镜子前给自己化妆。她父亲已经去办公室了，所以我推测——索菲亚正赶着去城里的法国店铺看"帽子、头巾、发簪、胸针"，去逛"书店和糕点店"，可能还有"其他事情要做"。

这次试验得到的结果与之前一样。我集中注意力想象的角色让我感觉

到她真的"存在"。但我还是无法长时间集中注意力,很快就开始分心。我再次集中注意力,但还是不行。我只好离开索菲亚,去找莫尔查林。

应我的要求,莫尔查林开始写法穆索夫家族亲戚朋友的名单,我准备一一拜访他们。我悠闲地欣赏着他漂亮的字迹。等他写完之后,我又开始心不在焉,于是离开他去拜访别人……

你所要做的就是想象自己走出家门,去拜访他们。要相信艺术天赋的好奇心是无穷无尽的。我在想象世界中的每一次拜访,都能让我感到那些鲜活的角色真的存在,如果有可能,我都会与他们交流;因此"我就是"的感觉也一次又一次地得到了巩固。但遗憾的是,每一个我新认识的角色都只能短暂地抓住我的注意力。为什么呢?不难理解,这是因为所有这样的拜访都缺乏目的性。想象这些拜访只是为了做试验,为了感受特定事物的物理存在,只是为了感受而感受。而演员不可能对物理情境产生长久的兴趣。假如这些拜访都有明确的目的,哪怕只是外在目的,结果也会大不一样。于是,我在重新开始试验之前,设立了一个明确的目的。我走进舞厅,对自己说道:索菲亚和斯卡洛佐布很快就要举行婚礼了,我受命为这场盛大婚礼的一百位宾客准备宴席。怎样才能最妥当地安排那些银餐具、餐桌等诸如此类的事情?

这使得我的头脑开始考虑各种问题,比如,斯卡洛佐布所在军团的长官及其手下的所有军官可能都会来参加婚礼,他们的座位必须按照军衔高低来安排,以免有谁觉得离新郎新娘不够近而生气。家族亲戚的座次也面临同样的问题。他们可能全都脾气不小。想到将有那么多尊贵的客人,我犯了难:地方不够大,坐不下。要不就让新人坐在正中央,以他们为圆心,把其他餐桌呈放射状摆放?这样,靠近新人的贵宾席位就自然而然地增加了。

地方越大,就越容易按照地位安排座位。就这个问题,我全神贯注地考虑了很久,直到开始失去兴趣,于是,我换了一个问题——准备食物。

而这次想象中的婚礼不再是索菲亚嫁给斯卡洛佐布,而是莫尔查林。

这使一切都发生了变化!索菲亚嫁给父亲的秘书是门不当户不对,婚礼会低调许多。只有近亲属才会出席,其实他们也未必全都愿意光临。这样就不用考虑军团的长官了,莫尔查林的长官就是法穆索夫自己。

想象世界中新的婚礼点燃了我的内在激情,我不再想象角色就在我身边,也不再想象与他们交流。我开始行动了!我的理智、情感、意志、想象全都为此紧锣密鼓地行动起来了,与在现实世界中操办婚礼一样。受此鼓励,我决定再试验一次。这次试验不再针对无生命的事物,而是角色本身。

于是,在想象世界中,我再次走进法穆索夫家里。他还在教那个小男孩唱圣歌,还是身穿睡衣做着指挥的手势。我决定逗逗这个老顽固。我走进去,在房间另一头坐下。我盯着他看,想要找到一个争辩的理由,以戏耍这位老绅士。

"你在唱什么?"我问道。

可法穆索夫并不打算回答我,可能是因为他还没有完成祈祷。最后他终于完成了。

"一首很优美的歌曲。"我平静地表示。

"那不是一首歌曲,那是神圣的祈祷。"他用强调的语气回答。

"噢,对不起,我忘了!……什么时候应该唱它?"

"如果你去教堂,你就会知道。"

这个老头已经感到不悦了,但这只是让我觉得好笑,也刺激了我想继续戏弄他的心情。

"我会去的,但我受不了待太久,"我温和地说,"里面太热了!"

"热?"这位老绅士反唇相讥,"那么地狱怎么样?地狱热不热?"

"那不一样。"我更加温和地回答道。

"怎么不一样?"法穆索夫发出质问,向我这边迈了一步。

"在地狱你可以不穿衣服走来走去，就像你刚被上帝创造出来时那样，"我装作一本正经地说，"你还可以随便躺在哪里，洗一个俄罗斯浴。但是在教堂里，他们让你站着，穿着皮袄，浑身是汗。"

"噢，你……你是个罪孽深重的家伙。"老绅士匆匆离开，以免自己忍不住笑而"动摇了根本"。

这项新工作似乎对我意义重大，于是我决定趁热打铁。我在想象世界中开始新一轮的拜访。这一次我的明确目的是向法穆索夫的亲戚朋友宣布索菲亚与斯卡洛佐布即将举行婚礼。试验获得了成功，尽管每一次的程度不尽相同，但我总是能够通过与那些角色交流而感受到他们真实的灵魂。每一次试验都让我更加坚信"我就是"其中的一员。

随着这项工作不断推进，我的最高任务和后续情境却变得越来越复杂，越来越难以实现。在想象中，一切可能发生的事情都发生了。比如，我想到过索菲亚被送到偏僻的乡下。那她的秘密情人莫尔查林该怎么办？在想办法的过程中，我甚至想到了让他们计划私奔。另一次，当索菲亚与莫尔查林的事情被发现之后，我想在家庭会议上为她辩护。然而，家庭法官是玛丽亚公主，她是陈规旧习的坚定捍卫者。跟这位可怕的家庭卫道士争辩可不容易。还有一次，我亲耳听到了令人惊愕的消息：索菲亚和斯卡洛佐布订婚了。我绞尽脑汁想要阻止这场灾难。而事情最终发展到了我亲自与斯卡洛佐布决斗，然后……我杀了他！

通过这些试验，我达到了"我就是"的状态。我开始意识到，只是行动起来还不够，还必须有些意外。这样你就不仅仅是开始过想象的生活，还会强烈地感受到其他角色的情感，以及你对他们的看法和他们对你的看法。你开始了解角色的喜怒哀乐。在日复一日的生活喧嚣中，你遇见他们，和他们一起面对各种事实，直面彼此、付出努力、进行抗争、达成目标或者放弃目标；你不只是感受到自己存在于其中，也感受到了你对待其他角色和事实的态度。

我发现自己能够全身心地投入到想象的行为和与命运的抗争中，我感觉自己的内在状态发生了某种不可思议的变化……

至此，演员已经发现了内部情境的全部意义，它包括演员如何看待剧中的外在生活事件和内在精神状态，以及如何看待其他角色。只要演员创造出了"我就是"的内在状态，他就能够真正感到虚构角色的存在，走到他们中间，与他们交谈，他就能够为内外情境注入生命力，也能够赋予角色生命力。也就是说，他完成了研究分析期的第一阶段任务。情节和角色可能会发生变化，演员最终扮演的可能并不是他所想象的那个角色，但演员赋予角色生命力的能力，对他今后的工作非常重要。

到这里，我们不可思议的第一阶段工作就结束了。这个阶段需要演员在内心世界进行辛勤耕耘、开垦土地，为创造性情感和体验的生长做好准备。演员对剧本的分析，为剧作家设置的情境注入了生命力；在有生命力的情境中，"真情实感"就能够自然流露。第一阶段的工作结束并不意味着以后再也不会重复这些工作。所有这些工作都应该持续下去，不断推进、不断深化，直至演员完全融入角色。

评估事实

评估剧中事实，其实就是延续，或者更确切地说，是重复我们上一阶段所做的工作，其结果就是促成内在状态的转变。区别在于，之前的工作建立在任意的基础上，我们可以任意改变剧情；而现在我们必须遵循剧作家创作的剧本本身。

剧本的内外情境是紧密关联的。事实上，角色的内在精神生活被他们的外部生活情境，也就是外部事件所掩盖。人们很难独立地对它们进行评估。但只要你能够透过外部事件看到被其掩藏的内部实质，从外层到内核，从形式到本质，你就一定能够融入剧中的内在精神生活。

所以我们必须重新研究《聪明误》中的外部事件，这次不是研究这些

事件本身，而是寻找被它们掩盖的东西。我们必须从新的角度、以新的眼光来看待它们；我们必须凭借我们为自己创造出来的全新的"我就是"的状态，去发现法穆索夫家里全新的状态。而且这一次，我们比之前有了更周全的准备和更实用的经验。

我打算扮演查茨基，但我也只能循序渐进地去评估与他相关的事实；因为我还必须去了解（感受）法穆索夫家里的所有情境，而不仅仅是与我自己的角色直接关联的部分。

首先是索菲亚和莫尔查林的幽会。为了以我自己的情感和体验来衡量这一事件，我尝试想象自己是扮演索菲亚的女演员，以她的名义进入角色。作为"我就是"状态的一部分，我问自己："如果我是一个女人，处于索菲亚与莫尔查林这样的关系中，我的内在精神状态、真实的想法、愿望和能力，都将是什么样子的？"

然而，我内心的一切都在提出抗议："他只是个虚伪的情人——投机分子、贩夫走卒！"我无法接受他。假如我是个女人，没有任何情境能够让我像索菲亚那样喜欢他。显然，如果我是女人，我将无法唤起情感、记忆和有效的素材去赋予索菲亚这个角色以生命力；我将不得不放弃这个角色。

但我是为了工作，所以，我的想象力并没有开始沉睡。它不露痕迹地使我融入了我所熟悉的法穆索夫家里的环境，让我生活在索菲亚所处的情境中；它推动我穿过外部事件的层层迷雾，接近了事实的本质；我自己的意愿、情感、理智和经验迫使我评估这些事实的重要性。从这个全新的视角，我的想象力为剧作家所设定的事实找到了一个新的合理解释，以及去感受这些事实的方法。

"如果索菲亚，"我的想象力提出了一种可能性，"从小就受到法国小说所宣扬的那种爱情的影响，就是喜欢卑微的莫尔查林身上某些毫无意义的特点呢？"

"多么令人恶心！多么荒唐可笑，"我的情感愤怒地呐喊，"我又能通过什么来唤起这种感情？"

"想想你为何对此这么反感？"我的理智冷静地表示。

"是因为查茨基吗？"我的情感提出异议，"他怎么可能爱上这么乖张任性的索菲亚？我不愿意相信。那样破坏了查茨基的形象，毁了整部剧。"

我发现从这个角度也无法产生情感体验，我的想象力开始寻找新的动机和情境，以激起自身不同的反应。

"如果莫尔查林，"我的想象力诱导地说道，"确实与众不同，正如索菲亚所描述的那样，他浪漫、文雅、深情、体贴、敏感，最重要的是，对她俯首帖耳？"

"那他就不是莫尔查林了，而是另一个很好的人。"我的情感在吹毛求疵。

"是的，那么，"我的想象力表示了赞同，"她有没有可能爱上这另一个人呢？"

我的情绪开始波动。

"而且，"没等我的情绪平复，我的想象力继续说道，"不要忘了，人类，尤其是一个被宠爱的女人，容易自负。因此，她所认为的自己和真实自己并不一样。如果有另外一个人对她的看法与她所认为的自己一样，那她会非常开心。而莫尔查林就是这样一个人，他貌似会真诚地相信任何人想要让他相信的东西。对于一个女人来说，如果有人认为她比所有人都更加温柔、高尚、浪漫，那将多么令她愉快啊！自我怜惜的同时还能唤起另一个人对自己的怜惜与爱慕，那又是多么令人欣喜。存在着一个见证者，驱使她不得不继续自欺欺人，继续扮演另一个美丽的角色，重新开始自我欣赏。尤其当这个见证者是莫尔查林这种人的时候，他懂得如何顺着她的心意讨好她。"

"但是这样解释索菲亚的感情是武断的,违背了格里鲍耶陀夫的本意。"

"一点也不违背,"我的理智总结道,"格里鲍耶陀夫就是想反映索菲亚的自欺欺人和莫尔查林的虚伪无耻。"

"不要相信文学教师的话,"我的想象力语气更加坚决,"要相信你自己的感觉。"

终于,我的情感相信了索菲亚爱上莫尔查林具有合理性。我开始感觉这个事实是鲜活生动的,完全可以接受。我认为它真实可信。我的情感分析已经完成了第一项任务,为剧本和我的角色创造了重要的内部情境。而且,索菲亚对莫尔查林的真实感情让我立刻理解了很多其他事实。它解释了两人之间爱情的完整发展轨迹和他们面临的外部障碍。这就像一根通了电的电线,将电流接入了剧本的所有其他相关部分。

突然,法穆索夫走进来,发现了这两人。索菲亚的处境变得更加艰难。当我站在她的角度想象的时候,我无法抑制内心的惊涛骇浪。

私会情人的时候突然撞上如法穆索夫这般专制的家长,让人觉得需要采取某种出乎意料的大胆举动,以打乱对方的阵脚;而前提是你必须非常了解对方,了解他的个性。可是除了在初读剧本时得到的一些暗示,我并不了解法穆索夫。而导演和扮演法穆索夫的演员也没法帮我,因为他们和我一样不了解他。我无法寻求帮助,只能自己确定这个固执老头的特点、他的个性和内心状态。

"他是个官僚和农奴主。"我的理智马上为我提供了信息,使我回忆起学生时代的文学课。

"太棒了!"我的想象力已经激动地表态了,"这说明索菲亚是个女英雄!"

"为什么?"我的理智困惑地问道。

"因为只有女英雄才能如此镇定自若地对付一个暴君。"我的想象力

兴奋地说道，"这是新旧习俗的碰撞！捍卫爱的自由！是个现代主题！"

"但是如果法穆索夫只是故作姿态，目的是维护家族名誉和阶级传统，以讨好玛丽亚公主呢？"这是一个新的想法，"如果法穆索夫是一个好脾气的老头，热情友好，只是容易激动，但也容易妥协呢？如果他就是那种对女儿百依百顺的父亲呢？"

"如果是那样的话——事情就全然不同了。那么剧本里摆脱窘境的做法就完全合理了。一个女儿那样对付父亲并不难，尤其是索菲亚这个像她已故的母亲一样机智的女儿。"我的理智这样告诉我。

明白了如何对付法穆索夫，就有可能找到理解与他相关的其他情境和谈话的基础。

对查茨基的归国也需要进行同样的评估。查茨基就像索菲亚的哥哥一样，两人青梅竹马，感情深厚。他一直是那么勇敢、充满激情，向往自由和爱。他在离开几年之后回国。那个年代人们很少出国旅行，还没有火车，只能乘坐笨重的马车，路上可能需要花费几个月的时间。而查茨基的运气不好，他回来的不是时候，出乎索菲亚的意料。这让索菲亚的尴尬情有可原，她觉得必须装腔作势以掩饰自己的尴尬和良心的不安，这也解释了索菲亚对查茨基的挖苦。我们站在查茨基的立场上考虑，他与索菲亚青梅竹马，如今却受到索菲亚的如此冷遇，就可以想见变化有多么剧烈，查茨基有多么惊讶。另一方面，如果我们站在索菲亚的立场，就比较容易理解她的过激反应，也能想到，因为昨天晚上她与莫尔查林的甜蜜幽会以及随后撞上父亲，查茨基对她的责备之词和逆耳忠言恰好与莫尔查林的百依百顺和甜言蜜语形成鲜明的反差，令她十分不悦。

如果我们站在索菲亚的亲人的立场上，也能理解他们。他们能够接受西化的查茨基的畅所欲言吗？查茨基说应该废除农奴制度，而他们是农奴主，难道不会对查茨基心存戒备吗？他们觉得查茨基的言行举止简直就像疯子。在这样的背景之下，后来索菲亚报复查茨基的时候就显得尤为狡猾

和无情,她说服其他人相信她以前的朋友和恋人精神不正常。我们再回到索菲亚的立场,又可以感受到莫尔查林的口是心非给娇宠自负的她带来了多大的侮辱和打击。演员必须在想象世界里与这些农奴主生活在一起,了解他们的风俗习惯、生活准则,去理解(从而去感受)作为农奴主的女儿,索菲亚无比愤怒的时候能够爆发出什么样的力量,以及莫尔查林像仆人一样被解雇的时候她内心的痛苦。我们也要站在法穆索夫的立场上去理解他有多么愤怒和怨恨,以及害怕受到惩罚的恐惧;这些感受都通过他最后那句台词表现了出来:"噢,天啊,玛丽亚公主会说什么!"

在对所有独立事件和内外情境进行评估之后,你根据自己的体验就能理解(从而去感受)格里鲍耶陀夫所讲述的这一天发生在法穆索夫家里的故事,是多么令人紧张激动、充满意外。只有到现在,你才会感受到上演《聪明误》时经常被忽略掉的它的节奏、气质、速度。要把这么多具有深刻内涵的丰富事实挤压到一部几个小时的四幕剧里,确实有必要加快节奏,演员必须对舞台上的一切变化时刻保持警觉。而且,演员还必须对法穆索夫家里每一个人物内心发展变化的节奏进行预估。

演员观察和了解得越多,他的个人体验、所积累的生动印象和记忆就越多,他的想象和感觉就越细致敏锐,他想象的生活就越丰富、越多彩、越充实,他对事实和事件的理解就越深刻,对剧中内外生活情境的感受就越清晰。随着每天对同一主题进行系统性的想象练习,与剧本情境相关的一切在演员的想象世界中就会形成习惯。而这些习惯将会成为演员的第二天性。

初读剧本时写下干巴巴的事件列表,和现在的评估事实,有什么实际区别呢?起初,它们只是剧本里的、于我之外的,只是情节的附属和剧本的结构;而现在它们是令人无比兴奋的一天里发生的生活事件,充满生命力,也包括我自己的生命力。

起初,"法穆索夫上场"就只是简单枯燥的一行字,而现在它意味着

这对秘密情人即将被发现并且面临严重威胁：索菲亚可能被送到"偏远的乡下"，莫尔查林可能会被解雇。

起初，"查茨基上场"就只是一句简要的舞台提示，而现在它意味着曾经的游子回归故土，重新见到他一直思念的青梅竹马的恋人。此时再看剧作家写下的干巴巴的舞台提示和每一个字，就会发现它们包含了那么多想象、那么多内外情境——角色的内在状态、猜想、外形、渴望、举止！

通过对剧中事实进行想象试验，我不再像之前那样觉得角色的生活图景和内外状态很奇怪，而是认为它们具有现实性。法穆索夫家里的一切情境都变得意味深长。我不再孤立地看待它们，而是将其视为整个剧情发展链条上必不可少的一环。我觉得它们全都合情合理。

演员在表现剧本事实和情节的同时，会不由自主地使剧本的内核也浮现出来；这一生动的精神内核犹如地下河流，潜藏在外部事实之下。在舞台上，演员所表现的事实是：与剧本精神内核相关的事实、由内在感觉引发的事实、作为行为动机和情感刺激的事实。仅仅作为孤立事实（无论是其本身还是与其相关的事件）而存在的插科打诨，根本毫无意义；它们其实是有害的，因为偏离了剧本真实的精神内核。

评估事实的意义在于，推动想象世界里的角色建立联结，使他们采取行动、进行抗争、战胜困难，或者屈服于命运或他人的安排；揭示他们的任务、个人生活，以及作为角色生命力源泉的演员看待其他角色的态度。换句话说，通过评估事实，我们终于理清了剧中的内部情境。

评估事实还有其他意义吗？它意味着我们必须深入挖掘外在事实，以寻找更加重要的、可能引发了外在事实的内在事实。它还意味着我们应该沿着内在事实的发展线，从程度和性质两个方面去感受其造成的后果，即每个角色行为的发展线及方向；识别每个角色的内在线，以及在追求各自任务的过程中，每个角色的内在线彼此之间的交织和分散。

简而言之，评估事实意味着去理解（从而去感受）角色的内心世界。

评估事实就是要将剧作家所创造的陌生的生活变成演员自己的生活。评估事实就是要找到打开角色内心世界大门的钥匙，而他们的内心世界就潜藏在剧本的字里行间。

想要一次就完成对剧本事实的评估，是错误的想法。随着工作的推进，随时都可能需要回过头来对事实进行重新评估，以充实内部情境。而且，每次对角色进行再创造的时候，都需要重新对事实进行评估。人不是机器。演员不可能每一次都以同样的方式感受角色，他的创作激情不可能每一次都被同样的刺激物唤起。昨天对事实的评估不可能与今天的完全一样，今天的主要刺激物会发生某些极其细微、难以察觉的变化。这些刺激物的力量恰恰在于其新颖性和意外性。

天气、温度、光线、食物、内外环境等一切复杂因素都会在某种程度上影响演员的内在状态。反过来，演员的内在状态又会影响他对剧本事实的评估。演员要能够随时利用这些复杂因素的变化，并且通过新的方法更新创作激情的刺激物——这种能力是演员内在技能的重要部分。如果没有这项技能，演员可能在几场演出之后就失去了对角色的兴趣，无法将剧中事件与现实生活联系起来，也就感知不到它们的意义了。

第二章　情感体验期

针对角色所进行的第一阶段工作，是一个准备的过程，而第二阶段的工作则是一个创造的过程。如果将第一阶段比作一对恋人相识之初的追求期，那么第二阶段就是热恋期，开始设想和规划未来的婚姻生活。

涅米罗维奇-丹琴科通过比喻形象地阐释了这个创造的过程。要种植一株植物，你必须先在土壤里播种，然后种子会生根发芽。同样地，剧作家创造的种子要播撒在演员的心田里，然后种子裂开，在土壤里扎下根系，这就是新创作的根源；这个新创作是属于演员的，但其精神内核是剧作家的创作成果。

如果说准备阶段创造的是规定情境，那么第二阶段要创造的就是真实的情感、角色的灵魂、其内在形象和精神世界。情感体验期是我们的创作过程中最基础、最重要的阶段。

情感体验是一个有机的创作过程，以人类天然的物质规律和精神规律、真实的情感和自然的美感为基础。这个有机的过程是如何产生和发展的？演员的这项创造性工作到底是怎样的？

内在冲动和内在动作

在针对《聪明误》剧本的早期准备工作中，我学会了如何达到"我就是"的状态，寻找自己的存在感，融入法穆索夫家中的生活情境。多亏想

象力为我提供了生活在那里的个人基础，我已经开始直面剧中的事实，见到了那里的人们，开始认识他们，感受他们的情绪，与他们建立了直接的联结。在不知不觉中，我对某个自发出现的任务产生了向往与冲动。

举例而言，我回忆起早上看见法穆索夫唱圣歌的情景，而此刻我不止感到我就在他旁边，在他的房间里，我不止感到一个活生生的人的存在并感到他的情绪，我还开始意识到我对这个近在咫尺的对象产生了某种希望和冲动。目前我的希望极其简单：希望他注意到我。我寻找适当的言语和行动以吸引他的注意，比如，我很想戏弄这个老头，因为我觉得他恼火的时候一定很好笑。

这些想象世界里的冲动会令人自然而然产生做出某种动作的冲动。但冲动毕竟还不是动作。冲动是一种内在动力、一个尚未得到满足的愿望；而动作本身则是对愿望的外在或内在满足。冲动唤起内在动作，内在动作最终引发外在动作。不过，现在谈这个为时尚早。

现在，我意识到了我做动作的欲望，感到了想象世界里法穆索夫家中某些生活场景带来的情感体验，我开始立足于我所观察的某个对象，寻找方法实现某个任务。我回忆起索菲亚和莫尔查林的甜蜜幽会被法穆索夫打断，我开始扮演索菲亚，想方设法摆脱困境。首先我必须强作镇定以掩饰慌乱，必须调动全部的自我控制力，必须想出一个计策，找到方法顺应父亲的思路、猜透他当下的心理状态。我把法穆索夫作为我的任务对象。他越是愤怒，我就越是要努力平静下来。一旦他冷静下来，我就要努力做出一副无辜、委屈、哀怨的样子，让他不知所措。与此同时，我产生了各种各样微妙的内在变化：机智狡黠、五味杂陈，以及出乎意料的内在冲动。这种冲动只能靠天性来激发，靠直觉来推动。

感受到这些内在变化之后，我就可以做动作了，当然不是身体真的动，还只是内在动作，发生在我的想象世界里……

"你会怎么办，"我的想象力询问我的情感，"假如你处于索菲亚的

境地？"

"我会让我的脸做出天使般纯真的表情。"我的情感毫不犹豫地回答。

"然后呢？"我的想象力继续问道。

"我会倔强地保持沉默，"我的情感回答，"听我父亲对我说出他想说的所有严厉而愚蠢的话。对于备受娇宠的女儿来说，这些通常都是可利用的。待这个老头倾吐完所有愤怒之词后，嗓子都喊哑了，情绪也发泄完了，他的心底就只剩下平时的好脾气、悠然、平和，以及对女儿的爱。等他坐在扶手椅上，平复呼吸、擦拭汗水的时候，我会更加沉默，做出更加纯真的表情，那是只有无辜之人才能做出的表情。"

"然后呢？"我的想象力追问道。

"让索菲亚悄悄擦去眼角的泪珠，但是又要使父亲注意到，同时自己还是一动不动地站着。直到老头开始着急，语带内疚地询问：'索菲亚，你为什么不说话？'我还是不说话。'你没听见我说话吗？'老头开始请求了，'发生什么事了？告诉我。'"

"'我听见了。'女儿用谦卑的、毫无戒备的、孩童般的声音回答，让老父亲无所适从。"

"接下来会发生什么？"我的想象力打破砂锅问到底。

"接下来还是让索菲亚保持沉默，谦卑地站在那里，直到她父亲开始生气，但这次不是因为撞上她和莫尔查林在一起而生气，而是因为她的沉默令他陷入尴尬。索菲亚这样做，是分散对方的注意力从而转移话题的好方法。"

最后，出于对父亲的同情，她异常平静地请父亲看看被莫尔查林笨拙地藏在身后的笛子。

"看，父亲。"她用谦卑的声音说。

"看什么？"父亲问道。

"笛子，"她回答，"那就是莫尔查林来的原因。"

"我看到了,我看到他企图把它藏在后衣襟里。但是这笛子是怎么到你房间里的?"老父亲继续发问,但心情已经不一样了。

"那它应该在哪里呢?昨天我们一起练习二重奏。您知道的,父亲,今晚的宴会上我们要表演二重奏。"

"好吧!……是的,我知道。"她父亲谨慎地表示了认同,不过还是对女儿的冷静感到恼火,因为那似乎是在宣告她是无辜的。

"是的,我们练习得太久了,不合礼数。我为此请求您的原谅,父亲。"此时索菲亚吻了吻父亲的手,而父亲轻吻她额头的同时在心里暗自感叹:"多么聪明的女孩!"

"我们完全是为了练好二重奏,如果您的女儿在您所有亲戚面前因为糟糕的演奏而丢脸,您会生气吧?难道您不会吗?"

"好吧……我会生气。"老绅士几乎是内疚地表示了赞同,感到自己的立场已变。"但是为什么在这里?"他的疑问又突然爆发,似乎是为了让自己解脱。

"不然在哪里呢?"索菲亚以天使般纯真的表情反问父亲,"您不让我进入有钢琴的接待室,您说在那里和一个年轻男人单独相处不成体统。而且那里很冷,昨天那里没有点壁炉。如果不在我房间里的钢琴上练习,我们还能去哪里?没有其他乐器了。当然,我让丽莎一直待在这里,以免与年轻男士单独相处。而因为这个,父亲,您却……当然,我缺少母亲的支持!没有人给我建议。我是个没妈的孩子……我多么可怜!哦,上帝啊!让我去死吧!"如果索菲亚足够幸运,眼中会充满泪光,这件事情将以她得到一顶新帽子作为礼物而结束……

* * *

就这样,出于做动作的欲望、倾向、冲动,我自然过渡到了重要步骤:内在动作。

生活是由动作构成的，艺术源于生活，因此，生动的艺术大多需要通过动作来体现。

难怪"戏剧"一词是来源于希腊词汇"我做……"。在希腊语中，这个词与文学、戏剧、诗歌有关，却与演员和表演无关；当然，这很有可能是被我们预先排除了。表演偶尔也被称为"演员的动作"或"面部动作"，也就是指哑剧。在戏剧界，舞台动作通常被误以为是指外在动作。人们通常认为，每部戏剧都包含大量动作，比如角色到达或离开、结婚或分离、杀掉或救了另一个人；简而言之，包含丰富动作的戏剧具有设计巧妙、引人入胜的外部情节。然而，这是一个误解。

舞台动作并不是指在舞台上行走、移动、做手势。关键不在于四肢或躯体的动作，而在于内在的动作和冲动。现在让我们一劳永逸地确认"动作"这个词与哑剧的意思不同，它不是指演员装作在场，不是某种外显的东西，而是内在的、非形体的心理动作。它产生于一系列独立过程的不断重复，而其中每一个过程都是由完成某个任务的欲望或冲动组成的。

舞台动作是由内而外的动作，由灵魂到身体、由内核到外层、由内在到外在，由演员的感受导致形体动作的发生。舞台上的外在动作，必须是由内在动作所激发和唤起的，由内在动作自然转化而来，否则就只能愉悦眼睛和耳朵，却无法触及心灵，对刻画角色的人性毫无作用。

因此，对于演员而言，内在冲动——行动的动力及内在动作本身——需要一个与众不同的定义。它是我们的创作动力，只有基于内在动作的创作，才是表演。在戏剧界，"表演"这个词，强调的是心理层面。

另一方面，如果舞台动作缺乏积极性、主动性，将毁掉一切表演；它会导致为了感受而感受，为了演技而演技。这样不是表演。

有时候演员沉迷于自己的情绪，几乎没有动作。由于感觉到自己已经融入了角色，他认为自己是在创作，是在赋予角色生命力。然而，被动的感受，无论多么真挚，都不是创作，都无法触动观众的心灵；因为缺乏动

作，就不能展现出剧中的精神世界。如果演员只是消极、被动地去感受角色，情感就不能从他的心里释放出来，就无法产生引发内在或外在动作的冲动。

即便是按照剧情要求表现一种不行动的消极状态，演员也应当通过动作去表现。避免采取行动（对于某件事情）本身也是一种动作。懒散、迟缓的动作也是动作，尤其是在消极状态下……

现实生活同舞台上的生活一样，充斥着不断升腾的欲念和愿望、想要做出动作的内在冲动，以及冲动达到顶点之后引发的内在和外在动作。正如发动机不断重复点火能够使汽车平稳启动和加速，不断升腾的欲望也推动着演员的创作意愿平稳发展，从而形成精神之河，流淌进角色鲜活的生命里。

为了唤起演员在舞台上的创造性情感，他必须在扮演角色的整个过程中保持旺盛的艺术创作欲望，这样才能激发内在的渴望，从而引发相应的内在冲动，最终这些内在冲动将通过外在的形体动作表现出来。

在舞台上，演员的所有这些欲念、渴望、动作，都必须是作为艺术创作者的演员自己的，而不仅是剧本里关于这个角色的那些文字；也不是属于剧作家的，因为剧作家又不在舞台上；甚至也不是属于导演的，因为他始终只是站在舞台侧翼；对此，还需多言吗？演员只能用自己真实的情感去体验角色的生活，对此，还需强调吗？作为演员和人类，无论是在舞台上还是现实生活中，难道可以融入他人的身心、依靠别人的情感生活吗？有谁能借来或租来别人的情感或感官、别人的身体或灵魂，当作自己的吗？

演员可以服从剧作家和导演的意愿或指令，然后按部就班地实现它们。但是，演员必须用自己酝酿和培养出来的真实欲望去体验角色，他应当实现自己的意愿，而非他人的。剧作家和导演可以向演员提出建议，但演员只有将这些建议内化于心并"习惯成自然"，才能彻底实现它们。一旦这些想法变成了演员表演过程中真实的创作欲望，体现在演员的动作

中，就说明它们已经成了他自己内心的一部分。

创作任务

如何激发演员表演时的创作欲望？仅仅说出"欲望！创造！表演！"这几个词是不行的。我们的创造性情感既不会服从指令，也无法忍受强制。只有循循善诱，才能使它们展露出来。一旦展露出来，它们就将变得心甘情愿，心甘情愿地开始渴望表现自己。

唯有一个具有吸引力的任务，也就是创作任务，才能激发我们的创作意愿并引起我们的关注。这个任务是创造力的发动机和加速器，也是情感的催化剂。出于对创造性的渴求，创作任务促使创作欲望喷涌而出。它通过演员自然、合理的表演，将内在信息传达出来。它赋予角色生命力，使之鲜活起来。

无论在舞台上下，人生都是一个不断确立任务并实现任务的过程。这些任务是演员创作道路上的信号灯，为演员指明正确的方向。任务就好比音符，音符形成一节节的旋律，旋律再组成一段段的乐曲，更确切地说，是催生各种情感——或悲伤，或喜悦，等等。这些乐曲再汇聚成一出歌剧或一部交响乐，就构成了角色的人性，这是演员以灵魂奏响的乐章。

这些任务可以是理性的、有意识的、由我们的头脑指明的，也可以是感性的、无意识的、凭直觉自发产生的。

在舞台上，一个有意识的任务几乎可以不涉及情感或意愿就得以实现，但那样将是干巴巴的，没有吸引力，缺乏戏剧效果，因此并不适应于创造性目的。一个未经情感或意愿暖化和充实的任务，无法为毫无生气的台词注入任何活力，与死记硬背无异。如果演员仅仅依靠自己的理智来实现任务，那他就无法体验角色的生活，而只能在一旁做报道。那样他就不是角色的创造者，而是报道者。唯有诱发演员的真实情感和意愿并使它们展现出来，一个有意识的任务才能有利于表演，从而产生戏剧效果。

最好的创作任务是无意识的，它能够激情澎湃地直接支配演员的情感，驱使演员凭借直觉实现剧本的基本目标。这种任务的力量在于其直接性（印度教徒称这种任务为最高层次的超意识），它像磁石一样吸引创作意愿，唤起无法抗拒的渴望。在这种情况下，理智所能做的只有关注和评价效果。通常，这类任务至少会有一半（如果不是全部的话）隐藏于潜意识之中。我们所能做的只有：去了解如何才能不干扰这种天然的创造性，或者做些基础性的准备工作，寻找动机和方法，使我们能够抓住（哪怕是迂回曲折地抓住）这些感性的、超意识的任务。

无意识的任务是由演员自身的情感和意愿催生的；虽然它们是凭直觉自发产生的，但演员可以有意识地对其进行衡量和确认。因此，演员的情感、意愿和理智，全部都参与了这一创造过程。

我们的整体技能包含两种关键能力：一是要发现或创建任务以激励演员的表演，二是要善于应对这种任务。具体方法有很多种，但我们必须从中找到最适合演员本性的方法，这种方法能够激励演员进行最富创造性的表演。这将如何实现？请看下面的例子。

假设查茨基急于说服索菲亚：莫尔查林和斯卡洛佐布都配不上她。这种说服必须以生动的情感来支撑，否则就会流于表面，只停留在口头上，枯燥乏味，惹人不满。假如演员只是做出一些形体动作，就不可能让他相信自己所表达的情感是诚挚的、真实的，那么他连自己都无法说服。这样演员就无法体验角色，而不能真正体验角色的悲喜，也就无法相信角色的感情。

如果我是查茨基，什么原因将促使我对自己的任务深信不疑，并产生强烈的愿望去付诸行动？是因为看见可爱、无助、单纯的索菲亚站在卑微可鄙的莫尔查林或粗鲁无礼的斯卡洛佐布身边？然而这些角色并非真实存在的，至少我在现实中或想象中都没有看见他们，我并不认识他们。但我自己确实体验过那样一种感受：想到一位好姑娘（不管她是谁）要屈尊俯

就嫁给斯卡洛佐布那种粗鲁的傻瓜或者莫尔查林那种肤浅的投机分子,我心生同情之余,还因为美好的事物遭到破坏而感到耻辱和愤怒。我们凭直觉认为这样不自然、不和谐的婚姻前景堪忧。每个人心中都可能会生出"阻止这个单纯少女嫁错人"的念头。这个念头很容易引起冲动,从而激起真实的欲望并付诸行动。

这些冲动是什么样的?因为眼看一个年轻的好姑娘即将跳进火坑,我们觉得有必要以自己的负面感受去影响她的感受。某种力量推动我们走上前去帮助索菲亚或其他类似的姑娘,尝试教她清醒地面对生活,说服她拒绝不合适的婚姻以免毁掉自己,那样的婚姻必将令她痛苦不堪。我们想方设法让她相信,我们是真心为了她好。以"真心"为由,我们希望她同意谈论私密话题,向我们敞开心扉。

首先,我会努力说服索菲亚相信我对她是一片好意,从而获得她的初步信任。然后我会尝试用非常生动的语言向她描述,本性粗野的斯卡洛佐布,或者浅薄小气的莫尔查林,与她格格不入。说到莫尔查林的时候,我必须随机应变,因为索菲亚完全沉醉于玫瑰色的幻想中,无论怎样都觉得他好。我还必须用更加生动的语言让索菲亚明白,她的未来令我多么忧心忡忡,让她体验到我对她的担忧,使她也感受到忧惧,从而停止幻想,开始思考。想要触及她的心灵并最终说服她,不能只靠生硬的方法或手段,还必须辅之以温柔的情感、关爱的眼神等等。我们为了拯救一个即将毁掉自己的单纯少女所付出的努力,感动了我们自己,由此我们心中油然升起的万丈激情、继而引发的千百种内在和外在动作,又如何能数得清呢?

<center>* * *</center>

有意识的任务和无意识的任务,都需要我们凭借心灵和身体,从内在和外在两个方面去实现,因此它们兼具心理和形体两种属性。

以我早上在想象世界里拜访法穆索夫为例，我记得当时我不得不达成数不清的形体任务。我必须穿过走廊，敲门，抓住门把手并转动它，推开门，走进去，跟房子的主人和其他在场的人打招呼，等等。为了确保场景的真实性，我可不能一下子就飞进去。

所有这些必要的形体动作都是习惯性动作，我们的肌肉可以按部就班地完成它们。而在我们的内心世界，我们也有数不清的初级心理任务必须实现。

我回忆起想象世界里法穆索夫家中的另一个场景——索菲亚和莫尔查林被打断的幽会。为了缓解父亲的怒火而逃避惩罚，索菲亚需要调动自己的情感完成许多初级心理任务。她必须掩饰自己的慌乱，她必须用自己的平静使父亲的话站不住脚，用自己天使般的表情使父亲无所适从并心生怜惜，用她的谦卑使父亲放下戒心、弱化他的强硬立场，等等。她不可能在毫无内心波澜、内在动作和心理任务的情况下，仅以真实而生动的形体动作就奇迹般地软化父亲愤怒的心。

形体任务和初级心理任务，从某种程度上说是所有人类必需的。比如，对于一个因溺水而停止呼吸和心跳的人，必须对他进行人工呼吸；然后，他的其他器官开始工作，心脏跳动，血液流通；最终，单靠这种机体的生命力，他的神智也得以恢复，这是出于人类身体器官与生俱来的相互配合的习惯。

这种机体的习惯是我们天性的一部分，使我们的动作与情感之间相互联系、相辅相成。在我们赋予角色生命力的时候，要利用这一习惯，这是作为人类的演员和作为人类的角色之间必不可少的共同之处，它将演员与角色第一次紧密地结合起来。

形体任务和心理任务需要通过连续性、渐进性和逻辑性等内在纽带而联系起来。人们有时候会发现某些事物不合逻辑，毕竟整首美妙动听的曲子里也会偶尔出现几个不和谐的音符，但舞台动作必须前后连贯、符合逻

辑。你不可能一步就从房子的第一道门迈进第十道门，也不可能只通过一个内在动作或形体动作就清除一切障碍、即刻说服某人去做某事，或是从一座房子飞进另一座。你必须一个接一个地实现一系列前后连贯、符合逻辑的形体任务和心理任务。在你遇见另一个人之前，你必须先走出这座房子，坐上出租车，走进另一座房子，穿过几个房间，找到你要找的人。

类似地，在说服某人之前，你必须达成一系列的任务：你必须吸引他的注意力，感受他的心灵，了解他的内在状态并使自己顺应这种状态，尝试通过几条路径将你自己的情感和想法传递给他。简而言之，你需要完成一系列的心理任务和内在动作，让他相信你的想法，用你的情感影响他。

演员想要完美地达成形体任务与心理任务，并使之符合剧本对角色心理与动作的描写，并不容易。难点在于，演员倾向于只有在说台词的时候才让自己进入角色。一旦说完台词，轮到对手演员表演的时候，演员心里与角色的连接线就断了，他又回到自己的生活和情感之中，似乎只是在等待与角色的内在连接线重新连上。然而，一旦发生这种情况，演员就分心了，打断了形体任务和心理任务之间的逻辑联系，实际上也就削弱了角色的生命力。在任何一个瞬间，只要演员没能按照创作任务和创作感觉来表现角色，他的表演就将陷于窠臼、落入俗套。如果我们的精神和机体天性遭到破坏，情感陷入混乱，失去符合逻辑、前后连贯的任务，我们就无法真正赋予角色生命力。

角色总谱

我把自己定位为在《聪明误》中扮演查茨基的演员，我开始想象自己处于规定情境之中，在19世纪20年代的那一天，我"就是"法穆索夫家庭生活漩涡的中心，与此同时我努力寻找内在自发产生的形体任务和心理任务。

现在的我暂时还没有生出查茨基的任何感受或情绪。我刚从国外回

来，还没来得及回家，便乘坐一辆四匹马拉的笨重马车奔向那座房子，那里相当于我的另一个家。马车停下来了，车夫去喊园丁打开院子的大门。

此时此刻，我想做的是什么？

A. 我想要尽快见到索菲亚，这是我许久以来一直盼望的时刻。

然而我对此无能为力，只能无助地坐在马车里等待大门被打开。等得不耐烦的时候，我心不在焉地拉开了车窗的窗帘，一路上它一直妨碍着我。

园丁走过来了，他认出了我，加快了脚步。大门上的铰链嘎吱作响。门打开了，马车可以进去了。但是园丁又耽误了时间，他走到车窗前问候我，激动得热泪盈眶。

a. 我必须亲切地跟他交谈，互致问候。

我耐心地完成这一系列动作，以免这个老人感到不快，他从我小时候起就认识我了。我甚至不得不听他回忆我的童年。

现在，沉重的马车终于嘎吱嘎吱地碾过雪地，进入院子，在前厅入口处停下。

我跳下马车。

然后我要做的第一件事是什么？

b. 我必须叫醒打瞌睡的门房。

我抓住门铃上的绳子，使劲地拉了一下，等了一会儿，又拉了一下。这时一只杂毛小狗在我脚边哼哼唧唧、摇尾乞怜。

在我等待门房开门的时候：

c. 我想要跟小狗打招呼，爱抚一下这位老朋友。

前门打开了，我冲进前厅。熟悉的氛围扑面而来。过去的情感和记忆一齐涌入心房，满得快要溢出来了。我安静地站着，心里充满了温暖的回忆。

这时门房跟我打招呼，可我没有听清楚，他的声音听起来就像马嘶声。

d. 我必须回应他，向他表达善意和问候。

我耐着性子完成这个任务，盼着不会再有人耽误我去见索菲亚。

我沿着前面的楼梯跑上一楼,遇上了两位管家,他们对我的不期而至惊讶得说不出话来。

e. 我也必须跟他们打招呼,还要问起索菲亚。她在哪里?她还好吗?她起床了吗?

此时我来到了接待室。

管家快步走在我前面。

我在走廊里等着。丽莎冲了出来,轻声尖叫,抓住了我的衣袖。

此刻我想要做什么?

f. 我想要立即实现我的主要目的——见到索菲亚,我童年时的亲密伙伴,就像是我的妹妹。

现在我终于见到她了。

至此,我的第一个任务——A——借助于一系列细分的、几乎相互独立的形体任务(跳下马车、拉响门铃、跑上楼梯等等)而得以实现。

然后,一个新的更大的任务又自发地出现在我面前:

B. 我准备问候我童年的亲密伙伴,她就像我的妹妹一样;我想要拥抱她,向她表达我压抑多年的感情。

然而,这个大的主要任务不可能通过一个内在动作一次性实现,必须将其分解成一系列小的内在任务。

a. 首先,我要仔细端详索菲亚,看看我所熟悉的她那些可爱的表情,评价我不在的这些年她所发生的变化。

女孩子从14岁到17岁会发生很大的变化,所以我基本认不出她了。她的变化很大,我心里想的是一个小女孩,现在看见的却是一个大姑娘。

凭着我自己的记忆和个人经验,我知道在这种时候人们会多么不知所措。我记得那种面对出乎意料之事时的窘迫与尴尬。如果我循着我所熟悉的那些表情——忽闪的双眸,灵动的嘴唇和眉毛,我还是能在第一时间就认出我亲爱的索菲亚。于是,羞涩的感觉转瞬即逝,曾经情同兄妹的感觉

又回来了。然后新的任务又出现了。

　　b. 我想通过一个兄长般的吻向她表达我的情感。

　　我冲上去拥抱我的朋友和妹妹，我抱得那么紧，甚至有点弄疼了她，这样是为了让她感受到友情的力量。

　　但这还不够。我还要向她表白我一直藏在心底的爱慕之情。

　　c. 我要通过表情和言语向她表达爱意。

　　接着，我搜索充满爱意和友情的温暖词汇，如同瞄准靶心一般，向她倾诉衷肠。

　　可我看到了什么？冷漠、尴尬，还有一丝不悦。这是怎么回事？只是我的幻觉吗？是因为我不期而至吗？

　　由此，新的任务又自然而然地出现了。

　　C. 我必须找到她反应冷漠的原因。

　　这个任务也是由几个独立的小任务组成，实现这些小任务最终才能达成大任务。

　　a. 我必须让索菲亚自己说明原委。

　　b. 我必须通过机智地提问来试探她、责备她。

　　c. 我必须把她的注意力引向我。

　　但是索菲亚非常聪明。她懂得如何用天使般的表情隐藏秘密。我感觉到，如果她想要让我相信她很高兴见到我（但愿不是暂时的）的话，并不难做到；而我也愿意相信，这对她而言就更加容易了。于是我很快又有了新的任务，一个更加有趣的大任务。这个大任务是：

　　D. 仔细询问关于她自己、家人、认识的人，这个家里的生活状态以及莫斯科的情况。它同样也需要通过一系列小任务来实现。

　　然而，此时法穆索夫走了进来，打断了我们的友好交谈。于是又出现了任务E，以及组成它的一系列小任务。最终，到这部剧的尾声，我的最后一个任务出现了：

Z．"我要离开莫斯科！一刻也不想再停留。

我还会来的。但不是回来，而是像陌生人一样到来。

世界之大，我要去寻找一个疗伤之地！"

为了达成这个大任务，我必须：

a. 盼咐脚夫准备马车：

"我的马车，快，我的马车。"

b. 急速离开法穆索夫家。

我在想象世界中选择并实现这些任务的时候，感觉这些任务自发催生的内外情境激发了我的意愿和欲望。然后它们又唤醒了创作的渴望，在内在冲动的指引之下，渴望化为动作。所有这一切共同引导我创造角色，赋予角色生命力。

围绕每一个大任务，每组小任务形成了一个完整的单元。比如，看看从Aa到Af每一个细分任务的含义，考虑查茨基从进入法穆索夫家院子直至见到索菲亚这段时间里的所有欲望，我们可以将查茨基实现A这个大任务视为此角色的一个生活单元，并将此单元命名：急于见到索菲亚。

同样，Ba到Bc这些细分任务构成的大任务B，代表着查茨基这个角色的另一个生活单元：想要问候和拥抱索菲亚并向她表白。

Ca到Cc构成的第三个大任务和生活单元C则意味着查茨基在探询青梅竹马的索菲亚对他态度冷淡的原因。

整部剧都可以依此类推。

前四个单元构建了法穆索夫家中的一个独立场景，我们可以将其命名：查茨基和索菲亚第一次会面。接下来的四个单元将构成另一个场景：会面被打断。后面的单元和任务又将构成后面的其他场景，依此类推。然后这些单元又分别形成了剧中的一幕幕。所有这几幕最终构成了整部剧，而整部剧可以视为对于角色心灵产生了重大影响的一段人生经历。

让我们姑且同意将这些细分任务和大任务、单元、场、幕称为特定角

色的总谱，它是由时间点、形体任务和初级心理任务组成的。查茨基这个角色的总谱，同任何一个生活于类似情境之中的角色一样（可能会有细微的偏差和调整），对于任何一个扮演这个角色的演员来说，体验也是一样的。任何一个风尘仆仆回归故土之人，或是想象自己回到家乡以解思乡之苦的人，都会在现实中或想象中走下交通工具，进入房子，同人们打招呼，熟悉环境，等等。这些是必不可少的形体任务。

同时他们也必须实现一系列初级心理任务：表达情感和问候，很高兴见到自己的老朋友，饶有兴致地打听朋友们的情况，等等。此时心中的万千情愫不可能一次全部表达出来，而是要借助于问候、拥抱、互相打量、彼此交流等一系列连贯的动作。

需要注意的是，上述总谱中没有一项是复杂的任务，它们只会影响演员的外在动作、物质生活的外显状态，只会使演员产生轻微的情感波动。尽管如此，它们也是由生动的情感而非枯燥的推理创造出来的。它们是由演员的艺术本能、创作感觉、个人生活经验和习惯，以及自身的人性本质所激发的。每一个任务都有自己的连贯性、渐进性和逻辑性。我们可以称之为天然任务。毋庸置疑，以这种任务为基础的总谱，将会推动演员——从客观角度说——更加接近他所扮演的角色的真实人生。

随着时间的推移，经过在排练和表演中的不断重复，这个总谱将会成为演员的习惯。他将会变得如此习惯，以至于除了按照此总谱步步推进之外，都不知道该怎么去演这个角色。习惯对于创造力具有重要作用：它为创造力铺就了坚实的成功之路。借用沃尔孔斯基①的通俗说法：只要习以为常，困难之事将成为习惯，习惯之事将变得容易，容易之事将变得美好。习惯造就了演员的第二天性，也是第二种现实。

① 沃尔孔斯基家族为俄罗斯历史上著名的贵族，出过政治家，也出过艺术家、戏剧评论家。这里作者所指的应该是与其同时代的沃尔孔斯基家族后人（具体名字不详），对戏剧和表演也颇有研究。

角色总谱会自动地引发演员的形体动作。

内在基调

现在，形体任务和初级心理任务的总谱已经准备好了。这样就能够满足演员创作本能的所有要求了吗？第一个需要满足的要求是，这份总谱要能够诱发创作激情。令人兴奋的任务是影响演员意愿和情感的唯一手段。

到目前为止，这份总谱还不可能在每一次演员达成任务的时候都唤起他的激情和情感。在我自己扮演查茨基、搜寻和选择任务的过程中，也并没有觉得非常兴奋。这也并不奇怪，因为我所选择的这些任务都是外在的。这些任务只会影响我的外部形体，只会令我的情感和角色的生活产生轻微的波动，也不会带来其他结果，因为这份创作总谱本来就是由外部事件组成的，这些事件只涉及角色的物质生活和初级精神生活，只会偶尔触及我自身内在的更深层次。

这种总谱及其所带来的体验，不能反映真实人性中更重要的方面，而这些方面正是戏剧创作的要义所在，即角色的个性。任何人都能达成这份总谱中的任务。这份总谱适合任何人，因此无法展现特定角色的鲜明个性。这份总谱指明了道路，却不能唤醒真正的创造力。它无法创造鲜活的角色，很快就会令人厌倦。

要支配演员的情感、意愿、理智乃至全部身心，就必须依靠深切、强烈的激情。而能够唤醒这种激情的任务，必须涉及更深层次的内在世界；演员内在技能及其实质的秘密就隐藏其中。因此，演员接下来需要关注的，就是寻找能够刺激自己瞬间情绪爆发的任务，从而为上述总谱注入生命力。这样一份创造性的总谱，将不仅靠外在客观事实令演员兴奋，更重要的是以内在美感和快感唤起演员的激情。创造性任务诱发的并非初步的兴趣，而是热切的激情、欲望、向往及动作。缺乏这种吸引力的任务将无法完成它的使命。我们不能说每一个具有吸引力的任务都是好的任务，都

适合这个角色，但我们可以肯定地说，一个枯燥乏味的任务毫无作用。

表现查茨基回国这一事实，只有在涉及内在含义、情感、心理动机的时候，其主要任务及其相应的细分任务才具有吸引力。这些因素影响着他的内在状态。没有这些因素，角色将失去灵魂，任务将变得脆弱、空洞。

现在我们深入挖掘查茨基这个角色的总谱，让所谓的"潜流"来引导演员，使他更加接近自己内在世界的源头和自身的天性，更加接近神秘、私密的"角色中的我"。我们该怎么做呢？我们应该改变展现角色外在生命的形体任务和初级心理任务总谱吗？它们确实并非不可或缺，深入挖掘之后它们是不是就消失了呢？不！它们将继续存在，但变得更加充实了。深入前后的区别在于内在世界，即演员实现每个任务时的状态、心境。演员内在状态的更新，将使这些任务焕然一新、流光溢彩，为它们增加更深层次的含义、新的基础和内在动机。这就改变了演员的内在状态或心境，我称之为内在基调。用演员的行话来说，这叫作"感觉的萌芽"。

深入挖掘角色总谱的时候，事实和任务的变化仅仅在于增加了内在冲动、心理暗示、内在出发点——这一切构成了总谱的内在基调，为其提供了坚实的理由和基础。

音乐也存在同样的情况。乐曲可以根据不同的音调来演奏，大调或小调，它也可以有不同的节拍，但乐曲本身并没有发生改变，改变的只是音调。以大调和较快节拍演奏的乐曲，听起来雄浑激昂、华美壮丽；而以小调和较慢节拍演奏的乐曲，听起来缠绵悱恻、温柔婉转。因此，我们演员也要以不同的音调来演奏同样的总谱，以体验不同的情感。在感受查茨基满怀深情回归故土的时候，在实现与之相应的所有形体任务和初级心理任务的时候，你的基调可以是平和或欢快，也可以是难过、烦恼或兴奋，还可以是一个思念爱人的男子对自己自言自语：

……快要忍受不了了，连续两天两夜没有合眼

> 我坐着马车疾驰数百英里，顶着狂风暴雪，一次次陷入困境……

所以，我们现在需要做的是：深入挖掘现有的总谱。

我首先要问自己：考虑查茨基所处的情境，总谱里需要改变的是什么？他从国外回来，如果不是为了与老友叙旧，而是为了见到日思夜想的心爱的索菲亚呢？也就是说，我应该尝试以另一种基调来感受之前的任务。

爱情的基调照亮了总谱的深处，其颜色和内涵与之前完全不同了。这些变化也发生在查茨基这个角色身上。因此我必须引入新的情境。让我们假设从国外归来的查茨基不只是索菲亚的朋友，更是疯狂地爱着她的、为了爱不顾一切的恋人。那么，总谱里发生变化的是什么？不变的又是什么？

无论回归故土之人心中怀着怎样的激情，客观环境也迫使他不得不等待院子大门被打开，叫醒打瞌睡的门房，同家里不同的人打招呼，等等。简而言之，查茨基需要实现的各个方面的形体任务和初级心理任务，几乎与之前的总谱一样。唯一的变化是由"疯狂地思念爱人"这一状态带来的；但这变化并不在于任务本身，而在于如何去实现它们。如果他将情绪深藏于心，表面显得平静从容，那么他会耐心谨慎地去实现任务。但是，如果他火急火燎，完全受制于自己的情绪，那么他对待任务的态度必定截然不同。对于有些任务，他可能敷衍了事；对于另一些，他则可能使之与其他任务合并，一次性囫囵吞枣地完成；而其他一些任务对他而言可能会更容易实现，因为他紧张不安、迫不及待。

当一个人的全部身心完全被激情所支配，他会忘记形体任务，只是机械地做出动作，对它们心不在焉。在现实生活中，我们做某些动作的时候经常会心不在焉，比如走路、按门铃、开门、与他人打招呼。所有这些动作基本是在无意识的状态下完成的。身体按照自己的习惯做出动作，而心灵则沉浸于深层次的精神活动。但这种貌似割裂的状态，并不会破坏身体与心灵之间的联结。之所以会心不在焉，是因为我们的注意力焦点从外在

世界转向了内在世界。

前述总谱以形体任务为主，演员通过机械动作就可以完美实现；而现在总谱已经更加深入了，产生了新的情感，或者可以说，在本质上变成了心理总谱。要实现这些心理任务必须先做一些间接的、初步的工作：去感受爱情的本质。

首先，演员要设想爱情的发展轨迹，理解和感受这种感情的各种组成因素；准备一个完整的计划，就像是准备一块完整的布料，好让创造性情感在布料上有意识或无意识地绣上神秘而复杂的图案。演员要如何理解这种爱情？又要依据什么来准备计划呢？

从科学的角度定义爱情，是心理学家的工作。艺术不是科学。尽管作为艺术工作者，我们平时需要从生活中获取创作素材和信息，也要学习科学知识，但是在创作过程中，我还是习惯于依靠自己的情感、感受、印象。

此外，我暂时还不需要仔细分析爱情，我目前需要的是，在内心而非头脑里寻找一个概括、简要、灵动的轮廓。让这个轮廓引导我的创作本能，创造更加微妙的内在状态，为查茨基这个角色准备一份心理-形体总谱。

我是这样感受爱情本质的：我觉得这种情感就如同一株植物，种子生根发芽，然后长出茎干、叶子，在生命力最旺盛的时候绽放出花朵。人们说"爱情的种子""爱情在生长""爱情的花朵"等等，并非毫无道理。简而言之，我觉得爱情同其他情感一样，具有完整的过程——先是播种，然后萌芽，生长，成熟，开花，等等。我认为，既然爱情有自己天然的发展轨迹，那么在这个客观世界里，它就必须遵循特定的次序、逻辑、规律，倘若违背就必将遭受惩罚。假如演员强行抑制自己的天性，以一种情感替代另一种，打乱情感的逻辑和先来后到的时间顺序，破坏人类激情的天然本质——得到的结果一定是扭曲的情感。

每一种激情都是一个复杂的感性过程，它是一系列不同情感、体验、状态的总和。所有组成因素不但种类繁多，而且各不相同，甚至经常互相

矛盾。在爱情里，就往往同时存在怨恨、轻蔑、爱慕、冷漠、痴迷、屈服、难堪和厚脸皮。

从这种意义上说，可以把人类的激情比作一堆彩色玻璃珠。整体色调来自不计其数的一个个色彩各异的玻璃珠（比如，红、蓝、白、黑）。把它们混合之后堆起来，就得到了这一堆玻璃珠的整体色调（比如，灰色、淡蓝、黄色）。情感王国也是如此：不计其数、各不相同甚至互相矛盾的万千情愫混杂在一起，形成了某种激情。一个孩子差点撞到车，母亲会狠狠地揍他。为什么母亲会这么生气？就是因为她太爱孩子了，生怕失去他。她揍孩子是为了让他记住，以后绝对不能再这样莽撞了。她对孩子永恒的母爱与转瞬即逝的愤恨共存。母亲越是爱孩子，在这种时候就越是愤恨，越是会打孩子……

不仅是激情本身，激情的组成因素也会彼此矛盾。比如，莫泊桑笔下的一个男主人公因为惧怕即将到来的决斗而自杀。他鼓起勇气自杀了，如此果敢、决绝，而背后的原因却是因为懦弱，不敢面对决斗。

每一个角色都同样拥有万千情愫，万千情愫再组合成某种激情。这种激情能够为我们刻画角色的内在精神形象。我们还是以查茨基这个角色为例。

剧中展现查茨基这个角色，尤其是反映他对索菲亚的爱，并不是通过纯粹的爱情场面，而是通过许多不同的其他场合，包括各种互相矛盾的情感和行为，综合起来表现他的爱。事实上，整部剧中，查茨基都在做些什么？他都有哪些动作？他以什么方式向索菲亚示爱？首先，他刚一抵达就迫不及待地想要见到索菲亚；他仔细端详索菲亚，想要找到她对自己反应冷淡的原因；他责备了她，然后谈笑风生，调侃亲戚朋友们。他偶尔嘲讽索菲亚；他对她百思不得其解，备受煎熬和困扰；他偷听她说话，抓住她背着他与别人幽会，他听了她的解释，最终离开了他的心上人。剧本上所有这些不同动作和任务之中，只有寥寥数行台词用于表白爱意。但所有这些独立的瞬间和任务，组合在一起，就构成了一种激情，即查茨基对索菲

亚的爱。

用于描绘人类激情的情感调色板和总谱，必须丰富多彩、颜色各异。演员在展现激情的时候，不需要考虑激情本身，而是要考虑组成激情的情感因素；如果要展现更加强烈的激情，就要寻找更多样化的、互相矛盾的情感因素。让人类激情的极限无限延展，让演员的情感调色板更加丰富多彩。因此，演员扮演好人的时候，要去挖掘其人性之恶；扮演聪明人的时候，要去寻找其心理弱点；扮演快乐之人的时候，要去发现其严肃的一面。这就是强化激情的表演方法。如果你的情感调色板中暂时没有你想要的颜色，那就一定要去找到它。

人类的激情通常不是在一瞬间就开始、发展，然后到达顶点，而是长时间逐渐积累而成的：色调暗淡的情感潜移默化地缓慢渗入色调明快的情感，反之亦然。举例而言，奥赛罗原本纯净的心灵充满了快乐、光明、爱意，就如同锃亮的金属反射阳光一般。然后，金属表面突然出现了零散的黑色斑点；这是他第一次开始怀疑。随着黑色斑点不断增多，奥赛罗心中爱的阳光由于恶念的遮挡而变得斑驳。阴影不断延伸、扩大，最终他明亮的心灵变得黑暗，就如同烧焦的金属。起初，只是一丝嫉妒在滋长，后来，只有偶尔才能回忆起自己曾经温柔、笃定的爱。最终，偶尔的回忆也消失了，他的整个心灵彻底陷入黑暗。

确实存在某些例子，一个人会突然、彻底地被某种激情所征服。比如罗密欧对朱丽叶一见钟情。然而，谁知道，假如他没有死的话，他是否也难逃人类的一般宿命，经历许多与爱情相伴相随的艰难时刻和阴郁情绪？

舞台上发生的一切总是与人类的天然激情相反。演员们都一见钟情，稍有怀疑便妒火中烧。大多数演员都幼稚地认为人类的激情，无论是爱情、嫉妒，还是贪婪，就像子弹那样，一扣动扳机就能发射出来。有些演员甚至只擅长以原始的方式表现一两种激情。想想歌剧里的男高音，那么浮夸、阴柔，加上卷发，好让他看上去像个天使。他的专长就是爱情，只

是爱情——只能在舞台上展现的爱情，装作思绪万千、如在梦中的样子，总是把一只手放在心口，为了表现激情而四处乱窜、拥抱或亲吻女主角，临死前脸上挂着伤感的微笑，请女主角答应他最后一个要求：原谅他。万一角色的某些普通生活场景与爱情无关，那么男高音要么根本略过不演，或者利用它们服务于自己的专长——戏剧性的爱情，比如，在摆出一个合适的姿势之后，装作陷入沉思。在戏剧中扮演英雄的演员也面临同样的问题，还有扮演所谓的卫道士的、高尚的父亲的演员也是如此。另外，歌剧中的男低音，在舞台上的专长通常是仇恨；他们的全部存在价值就是永远在策划阴谋、表达仇恨，或者保护自己的孩子。

这些演员幼稚地看待人类的心理和激情，其观点是片面的、单向的：爱就是爱，恨就是恨，嫉妒就是嫉妒，悲伤就是悲伤，快乐就是快乐。他们认为这些内在情感之间不存在矛盾和关联，它们都是单薄的、单调的。每一种类型都只有一个颜色。坏人全都是黑色的，好人全都是白色的。他们只用自己最熟悉的那一种颜色表演某一种激情，就像粉刷匠粉刷篱笆，或者孩子给图片上色。其结果就是表演的"泛化"。这些演员"泛化"地爱，"泛化"地恨，"泛化"地嫉妒。对于内涵复杂的人类激情，他们只是用最基础、最常见的外在表象来呈现。一个演员问另一个：

"你是靠什么来演这场戏的？"

"靠泪水""靠笑声""靠快乐""靠惊慌"，另一个毫不犹豫地回答，完全没有想过他说的都不是内在动作，而是外在结果。

演员必须了解激情的天然本质，了解他必须遵循的模式。一个演员对人类灵魂和本质的心理机制了解得越多，在闲暇时间对此进行的研究越多，他就越能深刻地理解人类激情的精神实质，由此，他在扮演任何角色时建立的心理总谱就会越具体、越复杂、越丰富。

既然你们想要更加仔细地观察激情的发展，那我就回到查茨基的总谱吧，刚才我们把它的基调改成了查茨基对索菲亚的爱。

依照我们制订的计划,我要遵循查茨基从国外回来这段时间里内心激情的发展轨迹,全方位地寻找爱情的蛛丝马迹。

我回想一个人坠入爱河的状态,让自己置身于情境的中心,也就是查茨基的位置上。这次我需要从大任务回到细分任务。

此刻,我刚刚从国外回来,我还没有顾上回自己家,就让马车径直驶向法穆索夫家的大门。

我见索菲亚的愿望如此强烈,因此我确实应该将第一个大任务改成:

2A. 尽快见到我深爱的索菲亚。

为了达到这个任务我必须做什么?

这时我的马车停下来了,车夫正在喊人开门。

我无法安静地坐在车里。我必须做点什么。我内在激情的能量几乎要溢出身体了,这能量令我的动作更加有力,使我的心情比之前轻快了十倍,也支配着我之后的行为。

2a. 我盼着和索菲亚见面的那一刻马上到来,这是我在国外一直魂牵梦萦的时刻。

我跳下马车,冲到大门前,使劲敲击门上的铰链;等待开门的时候,我使劲跺着脚,释放过剩的能量。大门吱吱呀呀地打开了,在它刚刚半开的时候,我就一溜烟儿地冲进去了;可是园丁挡住了我的去路,他向我表达见到我的喜悦之情。

2b. 我必须和他互致问候,友善待人。

我本来很乐意做这些,更何况他是她家的园丁。但是内在力量推着我继续向前,所以我几乎只是机械地问候了他,然后在我想跟他说的话出口之前就已经跑开了。

就这样,因为我迫不及待地要见到索菲亚,我把2b这个小任务与之前的2a合并了,使它变成了一个下意识的动作。

此时,我冲过宽阔的庭院,来到前门。

2c. 我必须马上叫醒打瞌睡的门房。

我一把拽住门铃的吊绳，用尽全身力气猛拉。我等了片刻，然后再次使劲拉响门铃。

我无法控制手上的力气，尽管我知道这样可能把吊绳拉断。

这时家里养的杂毛小狗开始哼哼唧唧，在我脚边摇尾乞怜。这是索菲亚的狗。

2d. 我想要爱抚小狗，它是我的老朋友了，而且是她的狗。

但是我没有时间，我必须拉响门铃。于是这个小任务又与2c合并了。

门终于开了，我冲进前厅。周围的一切都很熟悉，让我有些恍惚。此刻驱使我继续向前冲的内在动力更加强烈了，甚至不允许我停下来扫视四周。然而时间又被耽搁了。门房跟我打招呼，声音就像马嘶一般。

2e. 我必须问候他，友善待人，同他说几句话。

但这个小任务被大任务吞噬了，因为我急于见到索菲亚，所以我心不在焉地问候了他。

我嘴里一边匆忙嘟哝着，一边继续向前冲。我跳上楼梯，一步就迈过了四级台阶。楼梯上到一半，在转角处，我碰上了两位管家。他们被我的快速猛冲吓了一跳，对我的不期而至非常吃惊。

2f. 我必须跟他们打招呼，我应该问起索菲亚，她在哪里？她还好吗？她起床了吗？

离见到索菲亚这个任务越来越近，将我推向她的驱动力就越来越强烈。一开始我几乎忘了跟他们打招呼，但马上就大声问道："小姐起床了吗？我可以进去吗？"

然而，没等他们回答，我就已经沿着走廊走过那些熟悉的房间。有人在背后喊我，有人在后面追我。

这时我停下来，开始考虑：

"我该进去吗？她是不是正在梳洗？"

我用尽全部的意志抑制我的兴奋之情，开始屏住呼吸。

为了释放急迫之情，我踩着脚。有人轻声尖叫着跑到我面前。

"啊！丽莎！"

她拽着我的衣袖，我跟着她走进房间。

此时此刻，有什么事情发生了，但我并不知道，我像丢了魂魄一样，什么都不记得了。这是梦吗？我回到童年了？这只是幻觉？我今生或前世可曾感受过这种喜悦？那一定是她！可我无法用言语描述她。索菲亚就站在我面前。就是她。不，她更美了。那是另一个索菲亚。

然后，新的任务自发形成了。

2B. 我想要跟心中那个她寒暄、交谈！

但要怎么做呢？我面前站着一个风姿绰约的少女，我必须找到新的词语、新的态度。

为了找到它们：

2a. 我必须仔细端详索菲亚，寻找我熟悉的那些可爱的表情，考量我们分别之后她发生的变化。

我凝望着她，不只是欣赏她的外表，还想看透她的灵魂。

此时此刻，在我的想象世界中，我看到了一位身着19世纪20年代服饰的美丽少女。她是谁？那脸庞似曾相识。她从哪里来？来自某件艺术品吗？是不是我在想象中给某幅肖像画或记忆中的某个人换上了那个年代的服饰？

我注视着想象中的索菲亚，感觉自己真的看见了她。查茨基自己很可能也是这样全神贯注地凝视她。随后，在亲近感之上又多了一丝其他感觉，可能是困惑，也可能是尴尬。

这是一种什么情感？这提示了我什么？它源于何处？

我猜测了一番。思绪回溯到很久以前。我还是个小男孩的时候，遇见了一个小女孩。周围的人都逗我们，说我们是天造地设的一对；我起初觉得难为情，但后来开始经常想着她；我们写信给对方。多年以后，我长大

了，但是在我心里她还是个小女孩。最后我们重逢了，但我们都觉得尴尬，因为双方都不知道该如何面对彼此。我无法想象如何与已经长大成人的她交谈。我不得不用另一种态度面对她，我也不知道到底应该怎么面对现在的她，但我知道肯定不能再用当年的态度……

我回忆起来的所有这些尴尬、困惑、对新态度的探寻，现在都可以用上了。生动的记忆让我此刻想象中的情感更加鲜活生动，它令我心跳加速，使我觉得自己所处的情境是真切的、实在的。我感觉内在的某种力量正在追寻、探求某种方法，以与某个熟悉又陌生的人建立新的关系。这种努力的感觉非常真实，它激活了我的情感，为想象世界中的见面时刻注入了生命力。

在这一瞬间，儿时的记忆涌入脑海。那时，我就像现在这样站在我的小女朋友面前，满腔的喜悦无以言表，四周的地上杂乱地堆着各种玩具。关于那个时刻，我的回忆里只有这些印象了，但这些印象非常深刻，难以磨灭。当下犹如当时，在想象中我向她单膝跪倒，我也不知道为什么，就是觉得这样非常有效！与此同时，我想起童话书里的一张图片，在飞毯上，一个英俊的少年单膝跪倒，就像此刻的我；在他面前，就像此刻在我面前一样，站着一位可爱的少女。

此时此刻，作为查茨基，我希望：

2b. 用一个吻来表达我所忍受的一切思念之苦。

但要怎么做呢？对以前的她，我可以一把将她整个人抱起来。而现在呢？我没了主意，只能小心翼翼地靠近她，以另一种方式吻了她。

2c. 我必须通过表情和言语向索菲亚表达爱意。

这时我开始体验到角色处于这种时刻的真实感受，我问自己：如果我像查茨基那样，注意到了索菲亚的尴尬和冷淡，被她不友好的表情刺痛了，我会做什么？

仿佛是在回答我的问题，我感觉到心灵因为受到伤害而揪了起来，心

中充满了感情被辜负的痛苦，幻灭感冷却了我的热情。我想要尽快摆脱这种状态……

这样一份根据恋人的基调形成的总谱，只有经过与剧本内容的对照检验并调整适应、真正成为查茨基自己的总谱之后，才能传递出他对索菲亚的爱。也就是说，它必须遵循剧本中的事件发展轨迹，顺应剧中的爱情线，使得剧本中的所有文字都能在总谱中找到相应的基础。我们已经构建并尝试了形体任务和初级心理任务总谱，现在该回到剧本的内容上了，从中选择符合逻辑、前后连贯的推动查茨基的激情发展变化的任务和单元。

做这项工作的时候，你必须学会剖析剧本中与你的角色有关的内容。你必须学会从综合构成人类激情的所有单元、任务、时刻中进行筛选。你必须学会结合你所遵循的现有的激情模式对这些单元、任务、时刻进行分析。你还必须学会为剧本中的这些时刻提供真实的基础和内在驱动力。简而言之，你必须让剧本内容符合这种激情发展的内在模式而非外在表象，你必须找到角色激情发展线中每一个时刻所对应的正确节点……

让我们比较查茨基这个角色的两份总谱，一份是朋友的基调，一份是恋人的基调。

这两份总谱的异同点在哪里呢？下面我用一个例子来解释。

在恋人基调的总谱里，心里深藏着想要尽快见到索菲亚的愿望，满怀思念的查茨基与一路上遇见的人——园丁、门房、管家——匆忙地、下意识地打招呼，基本上是心不在焉。而在朋友基调下，他同这些人打招呼都是比较认真的。后来，作为恋人的他顾不上环视熟悉的房间，径直冲向他热切盼望的目的地，他跳上楼梯，四步并作一步。而在朋友基调下，情况却恰恰相反，他花了更多的时间和注意力同园丁、门房打招呼，环顾四周熟悉的环境。现在，内在基调不仅延展了，而且深化了，因为包含了朋友和恋人两种基调。

基调越深刻，就越贴近演员的内心；它自身也会变得越有力、越有激

情、越富有感染力；它所传递的情感和散发的魅力就越多，就越是能够将各个独立的任务充分融合，最终形成角色的本质特征。与此同时，总谱中的单元和任务数量减少了，但它们的质量和意义增加了。

对于查茨基这个角色的分析工作示例，形象地说明了即便是相同的形体和初级心理总谱，在不同的基调下，情感体验也是不同的；随着基调的深化，在每一个创作时刻，它都会更加贴近演员的内心。

角色内在因素的结合方式，再加上内外情境的变化，将导致无穷无尽的变化。它们共同创造了充分的情感体验；在自发、无意识的情况下，它们展现了最多姿多彩的情感变化。对于演员来说，总谱中简单的任务也由此获得了深刻且重要的内涵，以及内在合理性。这样，总谱就渗透进了演员内在的每一个艺术细胞，深深地吸引了他，并越来越深入他的心灵。

渐渐地，我们抵达了最深层，也就是我们所定义的核心处——神秘的"我"。在那里，人类的情感以原始状态存在；在人类激情的烈焰中，所有琐碎、肤浅之物全都付之一炬，唯有演员创作本能中基本的有机要素得以保留。

最高任务和贯串动作

这个最深处，是角色的内核所在。在这里，总谱中留存的所有任务合而为一，形成了最高任务。这是角色的内在本质、总体任务、所有任务的任务，是整个总谱、所有主要和次要单元的精髓。这个最高任务包括了所有次级任务的涵义及内在感受。在实现最高任务的过程中，你将达到更加重要、更加超意识、更加难以言表的状态，触及剧作家自己的精神世界，找到驱使他动笔写作的力量，也就是激发演员表演的力量。

在陀思妥耶夫斯基的小说《卡拉马佐夫兄弟》中，最高任务是在人类灵魂中寻找上帝和魔鬼；在莎士比亚的悲剧《哈姆雷特》中，是理解生存的奥秘；在契诃夫的《三姐妹》中，是追求更美好的生活（去莫斯科、去

莫斯科）；而托尔斯泰作品中的最高任务则是不断地"自我完善"；等等。

只有天才演员才能实现最高任务的情感体验，全身心地投入剧本的精神内核之中，与剧作家的灵魂融为一体。对于天赋稍逊一筹的演员，因为缺乏天才的灵感，无法实现最高任务也是正常的。

这些重要的任务本身包含大量真实的情感和思想、深刻内涵、精神实质，以及旺盛的生命力。植根于演员心中的最高任务，自发地在角色的外在层面创造并展现成千上万各自独立的小任务。最高任务是演员自身生活和角色的主要基础，所有次级任务都指向最高任务，它是次级任务的必然结果和体现。

然而，创作的最高任务还不是创作本身。对于演员而言，创作包括朝着最高任务持续不断地努力，以及通过动作来表现这种努力。这种努力体现了创作的实质，我们称之为剧本或角色的贯串动作。如果对于剧作家来说，贯串动作表现为朝着最高任务推进情节；那么对于演员来说，贯串动作就是积极主动地实现最高任务。

因此，最高任务和贯串动作代表了创造性的任务和创造性的表演，它们自身包含了与角色相关的成千上万独立、零散的任务、单元和动作。

最高任务是剧本的精髓，贯串动作是贯穿全剧的主线，它们共同引导演员努力创作。

最高任务和贯串动作是我们与生俱来的强烈目的和渴望，存在于神秘的"我"之内。每一部剧作、每一个角色，都隐藏着最高任务和贯串动作，它们构成了全剧中每个角色的生活本质。贯串动作的源头存在于人类天然的激情之中，存在于宗教的、社会的、政治的、审美的、神秘的以及其他方面的感知之中，存在于人类天生的品德与缺陷、人性善与恶的发端之中；这一切大多是人类天性使然，人类在不知不觉中被它们所操控。无论我们的内在生活和外在生活发生了什么，都是在神秘地（通常是无意识地）联结了某些主要观念、内心的渴望，以及反映人性的贯串动作线之

后,才变得有意义。

因此,一个守财奴全部的追求都神秘地联结着他想要变得富有的渴望;野心勃勃的人,则联结着对荣耀的渴求;美学家,则联结着他的审美观。通常,在现实生活中,在舞台上,贯串动作线都会无意识地展露自己。只有当事实、终极目的、最高任务被潜移默化,不知不觉地把我们引向自己的渴望之时,贯串动作线才会变得清晰起来。

如果我们偏离了这条主线,我们就会犯错误。比如,多年前我们在一个廉价旅馆里排练高尔基的《底层》的最后一幕。我们不知道该如何传递作品的思想,只能表现外在的醉酒痛饮。这种错误表演带来的感觉令我厌恶,但在习惯的驱使之下,我以机械化的表演敷衍了事。这个错误我一犯就是18年。直到最近,这一幕即将开演的时候,我发现我不想演,我开始寻找新的刺激物和表演方法。醉酒痛饮与我感受萨京这个角色有什么关系?这只是外部情境的一部分,本身并不重要,而这场戏的实质却与之完全相反。卢卡走后,萨京心中想的是——爱自己的邻居。他受到了这个想法的影响。他并没有喝醉,而是在全心全意地感受新的骄傲。我尝试抛弃之前的错误表演;我放松肌肉,集中注意力。我的形体任务和想法都焕然一新。我的表演很成功。

演员要学习如何构建形体和心理总谱,让这份总谱包含最高任务,并朝着实现最高任务而努力。将最高任务(欲望)、贯串动作(努力)、实现任务(表演)综合起来,就是通过情感赋予角色生命力的创作过程。因此,创造角色的过程包括:构建角色总谱,确立最高任务,依循贯串动作线积极主动地实现任务。

然而,舞台上需要的行动、努力、动作,并不比现实生活中更多,也并非毫无阻碍。我们在生活中不可避免地会与其他人互动,面对其他人的努力,遇到种种原因导致的冲突或障碍,或其他阻力。生活就是不断奋斗,遭遇成功或失败;在舞台上也是如此。与贯串动作相伴相随的是其他

角色或其他情境的一系列反向贯串动作。南辕北辙的两条线相互碰撞、冲突，就产生了戏剧性。

每个任务都需要在演员的能力范围之内，否则非但不能引导他，反而会吓到他，使他的情感变得麻木，最终导致俗套、做作的表演。这种情况我们见得多了！只要创作任务维持在其情感的水平上，演员就可以真正赋予角色生命力。但如果演员设立了超出自己创作本能的复杂任务，要表现某种他不太了解的情感，他对角色的自然感受就会立刻消失，取而代之的是紧张的身体、虚假的情感、俗套的表演。

如果创作任务引发怀疑和不确定，削弱甚至破坏了演员的创作意愿，也会发生同样的情况。怀疑是创作的敌人，它将阻碍演员赋予角色生命力。因此，演员要注意，不要让任务偏离创作的本质或弱化创作的渴望。

超意识

当演员穷尽了所有创作途径和方法之后，他就来到了人类意识领域的边界，从此进入潜意识和直觉的王国。只有通过情感而非理智、创作感觉而非思想观念，才能抵达这里；只有经验丰富的演员，凭借其艺术家的天赋，才能抵达这里。

遗憾的是，潜意识经常被我们忽视，大多数演员将自己局限于肤浅的情感之中，而观众们也满足于纯粹的外在表象。然而，艺术的本质和创造力的主要源泉潜藏于人类灵魂深处；那是我们精神世界的核心地带，是无法触及的超意识领域，而人类神秘的"我"及艺术灵感就存在于那里。那里储藏着我们最重要的精神素材。

那里是无形之地，不受制于我们的意识，无法用语言描述，也无法用眼睛、耳朵或其他感官去感知。确实，我们怎么可能通过有意识的手段触及一个像哈姆雷特那样复杂而又鲜活的灵魂呢？他灵魂深处的光影、幻象、微妙的情感，大多只能靠无意识的创作直觉去感受。

如何才能抵达角色的灵魂深处？演员或观众要如何探索那里？只能借助于天性。演员只有凭借天性的钥匙，才能开启超意识创作领域的神秘之门。只有天性才知晓灵感的奥秘并能够找到通向灵感的隐秘路径。只有天性才能让剧本中死气沉沉的文字焕发出奇妙的生命之光。一言以蔽之，天性是世间唯一有能力赋予角色生命力的创造者。

越是微妙的情感，就离超意识和天性越近，而离意识越远。超意识始于现实，或者说是超自然状态终结之处；在这里，天性不再受到理性的监管，摆脱了风俗、成见和强制力。所以说，进入无意识的天然路径是通过意识；而进入超意识、非现实的唯一路径，则是通过现实、超自然，也就是通过人类天性及其正常的、自然的、创造性的生活。

印度的瑜伽修行者可以在潜意识和超意识领域创造奇迹，他们可以为我们提供很多建议。他们也是通过有意识的准备从而到达无意识领域，从身体到精神，从现实到非现实，从自然到抽象。他们的建议是：抓住几个想法，把它们扔进潜意识的袋子里，说"我没时间考虑这些了，你（潜意识）来照管它们吧"，然后就去睡觉。睡醒之后，你问道："准备好了吗？"潜意识回答："还没有。"然后你再把另一些想法扔进袋子里，然后出去散步。回来后你又问："准备好了吗？"回答还是："没有！"就这样继续下去。最终，你的潜意识会回答："准备好了。"然后它会把你交给它的东西还给你。

经常，我们准备睡觉或散步的时候拼命回忆一首曲子，或者一个人名，或地址，我们会告诉自己"我在早上比晚上更聪明"；然后第二天早上醒来，我们发现多少想起来一些。我们的潜意识和超意识不分昼夜、不眠不休地工作，不管我们的整个身体是否在休息，也不管我们的思想或情感是否陷于日常生活的纷纷扰扰。只是我们意识不到它们在坚持工作，因为它们超出了我们的意识范围。

演员需要学会"抓住几个想法，把它们扔进潜意识的袋子里"，好比

某种圣餐仪式。超意识的食物，也就是创作素材，正是那"几个想法"。这些想法是什么？到哪里去找它们？它们是知识、信息和体验——所有积累、储存在我们记忆中的素材。因此，演员要坚持学习、阅读、观察、旅行，持续了解当下的社会、宗教、政治以及生活的方方面面，以不断充实自己的记忆库。另外，在将这"几个想法"托付给潜意识之后，不能着急，要耐心等待，否则——瑜伽修行者们说——就会像愚蠢的孩子一样，播下种子之后每隔半个小时就把它挖出来，看看生根了没有。

我们对自己和角色所做的一切准备工作，都是为了开垦土地，让真实的激情得以萌芽和生长，让潜藏于超意识王国的创作灵感可以找到立足点。有人认为，不管演员做什么，灵感都会自发地出现，从而使演员进入内在的创作状态。但是，灵感就像被宠坏的娇小姐，只有在准备充分的情境中才肯现身，一旦稍有偏差，它就会被吓跑，重新躲进超意识的庇护所里。

在考虑超意识和灵感之前，演员就应该非常稳定地确立一种合适的内在状态，在舞台上就必然进入这种状态，进而使之成为自己的第二天性。除此之外，演员还要学会将角色的规定情境当作自己的。只有这样，挑剔的灵感才会打开隐秘的大门，自由自在地走出来，并掌管演员创作过程的全部主动权。

<p style="text-align:center">＊　　　　＊　　　　＊</p>

现在我们已经完成了准备工作的第二大阶段。我们完成了什么工作？如果说第一阶段的分析工作是为了给创作欲望的萌芽准备内在土壤，那么第二阶段的情感体验就是促进创作欲望的生长，唤醒灵感，激发内在的创作冲动，从而使我们准备好做出外部形体动作，真正开始表现角色。

第三章　形体表现期

创作的第三个阶段，是表现角色。

如果将第一个阶段比作情人的初次见面，那么第二个阶段就是结婚和怀孕，第三个阶段就是孩子的诞生和成长。现在我们已经准备好了欲望、任务、渴求，是时候将它们付诸行动了，不仅仅是内在动作，还包括外在动作；我们通过言谈举止来传达我们的想法和情感，也可以通过形体动作来实现创作任务。

假设，我被分配了查茨基的角色，正赶往剧院准备进行第一次排演，我们已经按照上文所述的内容做了充分的准备。即将到来的排演令我心情激动。我想要自己提前准备一下。我该如何开始？我是不是该说服自己，我不是我，而是查茨基？那必定是浪费时间。无论是我的身体还是灵魂，都不可能相信这种明显的欺骗。那样只会消磨我的信念，对我产生误导，使我的激情冷却。我无法与任何人交换灵魂，不可能出现奇迹般的变身。

演员在舞台上能够适应剧中的生活情境，能够发自内心地相信最高创作任务，能够让自己投入剧本的贯串动作之中，能够以不同的方式和顺序将记忆中的情感体验组合起来，也能养成自己没有但角色有的习惯，像角色那样举手投足，还能改变自己的特殊习惯和外在形象。因此，在观众看来，同一个演员扮演的不同角色各具特色。但是，演员永远是他自己。在舞台上，即便心理和形体方面都更像角色，但演员始终是在依靠自己进行

表演。

此刻,坐在出租车上,我打算开始从形体上变成查茨基;当然,我首先是我自己。我甚至不需要脱离现实,更多的时候要利用现实服务于创作目的。如果你想象一个逼真的情境,并将其代入现实生活,它就将获得某种生命力,会比现实生活更富有吸引力和艺术性。

我该如何将想象的情境与我此刻坐在出租车里的现实情境结合起来?我要如何在这样的日常现实生活中开始工作,开始成为角色、置身于剧本的情境中?如何将现实生活与角色联系起来?首先我必须达到"我就是"的状态。这一次,不是在想象中,而是在现实中;不是在想象出来的法穆索夫家里,而是在出租车里。

想要说服我自己相信,我出国很久后(恰巧在今天)回来,必然毫无效果。我不会相信这种虚构的情形。我必须寻找其他方法,在无需强迫我自己和想象力的情况下,达到我想要的状态。我开始努力思索从国外回归故土这一事件的含义。为此我扪心自问:我理解(真的感同身受)离开很久之后回归故土意味着什么吗?为了回答这个问题,我必须首先在尽可能深刻和广泛的意义上对"回归故土"这件事情进行重新评估,我必须将其与我自己生活经历中熟悉的类似事件进行比较。我经常会在离开很久之后从国外回到莫斯科,然后就像现在这样坐着出租车去剧院。我清楚地记得自己多么高兴,想到马上就能见到我的同事们、剧院、俄罗斯民众,听到自己的母语,看到克里姆林宫,同个性粗犷的出租车司机聊天——我兴奋地大口呼吸"祖国的空气",对我来说它是"那么甜蜜、宜人"。就如同一个人愉快地脱下笔挺的礼服和黑漆皮鞋,换上舒适的睡袍和软拖鞋一样,我们在游历了繁华喧嚣的外国都市之后,很高兴回到最适合自己的莫斯科。

回到自己温暖的家,让人感觉平静安宁;如果回家的旅途不是在舒适的卧铺车里度过的,而是坐着不断更换马匹的驿站马车一路颠簸,那么,

这种感觉将更加强烈。我记得这样的旅途！打着哈欠的人群、驿站的马匹和车夫、一次次的等待、颠簸摇晃、腰酸背痛、无法入睡的夜晚、凌晨壮美的日出、酷热难耐的白日或寒风刺骨的严冬——一句话，坐马车旅行的经历既令人惊奇又相当糟糕！我只是坐马车旅行了一个星期就这么不容易，想想查茨基可是坐马车旅行了好几个月呢！

他回到这里的那一刻该有多么兴奋！此刻我坐在前往剧院的出租车里，能够感受到他的兴奋。查茨基的台词不由自主地涌入我的脑海：

……快要忍受不了了，连续两天两夜没有合眼

我坐着马车疾驰数百英里，顶着狂风暴雪，一次次陷入困境……

我意识到了这些台词对情绪产生的影响，我理解了、感觉到了剧作家写下它们时心中的感受。它们透露出一个出国游历很久之后重回故土的人的真实激情，所以这些意味深长、饱含深情的台词才会如此动人。

感受到这位爱国者的热情之后，我又试着问自己另外一个问题：查茨基乘坐马车去法穆索夫家见索菲亚的路上，心里是什么样的感觉？我正准备设身处地地站在他的立场上，却已经感到一丝尴尬，有些乱了方寸。一个人怎么可能猜测其他人的感受？我又怎么可能钻进他的身体，附身在他身上呢？我赶快撤回了刚才的问题，换成了另一个：男人在久别之后赶着去见自己日思夜想的心上人，会是什么样子？

这个问题没有使我慌乱，但是看上去有点枯燥、晦涩、笼统。于是我赶紧又把它进一步具体化：如果我现在坐着出租车，不是去剧院，而是去看我的她（不管她是叫索菲亚还是其他名字），我会是什么样子？

我想强调一下后两个问题的区别。第一个版本是问别人的样子，第二个则是问我自己的状态。第二个版本的问题更加到位，因此具有更强的生命力、更生动的情感。现在，为了确定我自己的状态（假设我正在去看她

的路上），我必须让自己感受她迷人的魅力。

每个男人心中都有一个她，有的是金发，有的是黑发；有的温柔，有的急躁；但一定是风采卓然，令他神魂颠倒，无论在什么时候，他都会爱上这样的她。我，就像其他人一样，想到心中完美的她，很容易就唤起了自己所熟悉的那种激情和内在冲动。

现在我尝试让她穿越到19世纪20年代的莫斯科，置身于法穆索夫家中。她为什么不能是索菲亚，恰好与查茨基心中的那个"她"一样呢？谁能断言一定不是呢？所以就遵照我的选择吧。我开始想象法穆索夫一家，想象心中的她走进那个情境。我的记忆很快重现我在之前的角色准备工作中所积累的情感体验。我所熟悉的法穆索夫家的内外情境，再次井然有序地在我四周构建起来。我已经感到自己身临其境，我开始成为其中一员，"存在"于那里。现在我已经明确，那一天在法穆索夫家里，每个小时都发生了什么，我也找到了去那里的意义和合理性。

然而，在做这些工作时，我感到了一丝困窘；不知道是什么阻止了我在法穆索夫家里看到她，这使我对自己的想象心存疑虑。这是怎么回事？为什么会这样？一边是这个时代的我、这个时代的她，是现代的男女、现代的出租车、现代的街道；另一边是19世纪20年代，法穆索夫一家，那个时代的典型代表。然而，所生活的时代背景如何，对于永恒的爱情来说，很重要吗？对于人类的灵魂来说，所乘坐的马车又颠簸了一下，街道坑坑洼洼，行人们穿着不同式样的衣服，哨兵扛着的是戟，这些很重要吗？那时的建筑更古雅，那时也不存在所谓的未来主义和立体主义，这重要吗？可是，我正经过的这条静谧的小巷，两边都是老旧的民房，或许从那时起到现在它们几乎没有改变；这里依然和那时一样让人触景生情，依然远离喧嚣，依然幽深宁静。对于陷入爱情的人来说，几百年来的感受都是一样的，与街道和行人的服饰无关。

假如她就生活在法穆索夫家那样的环境之中，而我正赶去见她，我会

是什么状态？为了继续深入地寻找问题的答案，我在内心世界探索最初的冲动。它们让我回忆起爱情带来的那种熟悉的激动与迫不及待。我感觉这种激动与迫不及待的状态不断强化，我发现自己无法安静地坐着，我的双脚在挤蹭出租车的隔板，试图催促司机开快一点。我感觉身体的能量在增加。我感觉自己必须将这股能量释放出来，用它做些动作。此刻我感觉到内在的动力已经开始寻找下面这些问题的答案了：我该怎么见她？我该说些什么、做些什么，好让这次见面值得铭记？

给她买一束花？一盒糕点？多么琐碎无聊啊！难道她是那种轻佻的女人，第一次见面就会收下鲜花和甜点吗？那我还能想到什么？从国外带回来的礼物？那样更糟糕！我又不是推销员，第一次见她就带着一堆礼物，就好像她是我的情妇。我为自己这些庸俗的想法和乏味的念头而感到脸红。那么我见到她的时候，如何问候才配得上她呢？我要把自己的心给她，拜倒在她的脚下。"白昼的脚步还未到，我就已经匍匐在你的脚下。"查茨基的台词猛然跃入我的脑海。没有比这更好的问候了。

对于查茨基的这些台词，我以前不懂得欣赏，此刻我突然明白它们必不可少，我开始喜欢它们，也理解了说这些台词时为何要做出跪倒的动作，这一切不再显得夸张，而是十分自然。在这个瞬间，我意识到格里鲍耶陀夫是在情感和内在冲动的驱使之下写出了这些文字。

然而，既然我准备拜倒在她脚下，我一定认为我配得上她。我足够好吗？我的爱、我的忠诚、我对理想的不懈追求，这些都纯洁无瑕，都配得上她。那么我自己呢？我不够英俊，也不够浪漫！我真希望自己能够更优秀、更文雅。这时我不由自主地挺直了身体，想要摆出更好看的表情、更优雅的姿势。我安慰自己，我也不比别人差，同时拿自己跟路人比较。我运气真好，只看到了几个丑陋的路人。

把注意力转向路人之后，我在不知不觉中忘记了之前的目的，开始以一个久居西方之人的视角观察故乡的街景。门口那个，看上去不像是一个

人，而是一团皮毛。他头顶的皮帽子上有一块闪亮的金属片，好似独眼巨人的那只眼。他是莫斯科的一个园丁。多么原始啊！他简直像个因纽特人！

那里还有一个莫斯科的警察！他用刀鞘使劲戳着一匹可怜的瘦弱老马，仿佛要把它劈成两半，就因为它拉不动装满木柴的车子。街上到处都是叫喊声、咒骂声和抽鞭子的声音。就像在亚洲，在土耳其一样！而我们自己——尽管身穿西洋服装，但我们不还是粗俗无礼的乡巴佬吗？想到我们与西方的差距，我再次感到脸红，心情变得沮丧。西方人会如何看待这些啊……

我发现，查茨基的所有台词都让我感同身受，那正是格里鲍耶陀夫落笔时的心情。当你开始仔细审视那些你曾经熟悉的场景、那些你早已厌倦而不再留意的陈规陋习，刹那之间，它们会比那些意料之外的新鲜事物更令你感慨万千。我现在就是这样。在去剧院的路上，随着我看到的景象越多，对于这些不断映入眼帘的场景，我就会越多地以一个刚从西方归来之人的角度去评价它们，由此，爱国情怀也就愈发强烈。我意识到，那不只是苦涩之情，而是灵魂的极度痛苦，出于对祖国俄罗斯的热爱，查茨基深刻地理解什么是她宝贵的财富，什么又是她所缺乏的，这才使得他会去责备那些破坏我们的生活、阻碍国家发展的人……

"啊，你好。"我敷衍地打了个招呼，向某个人点头致意，根本心不在焉。

他是谁？哦，一个著名的飞行员和赛车手。

他肯定不是那个时代的人。按理说，我的感同身受会立刻被扰乱。其实并没有！我要再次强调：这与时代、生活方式无关，我只是在感受一个陷入爱情的男人、一个回归故土的爱国者的情感。一个陷入爱情的男人不能有一个当飞行员的堂兄弟吗？一个回国的爱国者不能遇到一个赛车手吗？不过有一点很奇怪：我几乎没有意识到自己打招呼的样子。这与平时多少有些不同。也许那是查茨基打招呼的样子吧？

另一点也有些奇怪：我不由自主地跟他打招呼，似乎满足了我的某种艺术需求。这是怎么发生的？我的手臂下意识地做出了动作，而且显然是正确的动作。是不是因为我没有时间思考应该做出什么动作，只是在内在冲动的驱使之下直接做出了动作？我想不起来以前做过这样的动作，而这一次也没有记住它。只有在无意识的情况下，它才会自发地再次出现；如果它频繁再现，就将形成习惯，从而成为角色的一部分。也就是说，为了让它再现，我不能去回忆动作本身，而是要回忆我当时所处的整体状态，哪怕只回忆起一秒钟，就将塑造一种外在形象，而这一形象可能早已在我的内在世界构建起来了，它一直在寻找机会通过外部形体表现出来。

想起曾经忘掉的念头或乐曲，也是如此。你越是努力地想它，它就越是躲着你。但如果你记起初次想到这个念头的地点、情境、你当时的内在状态，它就会自动地重新出现在你的记忆里。

我的内在工作被打断了，因为剧院到了，出租车停在了后台入口处。我下车进入剧院，感觉自己已经"热身"完毕，准备好进行排演了。我的角色已经就位，我觉得"我就是"他。

在剧院里，我们坐在排演厅里的一张大桌旁。剧本朗读开始了。导演皱着眉头，我们所有人坐在他周围，每个人都紧盯着手里的剧本。迷茫、窘迫、困惑、幻灭！然后再也读不下去了。剧本让你心烦意乱，为什么要坐在那里埋头读它？此刻我们感到窒息，想不通，探寻了那么久的东西都变成什么了？我们在安静的书房和无眠的长夜里殚精竭虑创造出来的成果都去哪儿了？以我自己为例，我曾经从情感上和形体上都体验过角色的内在形象，我感受过他的全部内在生活，可是现在这些情感都去哪儿了？就好像它们在我的内在世界里被打碎了，变成了无数细小的碎片，难以全部找出来并重新拼接起来。更糟糕的是，在我原本积累了大量创造性素材的内在仓库里，我找到的竟然都是庸俗的演技、习惯、套路、紧张的声音和拿腔拿调。与我在家里准备时感到的井然有序不同，现在我的肌肉不听使

唤了。我觉得我已经失去了准备很久的总谱，一切都不得不从头再来。第一次读剧本的时候，我感觉自己像是经验丰富的表演大师，而现在我觉得自己就是个无助的新手。当时我可以自信满满地进行俗套的表演，而且觉得自己演技精湛。而现在，我就像一个学生一样，在尝试用形体表现角色的时候犹豫不决。这一切到底是怎么回事？

对于这些令人烦扰的问题，答案其实是简单、明确的：不管一个演员的表演经验多么丰富，在赋予角色生命力之前，他不可避免地会感到无助，犹如产妇必然经历产前阵痛。无论他创造过多少角色，无论他演过多少年戏，无论他有多少经验——他都无法摆脱创作过程中的犹疑和煎熬，正如我们现在这样。而且，无论这种状态重复多少次，只要处于这种心境之中，演员总会感到焦虑、无助、绝望。

情感体验和形体表现的创作过程不可能在刹那之间一蹴而就，它只能是一个缓慢的渐进过程；然而，没有什么经验或劝说能够使演员始终坚信这一点。首先，就像我们所看到的，你先在心里体验角色，又在一个个不眠之夜通过想象将其具象化，然后是在安静的书房里有意识地进行准备，再是内部排演、面向少数观众的预演，接着是一系列完整的带妆排演，最后才是一场又一场的正式演出。每一次你都会重新经历彷徨。

眼下我们面临的问题是，我们如何才能在排演的时候将在家里准备好的角色重新创造出来。导演已经平静而愉快地宣布，我们还没有准备好表现格里鲍耶陀夫纯粹的文字。提前过度滥用台词确实不利于表演，因此导演决定停止朗读剧本。

剧本中的台词，尤其是天才作家笔下的台词，能够明确、细致、具体地表达作家内心的思想和情感。每一个词都涉及某种情绪或观念，因此每一个词都是为情感而生，也都有其存在的意义。空洞的词汇犹如没有果肉的坚果壳、没有实质内容的口号，毫无用处，甚至是有害的；它们弱化了角色的形象，模糊了角色的特质，应该像扔掉垃圾一样扔掉它们。在演员能够以生动

的情感说出每一个词之前，剧本中的台词都是缺乏生命力的。

在天才作家的剧本中，不会有多余的时刻或情感，演员在构建角色总谱时，只能依靠这些绝对必要的情感去实现最高任务和贯串动作。只有在演员准备好这样的角色总谱和内在形象时，剧本才会成为演员手中好用的创作工具。天才作家的剧本需要与之相配的总谱；否则，演员对于剧本中的文字和情感，要么嫌多，要么嫌少。

如果对于演员来说，《聪明误》中很多文字显得多余，那么就说明他的总谱还有待完善，需要在舞台上进行实际的创作尝试。除了揭示剧本的主旨，演员还要将剧本中的思想和情感转化为形体动作。真正伟大的剧本通常短小精悍，但同时内涵丰富、意味深长。表演的外在形式和方法必须与剧本相适应。角色总谱必须具体、到位，用以达成任务的形体动作也必须具体、到位，角色的外在形象必须生动、细腻、丰满。

一旦演员的创作与剧本相匹配，他就会发现，在通过内在总谱表现创造性情感时，剧本里的台词是最合适的、最必不可少的、最简便可行的表现手法。于是，剧作家笔下的文字成了演员自己的心里话，剧本中与角色有关的全部内容，成了最好的角色总谱。由此，格里鲍耶陀夫笔下那些大多具有节奏感和韵律美的台词，不只是听起来悦耳，演员也能通过它们细腻、传神、情绪饱满地实现创作任务。

一般来说，只有到了准备工作的最后阶段，台词才是必不可少的。此时，演员所积累的内在素材在每一个具体的时刻都已经具象化，演员已经开始通过形体动作来表现角色的情感了。

而我们目前还没有达到这个阶段。现在剧本的原始文字还只是我们的困扰。演员暂时还无法充分、深刻、透彻地理解剧本。角色还处在寻求形体表现的阶段，角色总谱还没有经历实际表演的考验，不可避免地还会出现多余的情感或表现手法。剧作家的原始文字太过简洁，演员常常会加入一些自己的词语，比如"嗯""那么"等。

在形体表现阶段之初，演员还拿捏不好分寸，会过度地利用一切可以利用的手段——言语、声调、手势、走位、动作、表情——来表达创造性情感。此时，如果演员还无法充分地将他的所有内在感受表现出来，那他就别无选择。在他看来，可利用和选择的手段和方法越多，形体表现本身也就越充实、越饱满。然而，在这个探索期，对于角色总谱中尚嫌稚嫩、不够成熟的情感来说，无论是剧作家笔下的台词，还是演员自己的言语，都显得太过具体了。

<center>*　　　*　　　*</center>

导演打断我们朗读剧本是对的。然后，他让我们自由选择主题进行即兴表演。这是准备性的练习，以帮助我们找到与角色类似的情感、思想、动作和形象的形体表现方式。在这些练习的助力之下，通过不断加入新的情境，我们尝试去感受每种情感的本质、组成因素及其逻辑和顺序。

即兴表演的关键，是把我们内心随机涌现的欲望和任务通过形体动作表现出来。这些欲望和任务并不是以剧本中虚构的事实为出发点，而是由我们排演现场的真实情境衍生而来。任由演员的内在冲动根据其自发状态催生出即兴表演最直接的任务及最高任务。然而，在即兴表演的时候，演员也不会忘记剧作家设定的情境，因为在前期的准备工作中，他已经那么全面、细致地感受过它们了，无论如何也不愿舍弃。

此刻，演员开始真正地存在于规定情境之中，但这次是真实的而非想象的情境，与此同时，他还受到角色的过去、现在、未来的影响，产生了与角色类似的内在冲动。

这是怎么做到的？我必须将我的真实环境——莫斯科艺术剧院的排演厅——与存在于19世纪20年代的莫斯科的法穆索夫家里的情境及查茨基的生活联系起来。也就是说，用我自己的生活联结剧中男主角的生活以及

他的过去、现在和未来。之前,在想象的世界里感受他的生活、心理和情感,对我来说并不困难,但是眼下,我该如何在现代生活和今天的现实中做到这一点?我该如何去感受我此刻存在于莫斯科艺术剧院?我该如何为这间排演厅的周遭环境找到存在的基础?我该如何为自己提供一个存在于这里的合理理由,同时又不破坏与查茨基类似的生活之间的联结?

这个新的创作任务一开始就激活了我的内在动力——我的意愿、理智和情感,也唤醒了我的想象力。它们已经开始工作了。

"我为什么不能——即使是在查茨基的生活情境里——有一些在莫斯科艺术剧院的演员朋友呢?"我的想象力提出建议。

"如果我没有这样的朋友,会很奇怪的,"我的理智也附和道,"像查茨基那一类人,一定会对艺术感兴趣。生活在19世纪二三十年代的查茨基可能是斯拉夫主义者、爱国主义者团体中的一员,他们团体中有不少演员,甚至有米哈伊尔·什切普金[1]这样的名人。即使查茨基生活在现今,他也会经常造访我们剧院,和演员们交朋友。"

"他的朋友都是些什么人呢?"我的情感开口问道。

"与现实生活中的一样,就是莫斯科艺术剧院的演员们。"我的想象力解释道。

"不,我觉得我对面那个人不是演员,只不过是个'双腿细长、皮肤黝黑的家伙'[2]。"我的情感下了结论,不带一丝讽刺意味。

"的确,事实上,他很像那个'黑皮肤的家伙'。"我的情感再次肯定了自己的意见。

我发现对面的演员确实有点像"黑皮肤的家伙",这让我很高兴,因为我之前一直没有注意到他。查茨基也可能像我现在看着对面的演员一样看着那个"黑皮肤的家伙"。

[1] 米哈伊尔·什切普金(1788—1863),19世纪俄国著名现实主义表演艺术家。
[2] 这句引用了剧本中查茨基对常出现在莫斯科各宴会上的一位客人的描述。

趁着这个将我与查茨基联结起来的初始感觉,我赶忙问候那个"黑皮肤的家伙",用的是温文尔雅的查茨基在外国沙龙里常用的那种问候方式。

然而,因为仓促和缺乏耐心,我受到了严厉的惩罚。所有彬彬有礼的俗套方式早就等着这个机会,突然跳出来让我措手不及。握手的时候,我的胳膊肘歪向一边,手臂弯曲得像牛轭,说话也含混不清。因为故作随意,我的步态都扭曲了;浮夸的戏剧化细节从各个方面削弱了我的存在感,它们控制了我。

我羞愧难当,怨恨对手演员,也怨恨自己。我一动不动地坐了很久,一直在心里自我安慰:"没关系,这很正常。我应该知道仓促行动的后果。在成千上万蛛丝般的创作欲望拧成一股粗绳之前,我无法操控紧张的肌肉。我应该等待创作意愿更加强烈之后,再把我的整个身体交由它支配。"

当我正在如此分析的时候,我的对手演员,那个"黑皮肤的家伙"也刻意而疯狂地做了夸张的表演,让我见识了肌肉不受控制的可怕后果。

仿佛是要责备我,他的表演极度兴奋、自信、恢宏,表现出俗套的优雅,犯了我刚才犯过的一切错误。我们的表现就像是刚刚登上三线城市剧院的新手。我因为尴尬而身体僵硬,心中充满羞愧和担忧。我不敢抬眼看他,我不知如何摆脱他的影响、忽略他那种自以为是的泰然自若。接着,他把事情变得更糟了,他继续在我面前愉快地表演,摩挲着假想的眼镜,卷着舌头说话,就像一个最糟糕的乡村演员正在扮演社会名流。

他越是喋喋不休,就越发显得愚蠢。这个"黑皮肤的家伙"从未如此令我反感,我真想把对他的厌恶之情倾吐而出。

但是要怎么做呢?怎么说呢?他会生气的。我需要用到手势、姿态和动作吗?我可不能跟他打起来。我只能用眼神和表情。人们说眼睛是心灵的窗户,很有道理。眼睛是我们身上最灵敏的器官,最先对生活的内外情境产生反应。眼神的交流最动人、最细腻、最直接,同时也最抽象,而且

非常方便。用眼神所表达的内容远比言语更丰富，也更有力量。另外，用眼神交流不会惹人生气，因为眼神表达的只是一种总体心境、情感的总体特征，没有招人非议的具体观点和言辞。

此时我需要用到眼神了。我意识到刚开始要尽可能避免做动作、说台词和走位，以免引起肌肉紧张而毁掉表演。就这样，我为我的情感找到了宣泄的出口，而不需要强迫自己用形体动作去释放情感。我感觉肌肉不那么紧张了，我平静下来，感觉从一台表演机器重新变回了一个人。我周围的一切重新回到了正常的自然状态。这时，我安静地坐着，看着那个"黑皮肤的家伙"的滑稽表演，在心里嘲笑他，也不需要掩饰自己的情感，而是让它们自由表达。

就在此时，排演被打断了。那个"黑皮肤的家伙"朝门口走去，我赶忙追上他。我想像查茨基那样嘲笑他。但是途中我被另一个同事叫住了，他似乎想要就某个愚蠢的主题进行深入的哲学探讨。

"你知道吗？"他低沉的嗓音在我耳边清晰地响起，"我刚刚想到，剧作家给我的角色起名'斯卡洛佐布【龇牙】'一定是有原因的。显然他应该是有某种习惯……"

"……龇牙。"我说道。

我无法容忍在艺术领域里反应迟钝。惹人生气、甚至尖刻的评论已经到了我的嘴边，但我转念一想，查茨基或许会以另一种方式看待这个奇怪的家伙。于是我克制了自己。

"我没有想到过，"我轻描淡写地回答，"应该是这样。剧作家通过名字来暗示角色的特征，不只是斯卡洛佐布，其他人也一样。比如赫利斯托娃【讽刺者】，她喜欢讽刺；图古霍夫【耳背】，他听力不好；扎戈雷斯基【头热】，他很容易就觉得热；至于里皮特洛夫【重复】，当然是因为他这个角色导致我们反复排演了好多遍。告诉那个演员，他太懒了。对了，别忘了我，剧作家给我的角色起名叫查茨基。"

我记得，我离开这位反应迟钝的朋友时，他正在对此冥思苦想。毋庸置疑，查茨基本人所表现出的智慧远胜于我，但他与我这位奇怪朋友之间的交流应该跟我刚才的差不多。

与此同时，我心想：虽然我几乎没有意识到，但我刚才是在非常简单自然地以查茨基的风格说话。然而，半个小时之前，查茨基真正的台词却对我毫无用处。这是怎么回事？秘密在于，我们自己的言语和别人的言语之间"隔着最远的距离"。我们自己的言语会直接表达自己的情感，而别人的言语让我们觉得生疏，它们只不过象征着我们心中还没有被唤醒的、未来可能产生的某种情感，除非我们把它们变成自己的言语。在形体表现的初始阶段，我们需要用自己的言语，因为它们最适合用来表达我们以前从未表达过的生动情感。

* * *

借助于眼神、表情、模仿，演员最容易找到角色的形体表现路径，然后再用声音、台词、语调、讲话方式来表达眼神无法传递的信息。为了增强和解释情感与思想，手势和走位也加了进来，并让形体表现得更加生动。由此，一个角色所需的形体动作终于圆满完成，并通过演员的努力创作而变成事实。

眼神和表情的"讲话方式"极为微妙，只能够通过几乎让人难以察觉的肌肉运动表达情绪、思想、感受。面部肌肉必须完全由情感直接支配。任何随意的、机械的收紧眼周和面部肌肉的行为——无论是源于愤怒、兴奋、紧张或其他原因，都将破坏这种细腻微妙、难以捉摸的"讲话方式"。

所以，演员的首要关注点就是保护好自己的眼周和面部肌肉，通过系统性的逆向练习彻底改掉所有不良的习惯动作。只有用更加真实、自然的

好习惯去替代坏习惯，才能真正将坏习惯根除。

面部表情是仅次于眼神的另一个形体表现中枢。面部表情不如眼神那般微妙，但是在传递潜意识和无意识信息时更加具体、更有说服力。面部表情也有不受控制的危险。面部的紧张和不自然，会扭曲表情，使人无法辨别。我们必须对抗这种风险，确保面部肌肉与内在情感直接联结，从而将情感准确、直观地传达出来。

尽你所能充分运用眼神和面部微表情之后，你可以开始运用声音、音调、台词、语调、讲话方式来表达情感。诚然，在表情、眼神、停顿的辅助下，台词才能传达出更加丰富的字面意思及弦外之音，但是在进行具体、明确、有意识的个性化表达时，台词是必不可少的。只有台词才能表达特定的思想观念。此外，声音和讲话方式也容易分别出现紧张或落入俗套的情况。紧张的声音会破坏音调、发音和语调，使声音显得生硬、粗糙；通常，陈词滥调也总是如影随形。因此我们必须努力避免这些问题，使我们的声音和讲话方式完全受控于内在情感，成为直接、精准、好用的情感表达工具。

随着各个任务、单元以及最终整个总谱变得清晰，演员就会自然产生将欲望与渴求付诸实践的冲动。不知不觉中，演员开始表演。表演自然需要全身都动起来，而最先需要动起来的就是眼神和面部——它们对最细腻微妙、最难以捉摸的内在情感做出响应，并将其巧妙地传达出来。整个身体也要避免不受控制和肌肉紧张，否则将阻碍演员在形体上成为角色的化身；只有当角色内在的方方面面都臻于完善、足够强大，演员不仅仅能够控制眼神、表情、声音，也能够控制整个身体的时候，他才能真正化身为角色。这时，整个身体已经完全由内在情感直接支配，陈词滥调的表演套路已经没有太大的破坏力了。

当角色的化身不再受到阻碍的时候，就让身体尽情地表现吧，此时它已经感到了情感体验的深刻内涵，也确认了激励自己的内在任务。然后身

体会自发地产生本能的自然冲动,通过形体动作满足创作的渴望。

在对抗身体的不自然和紧张状态的时候,演员必须记住:强行禁止毫无作用。你不能禁止你的身体做某些动作,但你可以引导它依循精妙的外在线表现自己。如果你尝试禁止,你得到的将是放大十倍的刻板和紧张。记住这条定律:俗套的表演如同门外的野草,会见缝插针地在空地上生长。为了做动作而做动作,将影响内在情感及其自然表达。

经过长期训练,身体和肌肉所形成的机械化习惯根深蒂固、难以拔除。它们就像任劳任怨的愚蠢奴隶,甚至比敌人更加危险。外部手法和矫揉造作很容易习得,而且能够保持很长时间。毕竟,人类,尤其是演员的肌肉记忆极其强大;相对而言,人类的情绪记忆、感觉记忆、情感体验却极其脆弱。

如果演员的身体和灵魂、内在情感和外在动作脱节,那就糟糕了。如果身体曲解了情感,按错了琴键,那就糟糕了。如同演奏乐曲一样,感情越是真挚,不和谐音就越是刺耳。

角色或激情的形体表现,不仅应该是合适的,还应该是美好的、优雅的、厚重的、绚烂的、和谐的。我们怎么可能用琐碎来表现宏大,用粗俗来表现高贵,用扭曲来表现美好呢?街头卖艺者、滥竽充数者,不需要斯特拉迪瓦里小提琴[①],对他们而言,简陋的小提琴就足够了。但是对于帕格尼尼[②]来说,斯特拉迪瓦里小提琴必不可少。演员的内在创作越充实,他的声音就越动听,言辞就越美妙,表情就越传神,姿态就越优雅,整个身体的动作就越灵活。舞台上的形体表现,同其他艺术形式一样,只有做到真实且以艺术手段体现作品的内在实质,才算得上优秀。形体动作必须与内在实质保持一致。如果形体动作失误,其根源就在于引发动作的内在创造

① 斯特拉迪瓦里是意大利弦乐器制作师,尤以小提琴制作闻名于世;其手制小提琴工艺精巧、音色优美,为价值不菲的传世名琴。
② 帕格尼尼(1782—1840),意大利小提琴家、作曲家。

性情感出错了。

到目前为止，我们一直谈论的都是为角色的内在总谱、内在实质形象寻找外在表现方式。但任何生命体也都有其外在形象——样貌、服饰，以及与说话方式及语调相关的独特的声音和独特的步态、气质、举止等。

有意识地将角色的外形具象化，一开始是在头脑中构建其外在形象，这需要借助想象力、心灵之眼、心灵之耳等手段。演员利用心灵之眼努力看清角色的外形、服饰、步态、举止等。他搜寻记忆中的素材，回想认识的人的样貌，从不同的人那里借鉴不同的特征，由此形成独特的组合，在他心里构建起角色的外在形象。

但是，如果他无法从自身和记忆中找到需要的素材，那他就必须到外界去寻找。他要像画家或雕塑家四处物色模特那样，到大街上、剧院里、家里以及其他地方寻找特定类型的人——军人、官僚、商人、贵族、农民等，这具体取决于角色需要。

每个演员都应该持续搜集素材，拓展想象空间，以帮助自己创造角色的外表、装束、体态、身姿等。为此，演员应该收集大量体现服饰装束和面部特征的照片、雕塑、素描，以及文学作品中的相应描述。有时候如果想象力睡着了，这些素材就可以用来唤醒它，提出创造性的建议，使演员回忆起之前可能被忽略的记忆素材。

如果这些素材没有发挥作用，就需要寻找其他方式唤醒沉睡的想象力。演员可以尝试自己画一幅草图，把自己寻找的脸庞或身形仔细地画出来，包括表情、眼睛、眉毛、皱纹、身体轮廓、服装款式等。这样一幅以全新笔触画成的素描，类似漫画，能够提供综合的线索，就角色外形的更多特征给出提示。

完成对角色外形的设计之后，演员必须将设计图上的所有特征都转化到自己脸上和身上。

演员通常在自己身上寻找角色外形。他尝试各种不同的发型、眉形；他

收紧脸部和身体不同部位的肌肉，尝试各种不同的眼神、步态、手势，不同的弯腰、握手和四下走动的样子。这种试验还会借助化妆。他会戴上各种假发，贴上各种假胡须和鬓角，涂上油彩以寻找最合适的肤色、皱纹、明暗，直到他不经意间找到一直在寻觅的东西——它通常会出乎意料。一旦外在形象鲜活起来，内在形象就会认出它自己的身体、步态和举止。选择戏服也需要重复同样的过程。演员首先在内在情感和记忆中寻找合适的戏服，然后在草图、照片、图画中寻找，最后在自己的现实生活中寻找。他可以画草图，试穿不同款式的服装，用别针收紧腰身，或者改变服装式样，直到无意中或有意识地发现自己要找的，也许就是完全出人意料的那一件。

<p style="text-align:center">*　　　　*　　　　*</p>

在形体表现期，最重要的注意事项就是要让身体完全服务于情感。然而，即便是最完美的形体表现，也无法表达许多难以言传的、超意识的内在情感。它们只能由灵魂传递给灵魂。人们可以通过无形的心灵感应、人性光芒、意志力量进行交流。在舞台上，这些也可以产生直接或间接的强烈效果，能够传达言语或手势无法传达的信息。通过这种交流，你的情绪状态可以感染其他人。

演员们有一个根深蒂固的重大误解，他们认为在宽敞的剧院里，只有观众看得到、听得到的，才是有意义的场景。难道剧院的存在只是为了迎合观众的眼睛和耳朵吗？难道只有言语、声音、手势、动作才能触及我们的心灵吗？

人与人之间无形的精神和情感的直接交流所产生的力量是巨大的、不可抗拒的、富有感染力的。它可以被用于对人进行催眠，也可以用来驯服野兽或暴徒。苦行僧可以让人的心灵死而复生，演员可以通过自己无形的情感力量征服所有观众。

有些人认为演员在舞台上创作的时候，台下的观众会造成干扰，但事实恰恰相反，这样有利于演员与观众之间无形的交流，因为台下观众的紧张与激动，能够非常有效地烘托演出气氛，从而有效地激发演员的创造力。观众的情绪强化了演员的情绪反应，让气氛变得热烈，增强了双方的心电感应。要让演员发挥情感的力量，无论他说不说话、动不动，无论他在阴影中还是灯光下，无论他是有意识的还是无意识的。要让演员相信，这是将剧作家无法用文字表达的最重要的、超意识的、无形的思想表达出来的最有效、最动人、最细腻、最有力的方式。

第二部分

莎士比亚的
《奥赛罗》①

① 本书第二部分、第三部分及附录B采取了《演员自我修养》和《演员自我修养：塑造角色》中的叙事模式，即学生科斯佳（第一视角）跟随戏剧教师托尔佐夫的表演课程学习如何成为演员。

第四章　初识角色

托尔佐夫开口说道:"现在你们已经知道在舞台上有效的创作状态是怎样的了。这样就可以进入准备角色的下一个阶段了。为此我们必须选择一个特定的角色进行研究。如果能够研究一整部剧就更好了,那样你们每个人都能在其中找到合适的角色。下面我们就来选择一部剧作。让我们决定演什么,或者说怎样将我们之前学过的理论付诸实践。"

一整节课我们都在选择用于表演实践的剧目、角色和场景。

让我非常高兴的是,托尔佐夫最终选择了《奥赛罗》。我可不想详述做出决定之前不可避免的冗长讨论。我们都知道业余演员的演出中经常出现类似场面。我还是把托尔佐夫的理由记下来吧。他原本认为这部剧对年轻新手来说难度太大、难以把握,但最终还是确认了这个选择。

他的理由如下:

"我们需要一部你们大家都感兴趣的戏剧,而且能够为你们所有人或大多数人找到合适的角色。《奥赛罗》吸引了你们所有人,而且足够分配角色:勃拉班修——利奥,奥赛罗——科斯佳,伊阿古——格里沙,苔丝狄蒙娜——玛丽亚,罗德里戈——瓦尼亚,卡西奥——保罗,伊米莉亚——达莎,总督——尼古拉斯。只有瓦西亚还没有角色。

"《奥赛罗》是个合适的选择,剧中有许多小角色,也有人群聚集的

场景。这些我将分配给剧院的学徒,我们将和他们一起工作,就像当初阐释表演方法的时候一样。

"正如我之前说过的,莎士比亚的这部悲剧对于新手来说难度太大。对我们班的舞台来说,这部戏过于复杂,但是这就可以防止你们习惯那种纵容演员草草排练和表演的活动,那样的活动会毁了你们原本就不太扎实的专业能力。你们要明白,我并不是要让你们演出这部戏,我们只是以它为素材进行研究。要实现这个目的,没有比它更合适的戏剧了。从艺术角度看,它无疑具有一流的水准,而且这部剧中每一幕的模式和结构、悲剧气氛发展的连续性和逻辑性、贯串动作线和最高任务,都十分清晰。

"还有一个现实的考虑。你们作为新手,一开始就被悲剧吸引,大多数时候是因为你们还没有充分了解悲剧的问题及需求,所以,尽快学习并尽可能地熟悉它们吧,这样你们将来就不会轻易地被诱入危险的陷阱了。

"每个导演在准备角色的时候都有自己的方法和流程,这方面不存在固定的规则,但基础原则和精神心理标准都会是非常严格的。你们需要了解它们,我必须借助实践向你们讲解,必须让你们亲身感受和体验它们,也就是说,这会是一个完整的角色准备过程的模板。

"另外,你们应该知晓、理解、学习和掌握这项工作可能用到的所有方法,因为导演可能会出于某些必要的原因、工作的进度及条件、演员自身的情况等对方法进行调整。我必须向你们介绍这些方法,所以,我会以不同的方法来准备《奥赛罗》中的很多场景。不过最开始我们还是依照基本的、传统的方法,后面我们再通过对结构进行调整而不断引入新的方法。进行调整的时候,我会提前告诉你们。"

* * *

"让我们阅读《奥赛罗》。"托尔佐夫开始讲课。

"我们已经了解了。我们读过了！"有几个学生喊道。

"好吧。那么把所有剧本收起来，我同意之前不许发下去，你们也要承诺不去找其他资料。既然你们已经了解了，告诉我它的内容。"

我们陷入沉默。

"对一部复杂的心理剧，我们确实很难说清楚它的内容，那么就从简单的外部情节、事件线索开始讲吧。"

还是没有人响应。

"那你先说。"托尔佐夫指定了格里沙。

"这需要先清楚地了解整部剧作。"格里沙推诿道。

"但你刚才说你了解。"

"对不起，请原谅。我确实很了解奥赛罗这个角色，因为您瞧，我跟他是一类人。但是对于其他角色，我只是匆匆浏览。"我们的悲剧演员承认。

"这就是你与奥赛罗的初次相识！"托尔佐夫突然大喊，"真令人悲哀。要不你来说说它的内容？"他接着转向了坐在格里沙旁边的瓦尼亚。

"我说不了，没有原因。我读过剧本，但是读得不全，有几页被撕掉了。"

"那你呢？"托尔佐夫问保罗。

"我不记得全剧内容。我只是看几个外国明星演过。他们删减了很多内容，尤其是与他们的角色不直接相关的部分。"保罗回答。

托尔佐夫摇着头。

尼古拉斯是在小镇里看的这部戏，演得很糟糕，简直还不如不看。

瓦西亚是在火车上读的剧本，根本就没看明白。他只能想起几个主要场景。

利奥对所有关于《奥赛罗》的文学评论都非常熟悉，但是他无法说出任何与表演有关的事件及其发生顺序。

"这太糟糕了。初次阅读剧本这么重要的事情，你们却对地点不加选

择，在火车上、在出租车里，或者在有轨电车里读！最糟糕的是，你们读剧本不是为了了解它，而是为了选择喜欢的角色让自己高兴！

"演员们就是这样拜读最优秀的经典剧作的，而在合适的时候他们可能会扮演其中的角色！他们就是这样初识角色的，而他们迟早需要通过这些角色认识自我，发现他们的第二自我！

"哎，这些初识角色的时刻本应是令人难忘的。

"正如你们所知，我认为第一印象至关重要。如果初读剧本时留下了正确的印象，那它将成为衡量日后工作成败的重要标准。反之，损失则是不可挽回的，因为第二次读剧本时我们就失去了能够有效刺激创作本能的意外因素。修复被破坏的第一印象比第一时间确立正确的印象要困难得多。我们在初读剧本时必须格外谨慎，因为这是创作的初始阶段。

"用错误的方法初读剧本是危险的，因为这可能会导致你对剧本或角色产生错误认知，更糟的情况是产生偏见。"

学生们表示疑惑，托尔佐夫开始解释。

"偏见有很多种。首先，让我说明这个事实——偏见可能是偏向正面，也可能是偏向负面。"他说道，"以格里沙和瓦尼亚为例，他们对《奥赛罗》的认知都是不全面的。一个只读了关于奥赛罗的内容，另一个根本不知道缺失的那几页的内容。"

"格里沙不知道全剧内容，只认识了主角，这个主角被刻画得精彩绝伦，他因此愉快而自信地评判了剧里的其他内容。如果我们读的是《奥赛罗》这样的杰作，这毫无问题。但是，也有一些剧本，主角刻画得相当精彩，但剧本整体比较坏——比如《基恩》《路易十一》《英格玛》《唐·凯撒·德·巴赞》。瓦尼亚可以把被撕掉的那几页想象成他喜欢的任何内容，如果他自己相信它们的话，就可能由此产生不符合莎士比亚本意的偏见。利奥专心研读各种评论。评论一定可靠吗？评论中有许多愚蠢的废话，如果你记住了它们，它们也会成为阻碍你直接理解剧本的偏见。

瓦西亚在火车上初读剧本，旅途中的混乱破坏了他对剧本的第一印象，这也将成为滋生偏见的沃土。尼古拉斯不愿回忆在小镇里第一次观看《奥赛罗》的演出，肯定不是没有理由的。他对这部戏剧的第一印象不好，这并不令我奇怪。

"试想一下，有人给你看了从画布上剪下的一个画得很好看的人，或者一幅杰作的碎片，你能就凭此评价和了解整幅画吗？幸运的是，《奥赛罗》的所有角色都刻画得几近完美。然而，如果换成其他剧作，只有主角光彩照人，其他角色都不值一提，演员可能会因为这一个主角就对全剧产生好感，但这是错误的偏见——我们可以称之为正面偏见。反之，如果作者成功地塑造了所有角色，唯独主角不够出彩，那么错误的第一印象，即偏见，就可能是负面的。

"让我给你们讲一个例子。

"有一位著名的女演员，年轻的时候从来没有看过《聪明误》和《钦差大臣》的演出。她对它们的了解只是通过文学课，她记住的不是剧作本身，只是老师对主要内容的分析，而老师的水平不太高。她在教室里对这两部经典戏剧留下的印象是，都是杰作，但枯燥乏味。

"幸运的是，她后来出演了这两部戏剧。但直到多年之后，当她深刻地融入了角色，她才破除了内心的偏见，真正用自己的而非他人的眼睛来看待它们。如今没有人比她更喜爱这两部经典喜剧。你们真该听听她如何评价自己当年的老师！

"希望你们引以为戒，不要因为错误地认识《奥赛罗》而重蹈覆辙！"

我们辩解说没有在学校里读过这部作品，没有人曾经向我们灌输他们的观点。

"偏见也可以产生于学校之外，"托尔佐夫回答，"打个比方，假如你读剧本之前就听说了关于它的各种真真假假的评论，或褒或贬，那么你可能也会开始自己评判。我们中的很多人由衷地认为，要评价和理解一部

艺术作品，就应该吹毛求疵。但事实上，去寻找一部作品好在哪里，发现它的优点，要比前者重要得多。"

"除非你完全以自己的态度看待一部经典作品，否则你就无法摆脱大众的成见，它将迫使你接受'公众观点'，只遵照他们说的'你应该……'。

"新剧本通常是交给第一个走过来的人朗读，他的唯一特点就是声音洪亮、吐字清晰。而且，他才拿到剧本没几分钟就开始朗读了。那么，这个随便指定的人在毫不了解剧本内在实质的情况下就开始随心所欲地朗读，又有什么可奇怪的呢？

"我就知道这样一个例子。朗读者用苍老而颤抖的声音表现主角，可他并不知道，剧中的主角还非常年轻，只是因为主角已经看破红尘，所以得了'老头'这个绰号。这种错误会毁掉整部戏剧。

"而当示范性的朗读太过优秀、太过生动，朗读者以天才的想象力解读剧本时，也可能会造成另一种偏见。比如，朗读者对剧本的解读可能并不符合作者本意，但因为充满魅力、令人陶醉，演员很容易被误导。这种情况下的偏见是正面的，演员很难抵御其影响。这时候，演员处于两难境地：一方面，他无法摆脱朗读者令人着迷的解读；另一方面，这种解读却与剧本不一致。

"还有另一种情况，很多剧作家都能把自己的作品朗读得非常精彩，使其作品大受欢迎。作家收获热烈的掌声之后，剧本在隆重的仪式中被交给剧院，所有演职人员都心驰神往，打算好好演绎这部杰作。然而，第二次朗读剧本的时候，他们非常失望地发现上当了，那些才华横溢的部分、引人入胜的部分，都源于剧作家的朗读，一旦换人朗读，它们就消失了；而源于创作者本身的缺陷与不足，依然留在剧本里。我们要如何忘掉那些引人入胜、令人着迷的部分？又要如何适应剧本里平淡无奇、令人失望的部分？

"这种偏见是最顽固、最难以消除的，因为剧作家朗读自己作品的时候全副武装，而演员们听他朗读的时候手无寸铁。此时剧作家所拥有的力量要强大得多，因为他已经完成了他的创作，而演员的创作还没有开始。所以，剧作家征服演员，演员无条件地屈服于剧作家的影响力，也就毫不奇怪了。

"即使是一个人在家里阅读新剧本，演员也要注意防止任何先入为主的观念影响自己。你们可能会问，怎么可能呢？这种观念从哪里来？来自不愉快的个人体验，与剧本毫无关系的个人问题，糟糕的玩笑，看什么都不顺眼的状态，懒散、冷漠、麻木的心境，或者其他任何私密的个人原因。

"许多剧本内容复杂、难以捉摸、令人困惑，需要你仔细分析、反复阅读，以触及其精神内核，比如易卜生①、梅特林克②的作品，以及其他很多脱离了现实主义，转向泛化、风格化、综合化、怪诞化等现代文学领域中各种流行风格的作品，这些作品需要破译。你需要像解谜那样去阅读它们，需要付出大量的心力。但有重要的一点需要注意——初读这些剧本时也不要过多地进行纯粹的理性思考，否则容易产生危险的偏见，觉得它们枯燥乏味。

"切记不要一开始就对剧本苦思冥想。绞尽脑汁的理性思考，通常会导致最严重的偏见。

"越是复杂的推理过程，越是让你远离创作体验，转向纯理性的表演，甚至过度表演。面对象征化或风格化的剧本，初次阅读时尤其要小心。它们令人难以理解，是因为要理解它们，大部分要靠直觉和潜意识。你不可能过度演绎象征主义、风格化或怪诞化的剧本，只能通过感受其实

① 易卜生（1828—1906），挪威戏剧家，现代戏剧之父。19世纪欧洲现实主义戏剧的代表人物。代表作《玩偶之家》《人民公敌》。
② 梅特林克（1862—1949），比利时剧作家、诗人、散文家。1911年获得诺贝尔文学奖，是象征派戏剧的代表人物。代表剧作《青鸟》。

质及艺术形式去认识它们。推理是最没用的,最有用的是艺术直觉,你们知道的,艺术直觉是最胆小的。

"不要让偏见把它吓跑了。"

"但是,"我提出异议,"我曾经读过一些案例,演员只读了一次剧本就立即进入了角色,表演可谓淋漓尽致,大获成功。这种灵感的爆发是舞台表演最吸引我的地方,天才的光芒闪耀夺目、令人神往!"

"我也愿意这样想!所以人们喜欢在小说里写这些!"托尔佐夫不无讽刺地回答。

"您的意思是这不可能发生?"

"恰恰相反,完全有可能,但绝不能视之为正常现象,"托尔佐夫解释道,"艺术如同爱情,可能存在一见钟情。而比起爱情,艺术不但可以'瞬间发生',甚至还可以'瞬间实现'。"

"《我的艺术生涯》[①]中讲述了这样一个例子。在两位主演刚刚被分配了角色,离开初读剧本的房间时,他们就已经开始以角色的步态行走了。他们不仅立刻就与角色感同身受,而且形体也瞬时做出了反应。显然,他们现实生活中的许多巧合为他们准备了可以信手拈来的创作素材。也可以说,上天注定了由他们两人扮演这两个角色。

"演员通过神秘莫测的途径,在第一时间就与角色融为一体,这确实令人欣喜。这是一种出自本能的直接联结,没有空间留给成见。这种情况下,最好忽略技巧,把自己全然交给创作本能。

"遗憾的是,这种情况极其罕见——一个演员一生中恐怕只有一次。你不能将其视为常态。

"意外因素对我们的工作很重要。比如,你如何解释有的演员自身条件非常适合某个角色,他却排斥那个角色或那部剧作,从而无法正常表

① 斯坦尼斯拉夫斯基的自传,写于1922—1924年。

演？或者反过来，演员被某个角色吸引，虽然他看上去完全不适合这个角色，他却演得非常好？显然，某些正面或负面的、出人意料的、存在于潜意识里的偏见，以某种不可思议的方式影响了演员的表演。

"当然，有时候演员即使心存偏见，在舞台上也能排除干扰，成功地感受和表现剧本的内在实质。"

这时，托尔佐夫再次引用了《我的艺术生涯》中的一个例子：一位导演为一部新型戏剧撰写了一份精彩的计划书，尽管他根本没看懂剧本，甚至也不喜欢它。这是因为创作冲动被激活，导演的艺术潜意识开始自我表达。尽管他在意识层面对剧本抱有成见，但是这种戏剧发展的新趋势已经在他潜意识里生根发芽，并影响了整个剧团的气氛。

"我提到的所有例子都说明，初识角色的过程值得更多的关注，而我们平时对它的重视远远不够。遗憾的是，演员们几乎没有认识到这个简单的真理，你们也是。你们在非常不利的环境下初读《奥赛罗》，你们很可能已经对这部悲剧先入为主地产生了严重的偏见。"

"那么，如果按照您的说法，"格里沙插嘴说，"难道演员为了防止第一印象被破坏，就不能阅读经典作品了吗，因为他们有朝一日很可能会出演其中的角色？演员也不能阅读戏剧评论了吗，即便是好评也不行，以免受到成见的误导？可是，请原谅，你不可能完全不受别人观点的影响，不可能在别人谈论新老戏剧的时候堵上自己的耳朵，也不可能预知自己将会出演哪些戏剧！"

"我非常同意你的说法，"托尔佐夫平静地回答，"正是因为很难不受偏见的影响，所以才有必要学习如何避免产生偏见，以及如何消除它们的影响。"

"您是怎么做到的？"我问。

"我们能做什么？在第一次阅读剧本时该怎么做？"另一个学生问道。

"我会告诉你们的，"托尔佐夫回答，"首先，你们要尽可能地多读、

多听一切与戏剧有关的东西，剧本和相关的评论、解读、观点，这些能够提供并拓展创作素材。但同时你们要保持独立性，抵御各种成见。你们必须形成自己的观点，而不是全盘接受他人的意见。你们必须学会不受任何拘束。表演并不是简单的艺术，你们只有通过知识和经验的积累才能获得成功。而这些知识和经验的获得，并不是依靠某种规律，而是通过关于艺术技巧的一整套理论和实践，尤其需要你们经过多年实践之后反思其实质。"

"利用你们在学校的时间扩充科学知识，当你们开始认识剧本和角色的时候，将所学的理论运用于实践。

"渐渐地，你们就能够熟练地整理对新剧本的印象。你们将学会如何拒绝不真实的、多余的、不重要的印象，如何发现其基础所在，如何听取别人的和你自己的意见，如何在了解了别人的种种观点之后，仍然坚持走自己的路。

"在这个过程中，学习世界文学大有裨益。每一部作品，都犹如一个生灵，有骨架，还有器官：双手、双脚、头颅、心脏、大脑。学习文学的人，就像一位解剖学家，要研究身体结构、每一块骨头和每一个关节，认识所有组成部分。他分析作品，评价其文学及社会意义，发现主题发展轨迹的错漏、阻塞和偏差。他能找到新颖独特的视角，感知作品的内外特征、互相交织的线、角色和事件的相互关系。所有这些知识、能力和经验，对于评价一部作品都格外重要。记住这一切，充分利用课堂学习，尽可能深刻、全面地研究我们所探讨的剧作、语言、文字。

"同时也要记住，文学家对于导演及演员的专业问题并不精通。并不是每一部优秀的文学作品都适合被搬上舞台。舞台表演的要求，尽管还有待讨论，但肯定不是随便就能满足的。也不存在所谓的舞台法则。所以，对新剧本的评估没有现成的理论依据，只能基于你们在这里学到的实践方法。而这些，你们已经学过了或者很快就将学习，我还能补充些什么新的东西呢？我

只能告诉你们，在初读剧本时，一定要注意避免错误的或片面的态度。"

<center>*　　　　*　　　　*</center>

"不管你们第一次阅读《奥赛罗》的情形多么令人遗憾，我们也不得不考虑并利用它们，以期对你们今后的工作产生有利的影响。

"尝试准确地回忆当时它给你留下的印象。回忆角色时，你必须找到当时深深打动你的东西。谁能说说，自己现实生活中的哪些情感，与你要扮演的角色产生了哪些关联？科斯佳，我想让你告诉我，关于这部剧作和角色，你记得什么？什么最打动你，给你留下了最深刻的印象？你的心灵看见了什么，听见了什么？"

"这部悲剧的开头是……"我一边说，一边开始探寻我的记忆，"我忘记了。不过我对一些场景感到有趣：私奔、聚集、追逐。不，不对。我是有意识地通过理性记忆想起这些的，不是感性记忆。我对它们似乎有点印象，但我在视觉记忆中没有找到它们；在这个部分，奥赛罗这个角色形象也不是很清晰。他出场、被元老院传唤，他出发前往元老院和元老院里的场景在我的记忆中都是模糊的。我第一个记忆犹新的场景是奥赛罗在元老院的发言。但后面又变得模糊了。他到达塞浦路斯，喝酒，和卡西奥争吵，这些我也记不清了。接下来卡西奥提出要求，将军到来，奥赛罗与苔丝狄蒙娜互诉衷肠，我也没什么印象了，后面的一些场景我又记得比较清晰了，而且它们在我的记忆中不断深化、扩展。再往后一直到结尾，我又不记得了。我内心能听到的只有那首简短、哀伤的杨柳之歌，我的情感被苔丝狄蒙娜和奥赛罗之死打动。我想，我所记得的就是这些了。"

"你还能想起这些，真值得庆幸，"托尔佐夫说，"你必须真正去感受那一个个瞬间，而且要强化它们。"

"强化它们是什么意思？"我问。

"听着，"托尔佐夫解释道，"你内心的某个角落里还保留着你初读剧本时燃起的情感火花的余烬。这就好比一间关着窗户的、没有照明的房间，如果没有缝隙、孔洞或开口，它就是一片黑暗。"

"然而，还是有一丝丝光线，或粗或细、或明或暗，透过窗帘的缝隙照射进来，形成形状各异的光斑。这些微光刺穿了黑暗。尽管你在黑暗中看不清东西，但能够根据模糊的轮廓大致推测。

"如果你能够增大窗帘的缝隙，这些光斑就会越来越大，光线就会越来越强。然后，就只剩下房间的角落里还有零散的阴影。

"这是类比演员初读剧本时的内心状态，以及进一步熟悉剧本之后内心发生的变化。

"你第一次阅读《奥赛罗》的时候也是一样。只有几个不同的时刻打动了你，给你留下了印象；其他部分全都笼罩在黑暗中，远离你的情感反应区。只有零星的微光，因此你怎么也无法看清。这些散乱的点滴印象和情感火花，就是刺穿黑暗的微弱光线。

"后来，随着你进一步熟悉剧本，这些光线逐渐增强、扩展，最终互相交融，彻底照亮了角色和剧本。

"在其他艺术领域也存在这种情况，创作是从一个个孤立的记忆片段和情感火花发展而来的。

"《我的艺术生涯》中描述了契诃夫身上发生的类似情形。他坐下来准备写《樱桃园》。他先是看见有人在池塘边钓鱼，有人在池塘里游泳，接着走过来一位喜欢打台球的绅士，显得相当无助。然后他感到有一根樱桃树的花枝穿过一扇敞开的窗户伸进屋里，从这根花枝上长出了一整个樱桃园……这让契诃夫意识到，俄罗斯人的生活中，一些美妙但无用的奢侈享受悄然消失了。你能找到这三者之间的逻辑关系和联系纽带吗——无助的台球爱好者、樱桃树的花枝、即将到来的俄国革命？

"事实上，创作之路不可能为人所知。"

在我之后，瓦尼亚也描述了他对剧本的记忆，恰好证明了阅读不完整的剧本有多么危险。他的记忆中包含了并不存在的奥赛罗与卡西奥决斗的场景。

保罗第一次接触此剧，是观看来访的外国明星出演的舞台剧。他的视觉记忆中有许多非常精彩的表演片段——奥赛罗如何以不同的手法先掐死伊阿古然后是苔丝狄蒙娜，如何撕碎了苔丝狄蒙娜绑在他身上的丝巾，然后几乎是无比厌恶地转身离去。保罗按照前后顺序记住了一个又一个的姿态、一个又一个的手势。在最重要的场景中，奥赛罗的妒火如何燃烧起来，以及后来他疯狂地在地上打滚，最终自刎而死。我觉得他的所有这些视觉记忆都相当鲜活，但并没有真正涉及事件或角色情感的发展变化。因此，保罗似乎非常了解外国明星出演的《奥赛罗》，却并不了解这部剧作本身。幸亏他一点也不记得卡西奥，这个角色是他自己将要扮演的，以前通常由三流演员扮演，效果很差。

其他学生也都对自己的记忆进行了探寻，结果证明剧中的很多时刻——比如奥赛罗在元老院的发言、他和伊阿古之间的重要场景、他的死——几乎打动了我们所有人，而且程度相近。这一发现引发了很多疑问——为什么剧中的某些内容激起了情感波澜，而其他在逻辑上与之相关的内容却没有？为什么有些场景在一瞬间就唤醒了生动的情感，进入了我们的情感记忆，而有些却只是平静地进入了理性和意识层面？托尔佐夫解释了情感与思想的密切关系。有些情感体验接近我们的天性，有些对我们而言则比较陌生。不过他指出，初读剧本时，创造力也可能源于与作品的精神实质毫不相干的素材。

"真正的文学家，会张开手让他天才的精华散落于全剧之中。那是唤醒激情的最好素材，是让创作灵感熊熊燃烧的最好的火种。

"天才之作的美妙之处贯穿全篇——从外在形式到内在深处。如果作者所播撒的创作激情的火种只存在于表面而不涉及实质，那么演员的兴趣

和情感也只能流于表面。但如果作者在潜意识层面植入或隐藏了丰富的情感，那么剧本、创作热情和体验也将是深刻的，它们所触及的层次越深，就越接近角色和演员自己的天性。

"初读剧本时产生的热情第一次暗示了演员与角色的某些方面存在内在联结。这种联结难能可贵，因为它是直接地、本能地、自然地产生的。"

<center>*　　　*　　　*</center>

"你们第一次读《奥赛罗》还是留下了一定的印象和记忆片段。我们现在就要采取一些措施，使它们不断扩展和深化。

"首先，我们必须仔细阅读完整的剧本。在这个过程中，一定要注意避免重蹈初读时的那些覆辙。

"我们在阅读时要尽量遵循所有主流的文献研究规则。

"让我们把这第二次阅读当作第一次。当然，剧本对情感的许多直接影响已经消失了，找不回来了。但是，谁知道呢？也许它还是会激发你们的某些情感火花。不过这一次的阅读一定要依照规则进行。"

"哪些规则呢？"我问。

"首先，我们要决定在何时何地读剧本，"托尔佐夫解释道，"我们每个人凭经验都知道自己在哪里、怎样才能最好地接收信息。有的人喜欢在自己安静的房间里阅读，有的人喜欢在所有伙伴面前大声朗读。"

"无论你决定在哪里读，都要注意准备有利的氛围，敞开你的情感世界，愉快地接收艺术信息。不要让任何东西妨碍直觉和生动的情感。朗读者要依循剧作家创作冲动的基本轨迹，以及各角色和全剧里的人类精神与生命机体发展变化的主线来引导演员。他应该帮助演员迅速在其角色的灵魂中找到演员自身灵魂的一部分。告诉你们这些，是教你们去理解和感受表演的艺术。

"但是，这种对剧本的部分认同还不足够，还缺乏演员与角色之间整体的情感联结。接下来，就必须进行艰难的工作了——准备激发热情。没有热情就不可能有创造力。

"艺术热情是创作的主要驱动力。与热情相伴相随的是狂热的迷恋，它是敏锐的评论家、犀利的质询者、最好的引路人，将带领我们进入情感世界的深处，那里是意识无法触及的地方。

"初读剧本之后，演员们应该尽情地释放他们的热情。就让他们互相感染；让他们被剧本深深吸引，并反复阅读全剧或部分内容；让他们在自己格外喜欢的地方逗留；让他们互相展示新发现的剧中精华和美妙之处；让他们争论、叫嚷、发火；让他们想象自己的角色、其他人的角色乃至整部戏剧。演员的热情——席卷整部剧作及其角色的热情，是熟悉、理解和真正感受剧本的最好途径。创作热情被唤醒之后，演员将全面探寻角色的深层次情感。这些情感是看不到、听不到的，也无法通过推理获知，只能依靠演员的艺术热情无意识地试探。

"能够唤醒自己的情感、意愿和理智，这既是反映演员才能的特质之一，也是体现其内在技能的主要目标之一。"

听完托尔佐夫的一席话，我们又提出了问题：我们每个人都知道《奥赛罗》，那么它是用来讲解初读剧本过程的合适选择吗？既然是初读，就不应该是众所周知的名作吧。基于这个考虑，以格里沙为首的一群学生得出了令我失望的结论：《奥赛罗》不合适。

但托尔佐夫的看法不同。尽管他承认，由于第一印象已经被破坏，重读剧本会变得更加复杂，但同时解决问题的专业方法也将变得更加精细巧妙。因此他认为，这样不仅可行，而且有利于我们的学习。也就是说，不用不著名的新剧，还是用这部众所周知的《奥赛罗》。

　　　　　　＊　　　　　　＊　　　　　　＊

　　我该用什么词汇来描述或者形容托尔佐夫今天对《奥赛罗》的朗读？他没有为自己设定艺术上的任务。相反，他特意避开它们，以免他的个人解读、个人偏好影响听众，或者使他们产生某些正面或负面偏见。我也不想称之为"报告"，因为这个词常常令人联想到枯燥。或许，可以说他为我们"澄清"了这部剧作。是的，他不但会指出他认为对全剧非常重要的内容，甚至还会停止朗读，开始向我们解释。在我看来，首先他尽最大努力呈现了剧本的情节和结构。确实有一些以前被我们忽略的场景和内容重焕生机，在我们心中获得了应有的地位和意义。他不动声色地朗读，但在需要情感体验的地方，他做出了暗示。

　　他仔细地指出文本的文学美感。在某些地方他会重复朗读某些语句、措辞、比喻或词汇。然而，他并没有实现他的所有想法。比如，他没能指明剧作家写作的出发点——我不理解是什么促使莎士比亚坐下来创作了《奥赛罗》。托尔佐夫没有帮助我感受奥赛罗这个主角。不过，我还是感到了某些应该依循的浮标、线索。

　　他还鲜明地划分了剧本的不同阶段。我以前一直不了解开场戏的意义，而现在，多亏了他的朗读和三言两语的评论，我明白了其中的写作技巧。不像那些水平欠佳的作者只会展现管家和女仆平时的无所事事，或者是两个乡巴佬矫揉造作的碰面，莎士比亚创建了一个完整而有趣的场景，而且这一事件对全剧情节发展非常重要。伊阿古想要引发骚动，罗德里戈却不情不愿，伊阿古不得不说服他，而其背后的动机也恰好引领我们进入剧情。这是一箭双雕——既避免了枯燥乏味，又在幕布升起的同时就推动了戏剧情节的发展。

　　随后，推进情节的同时，剧本又巧妙地叙述了奥赛罗出发并到达元老院。在这场戏的最后，伊阿古的诡计已浮现，我现在也终于明白了这一

点。接着我发现了另一个类似的场景——伊阿古在塞浦路斯的狂欢宴饮中同卡西奥谈话——伊阿古的阴谋继续发酵。在被征服者极度激动的危险时刻，骚乱发展到顶点，加重了卡西奥的罪责。通过托尔佐夫的朗读，我们感受到的不只是两个醉酒之人的争吵，而且体味到更深远的东西，即部分本地人叛变的迹象。这一切大大深化了舞台表演的意义，扩充了场景的内涵，那些以前丝毫没有打动我的情节如今也令我兴奋。

我觉得此次朗读最重要的效果是揭示了两大主角，即伊阿古和奥赛罗之间的矛盾线。之前我只感受到了一条线——爱情和嫉妒。如果没有这个"反面角色"——这是现在对伊阿古的定义——我之前感受的单一线就几乎不会受到现在这样的反作用力，令我感到悲剧的绳结越系越紧。

今天的朗读还有另一个重要效果：我感到剧本留下了充分的创作空间，足够容纳伟大的表演。但我还没有感受到全部，可能是因为我还没有理解作家的终极创作任务，这个任务隐藏在字里行间，最终会把我引向它。不过我知道这部剧作包含了激情澎湃的内在动作和行为，针对的是一个还未被揭示的、非同寻常的任务。

托尔佐夫对朗读的效果感到欣慰。

"没有必要把我指出的步骤全都执行一遍，但我们确实收获了一些初次阅读时没有得到的东西。光斑在一定程度上扩大了。"

"现在，朗读之后，我要对你们提出小小的要求，告诉我这部悲剧的事件发生顺序，也就是他们所说的情节发展。你，"托尔佐夫转向我，"作为我们的常任记录员，把每个人的发言记录下来。"

"首先要把所有事实都交代清楚，这样你们才能找到剧本的主线；这对你们每一个人而言都是必须的，因为没有这条线也就没有这部剧作了。每部剧作都有它的骨架——骨架有任何扭曲都会造成严重后果。骨架最首要的作用就是支撑剧情，就如同人体的骨骼支撑肌肉。如何寻找剧本的骨架？我推荐以下方法——回答这个问题：'少了哪些东西，哪些环境、事

件、体验，就不会有这部剧了？'"

"奥赛罗和苔丝狄蒙娜之间的爱情。"

"还有吗？"

"两个种族的纷争。"

"没错，但那不是重点。"

"伊阿古邪恶的阴谋。"

"还有吗？"

"他恶魔般的诡诈、报复、野心和怨恨。"

"还有吗？"

"野蛮人的信任……"

"现在让我们逐一分析你们的答案。第一个，没有什么就不会有奥赛罗和苔丝狄蒙娜之间的爱情？"

我不知道如何作答。

托尔佐夫替我回答了："这个美丽少女的浪漫幻想；奥赛罗令人仰慕的传奇战功；对这桩门不当户不对的婚姻的重重阻碍——正是这个理由激起了浪漫少女的逆反情绪；还有突发的战争——出于救国的目的，这位贵族少女和这个摩尔人的婚姻被迫得到承认。

"那么，没有什么就不会有两个种族的纷争？威尼斯人的势利，贵族的荣誉；对被征服种族，也就是奥赛罗所属的种族的蔑视；认为黑白混血是耻辱的执念……

"现在告诉我，你们是否认为，所有这些对于剧作和骨架至关重要的事实，对每一个角色而言都是必不可少的？"

"确实，我们认为是的。"我们不得不承认。

"那么，现在你们已经了解了一系列完整而扎实的基础情境，它们将像信号灯一样引领你们前进。作者设定的这些情境会影响你们每一个人，一定会最先进入你们的角色总谱，所以一定要牢牢记住它们。"

第五章　创造角色的外在生命

"我们继续探寻直接地、实质地、本能地接近剧本和角色的内在方法。"今天的课堂上,托尔佐夫说,"我们来了解一种出乎意料的新方法,我推荐你们留意这个方法。这个体系基于内外特质的密切关系,它可以帮助你们创造角色的外在生命以感受角色。我将用几节课的时间通过一个实例来向你们进行解释。首先,请格里沙和瓦尼亚到台上来,为大家表演《奥赛罗》的第一幕,伊阿古和罗德里戈在勃拉班修府邸前的那场戏。"

"在没有脚本和准备的情况下,他们怎么演呢?"学生们感到疑惑。

"他们不可能完全表演出来,但能表演一部分。比如,他们可以表演最开始伊阿古和罗德里戈两个人的上场。然后这两个威尼斯人引发骚动,这个他们也可以演。"

"但这不是在表演这部戏剧。"

"你们这么想是错误的,他们会根据剧本来表演,当然只是在最表面的层面上,但难度也足够大了。也许,最难的就是像真实的人类那样去实现角色的形体任务。"

格里沙和瓦尼亚犹犹豫豫地走向舞台侧翼,很快就出现在舞台下方,他们在靠近提词员的位置踌躇不前。

"你们在大街上走路是这个姿势吗?"托尔佐夫提出批评,"你们这就是演员的'台步',可伊阿古和罗德里戈不是演员。他们来到这里不是

为了表现什么或者娱乐大众，而且周围根本就没有其他人。街上空荡荡的，因为人们都在睡觉。"

格里沙和瓦尼亚重新上场，在舞台前部停下脚步。

"瞧，我当初说的多么正确：对每一个角色你们都要从头学起，学习怎么走路、怎么站、怎么坐。让我们开始学习吧！你们觉得你们现在在哪里？"托尔佐夫问他们俩，"勃拉班修的府邸在哪里？设计一下吧，不管你们想到什么。"

"府邸在……那里，街道在……那里。"瓦尼亚用几张椅子摆出了大概的位置。

"现在回去，重新上场。"托尔佐夫发出指令。

他们照做了。然而，越是努力，越是不自然。

"我不知道你们为什么在舞台前部走，然后停下的时候背对着府邸、面对着我们。"托尔佐夫说。

"要不然，您瞧，我们就得背对观众了。"格里沙解释说。

"肯定不能那样。"瓦尼亚强调。

"谁告诉你们府邸在舞台后部的？"托尔佐夫问。

"要不然在哪里？"

"可以在舞台的左边或右边，尽可能远离舞台前部。那样你们就可以面向府邸，把侧脸朝向观众，或者你们可以稍微向后退一点，那样我们就能看到你们四分之三的脸。"托尔佐夫解释，"你们要学会应对和克服舞台表演的惯例。这些惯例很苛刻，要求演员尽可能站在观众能够看到他的脸的地方。这是你必须永远遵守的惯例。因此，既然演员不得不尽量面向观众，又无法改变位置，那么就只能根据事实改变舞台设计和布景了。"

椅子被搬到了舞台的右侧。"这就对了！"托尔佐夫对此表示赞同，"记住我不止一次跟你们说过的，每个演员都是自己的导演。这个例子证明了我的话。"

"现在说说你们为什么站在那里盯着椅子看？它们是代表府邸，是你们来到这里的目的。那么你们只能盯着府邸看吗？你们应该学会对你们注意的对象感兴趣，建立一个与之相关的任务，以引发某种动作。你们需要做的就是问自己：'如果这些椅子是高大的围墙，而我来这里就是为了引起骚动，我会怎么做？'"

"我不得不，"瓦尼亚提出建议，"看向所有的窗户。看看有没有还亮着灯火的窗户，如果有，就说明还有人没睡。那我就朝着那个窗户喊。"

"这符合逻辑，"托尔佐夫鼓励瓦尼亚，"但是如果窗户全是黑的，你又该怎么做呢？"

"找其他东西，扔一块石头，或者弄出声响吵醒人们。仔细听，再使劲敲门。"

"你瞧瞧你卷入了多少动作？多少初级形体任务？"托尔佐夫调侃道，接着表示了肯定，"这样你就有了一个角色总谱的逻辑顺序——"

"第一，你上场，四处张望，确保没有人看见或听见你过来。

"第二，你扫视府邸所有的窗户，看是不是全都黑了，是不是有人在窗前。如果你觉得似乎有人站在窗前，你就要吸引他的注意力。为了达成这个目的，你不只是叫喊，你还会四处走动，挥舞手臂。在不同的位置、不同的窗前重复这些动作。以最简单、最真实、最自然的方式做出这些动作，以驱使你的身体去感受它们的真实性，并从外部接受它们。多次尝试之后，你觉得还是没有人听见，就会用更加强烈、更加果敢的手段。

"第三，找更多的小石块，朝窗户扔去。当然，没有几块能打中窗户。如果有一块打中了，你就会仔细观察有没有人来到窗前。毕竟你只需要吵醒一个人，这个人自然会叫醒全家人。一开始你没有成功，于是只好再去试别的窗户。如果还是没有奏效，你就会采取更加暴烈的手段和动作。

"第四，努力增大声响，叫喊的同时也弄出其他声音。用上你的手。你可以拍掌，同时在石阶上跺脚；也可以走到门旁，你会在现代装门铃的

位置发现一把小锤子，用这个小锤子敲击金属；或者晃动沉重的门闩，使其发出噪音；或者捡一根棍子，敲打你找到的任何东西。这会使声音更加嘈杂。

"第五，用上你的眼睛，窥视窗户或者眯着眼透过大门锁眼儿往里看；用上你的耳朵，把一只耳朵贴在门上或对着窗户的方向仔细倾听。

"第六，不要忘了还有一个因素能够为产生更多的动作提供基础：罗德里戈是制造这场夜间骚动的主要行动者，但是他生伊阿古的气，所以不情不愿，慢慢吞吞，因此格里沙要用激将法刺激这个不情愿的家伙积极行动起来。这就不止是形体任务了，还是一个初级心理任务。

"在这些或大或小的任务和动作中，寻找或大或小的外在真实性。只有感觉到这种真实性，你才会自然而然地相信自己这些大大小小的形体动作。而在我们的工作中，信任是最有力的刺激物，能够唤起情感并有助于我们体验情感。只要相信，你就会感觉自己的任务和动作是真实的、生动的、有意义的。这些任务和动作构成了一条连续的线。最重要的是，你们从始至终都要相信一些任务和动作，无论它们多么微不足道。

"如果你们只是站在这些椅子旁边盯着它们看，就将陷入最糟糕的假象之中。

"退回去，重新上场。尽最大努力实现刚才我们设计的一系列任务和动作。不断重复、修正，直到你真正感受到角色的某个微小部分，并且相信它是真实的。"

格里沙和瓦尼亚退了回去，大约一分钟之后重新上场。他们在椅子前手忙脚乱，手搭凉棚、蹑手蹑脚，好像是在望着楼上。这一系列动作都做得极其匆忙，非常戏剧化。托尔佐夫叫停了他们：

"你们的所有动作没有创造出一丝真实性，全是假象，让你们的表演完全落入俗套，尽是些毫无新意、毫无逻辑的混乱动作。

"第一个错误是过于匆忙。因为你们非常急切地想要表演给我们看，

根本没有想着要去实现具体的任务。现实生活中的快节奏与舞台上所表现的快节奏，完全是两回事。动作本身应该是从容不迫的，因为完成动作需要时间。当然，在完成一个小动作之后，不能有一秒钟的耽搁，要马不停蹄地进入下一个小任务。你们在做完动作之后和做动作的过程中都很匆忙，结果看起来就是纯粹的戏剧化表达，而非生动的表演。

"为什么现实生活中旺盛的精力使我们精准地做出各种动作，而在舞台上，演员以纯粹戏剧化的方式做出的动作越多，就越是会导致他的任务模糊、动作混乱呢？因为表现派的演员感受不到任何任务的必要性，他所感兴趣的只有娱乐观众；剧作家和导演要求演员做出某些动作，于是他就只是为了做动作而做，并不关心其效果。然而，伊阿古和罗德里戈绝对不会不关心自己计划的效果，那是事关生死的大问题。所以，他们观望、叫喊，并不只是为了手忙脚乱地绕着椅子转圈，而是为了与房子里的人建立真正的、真实的、紧密的联系。敲门和喧哗不是为了让我们或观众，甚至你们自己保持清醒，而是为了吵醒勃拉班修——由利奥扮演。你们的任务应该是睡在这座深宅大院里的人。你们应该让你们的意志穿透厚厚的墙壁。"

他们开始按照托尔佐夫的指导表演，于是我们这些观众开始相信他们动作的真实性。但这并没有持续太久，因为他们两人分心了，注意力被一个观众所吸引。托尔佐夫想方设法让他们在舞台上集中精力。

"第二个错误是你们过于卖力了。我跟你们说过很多次，在舞台上演员很容易失去分寸感，总觉得自己的表演不到位，面对这么多观众，应该更卖力地表演，于是用尽全力做各种动作。事实上，他反而应该收敛，减小动作的幅度。演员要了解舞台的特性，切记不要增加动作幅度，而是应该砍掉四分之三。你做一个手势或其他动作——好了，下一次，砍个七五成到九成。以前我教过你们放松肌肉的过程，当时你们很惊讶竟然会有那么多不必要的肌肉紧张存在。

"第三个错误是你们的动作没有逻辑或顺序。这就导致缺乏精雕细琢和控制力……"

格里沙和瓦尼亚又一次从头开始表演。托尔佐夫仔细观察他们是否做出了让他们自己相信的形体动作。每次他们出错的时候,他都会叫停并纠正他们的错误。

"瓦尼亚,"他提醒说,"你的注意力不在舞台上了,而是到观众席上了!格里沙,你正在想自己呢。不要这样。不要自我欣赏。不要这么匆忙。那是错的。你在府邸前走那么快,就顾不上看或听了。你要慢一些,更加专注些。你的走路姿势不自然,看起来不真实,表演痕迹太重。走得简单一点、自在一点,带着目的走。为了利奥——勃拉班修而走,而不是为了你自己或我。放松肌肉!不要把程式化的动作当成真实的动作。做任何动作都要遵循你的任务!"

托尔佐夫想要锤炼我们的习惯,训练我们得出——用他的话说——"角色总谱的正确模板"。我们惊讶于他使用"模板"一词并希望我们尽快拥有模板,对此他解释说:

"模板或套路,有好的,也有不好的。根深蒂固的好习惯有助于你把握正确的方向——这是有利的。事实上,对于所有舞台动作,你们都必须通过练习而形成固定的习惯——针对角色的总谱、贯串动作线、最高任务进行全面的练习。温故而知新。我不认为这有什么不好。

"如果你们能够学会依照模板按部就班、分毫不差地完成角色总谱,我没有异议。我并不反对能够再现角色真情实感的模板。"

长时间的大量练习之后,在我们看来,引起骚动这场戏终于有模有样了。但托尔佐夫还是不满意,他希望每个动作和走位都能更加真实、更加自然简练。最重要的是,托尔佐夫想要继续改善格里沙的步态,消除浮夸和做作。托尔佐夫跟他说:

"在舞台上走路,尤其是上场,并不容易,但这并不能成为将它演得

做作又俗套的理由。因为它们是错误的，它们使你不可能相信自己的动作是真实的。我们的身体无法接受任何强制力。肌肉可以遵从任何指令做出动作，但这不能保证你处于必要的创作状态。只要存在一点不真实，所有努力就将毁于一旦。在真实的动作中，就算只是'偶然混入一个污点……那也意味着一场灾难'①，整个表演都会变成戏剧化的假象。

"《我的艺术生涯》中有这样一段话，'一个化学试剂瓶里有一种有机溶液，往瓶中倒入另一种有机溶液，两者能够均匀混合。但是如果倒入的是化合物，哪怕只是一滴，整瓶液体就都被破坏了。它会变浑浊，产生沉淀，结晶以及发生其他分解反应。一个不自然的姿势或动作，就如同那一滴化合物，会破坏、瓦解演员的所有其他动作，他不再相信自己的动作是真实的，这种信任的丧失会滋生其他破坏内在创作状态的因素，使他陷入未加思考就行动的僵化表演。'"

托尔佐夫没能消除格里沙腿部肌肉的紧张状态，这种形体上的束缚诱发了许多其他的戏剧化习惯，使格里沙无法相信他自己的动作是真实的。

"我没有别的办法了，只能让你彻底不用走路了。"托尔佐夫下了决心。

"您是什么意思？请您一定要原谅我，我可无法在一个地方站着不动，如您所知，像个石头雕像那样。"我们不自然的格里沙表示抗议。

"你是说所有威尼斯人都是石头雕像？他们中的大部分都乘坐刚朵拉船出行而不用走路，尤其像罗德里戈这样的富家子弟。所以现在，你不用在舞台上昂首阔步地走路了。坐刚朵拉吧，这样你也就没有时间变成石头雕像了。"

这个主意让瓦尼亚很兴奋。

"我一步也不走了。"他一边宣布，一边把几张椅子摆在一起当作刚

① 出自普希金剧作《鲍里斯·戈东诺夫》。

朵拉，就像小孩子做游戏那样。

在刚朵拉里，我们的两位演员感觉更自在了，似乎身处一个小圈子里。而且，他们还找到了很多可以做的动作，无数小的形体任务使他们不会分心去看观众席，而是专注于表演。格里沙负责划船，用一根长木头当作桨。瓦尼亚坐在舵手的位置上。他们沿着河道行驶，停船，系上缆绳，然后再解开。刚开始，他们还是为了做动作而做，因为他们觉得有趣。不过很快，在托尔佐夫的帮助下，他们能够将动作更紧密地与引起夜间骚动的剧情联系起来。

托尔佐夫让他们不断重复形体动作，以使它们"固定"下来。然后他开始延伸这场戏的动作线。但当利奥出现在虚构的窗前，格里沙和瓦尼亚立刻陷入沉默，不知道接下来该怎么演。

"怎么了？"托尔佐夫问道。

"哦，您瞧，我们无话可说，这里我们没有台词。"格里沙解释说。

"但是你们有思想和情感啊，可以形成你们自己的内在言语。此处无声胜有声。这时角色的动作线要依循潜台词，而非台词本身。但是演员总是懒于挖掘潜台词，更愿意停留在表面，机械地念出现成的台词，不愿付出一丝精力去探寻其内在实质。"

"请原谅，我不记得这个角色以什么顺序表达了他的思想，我对这个角色还不熟悉。"

"你说不记得是什么意思？我刚给你们朗读过全剧！"托尔佐夫喊道，"你这就已经忘记了？"

"我只记得大概，您瞧。我记得伊阿古声称摩尔人拐走了苔丝狄蒙娜，建议找人去追。"格里沙解释。

"那么，继续演吧。声称，然后建议！这些就够了。"托尔佐夫说。

之后的表演证明，格里沙和瓦尼亚清楚地记得角色思想的顺序，他们甚至说出了能记住的几句台词。他们正确地表现了这个场景，尽管不是完

全符合剧作家设定的顺序。

对此，托尔佐夫做出了耐人寻味的解释：

"你们已经解开了我这个方法的奥秘，并且通过你们的表演证明了这一点。奥秘在于，如果我没有收走你们的剧本，你们就会过度专注于剧本上的台词，在理解构成角色动作线的台词的潜在含义之前，就想都不想地念台词，流于形式。如果那样的话，你们就不得不忍受非自然方式造成的后果。这样念出来的台词，失去了积极、生动的含义，只是舌头习惯性的机械运动所发出的噪声。我可得充分准备，阻止这种情况发生。所以，我收走你们的剧本，直到角色的动作线固定下来。我替你们暂时保管作者写下的优美台词，直到它们能够发挥更大的作用，那时你们就不会只是将台词脱口而出，而是会利用它们去实现基本任务。

"严格遵守我的要求，在我同意之前，不要翻看剧本。你们有必要花些时间习惯潜台词并把这个习惯扎实地固定下来，建立你的角色动作线。让台词本身成为你的表演工具和使角色内在实质具象化的外在手段之一。等到必须使用台词的时候再用，这样可以更好地实现任务——说服勃拉班修。等到那个时候，剧作家笔下的台词对你们来说将变得必不可少。当你们自己认同了角色的真正任务之后，你们很快就会明白，要实现那些任务，没有比说出莎士比亚笔下天才的台词更好的办法了。然后你们就会热切地去理解它们，你们会觉得它们变得焕然一新，并没有因为在初步准备阶段的反复练习而变得暗淡、乏味。

"少用剧本中的台词有两个重要的原因：一是以免用多了，磨蚀它们的光泽；二是以免将说台词变成机械化的死记硬背，使它们变得没有灵魂、失去了潜在含义。"

为了让他们刚刚创造的潜在动作线扎实地固定下来，托尔佐夫让格里沙和瓦尼亚按照形体任务和初级心理任务以及动作的顺序，把这场戏完整地演了一遍。

还是有些不成功的地方，托尔佐夫解释了原因：

"你们还是没有掌握说服一个人的自然过程。你们在表达情感的同时必须自己理解这些情感。如果一个人获知了坏消息，他会本能地产生重重的心理防御，以逃避即将发生的灾难。勃拉班修也是这样——所以他不愿意相信他们告诉他的消息。出于自我保护的本能，他选择将这次夜间骚动归咎于酒后闹事。他斥责了他们，把他们赶走。这使得想要说服他的两人面临更加复杂的形势。他们该如何获得他的信任？如何消除他对他们的误解？如何使这位生气的父亲认为私奔一事是真的？对他来说，直面真相是可怕的。这个可怕的消息会完全打乱他的生活，他不可能一下子就接受，只有演员才能。演员在知道消息之前会表现得愉快、安详，然后在还没听完消息的时候就开始横冲直撞、扯开令他感到窒息的衣领。但是在现实生活中，危机的发生需要经过合乎逻辑的步骤，经过一个完整的心理过程，然后他才会真正意识到发生了可怕的事情。"

随后，托尔佐夫将这个逻辑过程划分为以下几个相关的任务：

1. 首先，勃拉班修非常生气，斥责了打扰他睡觉的醉鬼。
2. 他觉得这些四处游荡的家伙败坏了他的家族声誉。
3. 坏消息越接近真实，他的内心就越是挣扎，不愿相信。
4. 即便如此，还是有几句话击中了要害，严重伤害了他的情感。
5. 证据越来越多。他必须寻找新的立足点，采取新的态度。他该怎么做？他该转向什么态度？必须做点什么！这种情况下什么都不做是最令人痛苦的。
6. 最终他做出了决定——赶快追上他们，报仇雪耻。把全城的人都叫醒！去救他的宝贝女儿！

利奥具有文学天赋，他能够遵循潜在的动作线，尽管是出于理智，而非情感，所以没有必要与他讨论台词。他很轻松地就用自己的语言表达了思想，并且紧扣这场戏的主旨，因为他理解了它的内在含义。托尔佐夫对

他的表演相当满意，在逻辑顺序上符合剧本要求，只有个别用词不够贴切或令人不悦。格里沙和瓦尼亚发现，依照利奥给出的口头线索，表演起来更容易了。

就这样，这场戏演得很顺利。可格里沙还是破坏了它。他跳出刚朵拉，又开始昂首阔步地走动。不过托尔佐夫很快就制止了他，提醒他伊阿古不可能这么张扬。相反，他最好的做法是隐藏自己，躲在角落里叫喊，这样就不会被认出来。他应该躲在哪里呢？这个问题引发了关于码头、平台、府邸大门等建筑位置的冗长讨论。演员想要躲在角落里，或者柱子后面。另外，因为格里沙又走起了台步，他们花了很长时间排练如何让伊阿古悄悄退场。

* * *

今天排演一场人群聚集的戏。很多剧院的学徒，之前只是安静地坐在观众席的后排观看，今天也来到了前排。从一开始我们就惊叹于他们的纪律性，而现在，除了惊叹，面对他们的工作态度，我们也自愧不如。显然，托尔佐夫认为与他们一起工作轻松愉快——确实如此，因为他们知道要做什么。所有导演和老师都会指出需要避免的错误和俗套，以及需要保持和强化的优点。这些学徒在家里练习，然后到剧院来接受检验和认可。

"你们了解这部剧作吗？"托尔佐夫问他们。

"我们了解！"他们如同士兵般回答得整齐划一，声音回荡在大厅里。

"在第一场戏里，你们准备表现和体验什么？"

"慌乱和追赶。"

"你们了解这些动作和体验的本质吗？"

"了解。"

"让我们拭目以待。"这时托尔佐夫转向其中一个学徒，"这场戏里

的慌乱和追逐，由哪些形体任务和初级心理任务以及动作组成？"

"在半梦半醒的时候理解发生了什么。澄清谁也说不清楚的事情。互相质问，反复争执；如果对方的回答令自己不满意，就说出自己的观点，最终达成一致。测试或验证不确定的事情。

"听见外面有叫喊声，就走到窗前去看发生了什么。开始看不到，后来你看到了。你望向那些叫喊的人，想听清楚他们在喊什么。他们是谁？接下来争论发生了，有人完全认错人了。罗德里戈被认出来了。你想听清楚他在喊什么。一开始你无法相信苔丝狄蒙娜会做出这种事。你想说服其他人相信这是个玩笑或酒后的幻觉；你斥责叫喊者打扰了你睡觉，威胁并赶走了他们。渐渐地，你开始相信那是真的。你与身边的人交流，对发生了这样的丑事表示谴责和懊恼。你怒火中烧，诅咒那个摩尔人，发誓与他势不两立，声明要做什么、怎么做。考虑所有解决方案。为自己的方案辩护，批评别人的方案。试图弄清领导者的想法。支持勃拉班修与叫喊者谈话，怂恿他报仇雪耻。听到他下令追赶。迅速出发，跑步前进。"

"后续的任务和动作，"这位学徒继续说，"取决于角色及其在府里的职责。有的准备武器，有的去拿灯笼照亮房间，有的穿上盔甲，有的戴上头盔、佩好武器。他们会互相帮忙。女人们在哭泣，因为她们的亲人要上战场了。刚朵拉船夫准备好了他们的船、桨等所有装备。长官让下属列队，解释行动计划，吩咐他们从不同方向追赶，明确了会合地点。长官向下属训话，要求他们奋勇杀敌。然后他们四散出发。如果需要延长这场戏，那就需要制造一个理由让他们返回，回来实现新的任务。"

"因为我们人数少，为了表现这种战斗场面，有必要安排'绕圈'和'交错'。"这位发言者提醒道。

托尔佐夫赶忙向我们解释这两个特殊术语。"绕圈"，指不同的人群连续向同一个方向移动。托尔佐夫安排他们五人一组，从府邸出发，边走边交谈，然后从右侧退场。另一组也做同样的动作，但是从左侧退场。这

两组人到后台之后，马上重新上场，重复刚才的动作，但扮演的是不同的角色，表现另一些人又聚集起来了。因此，后台需要有化妆台和道具师，更换他们的戏服或武器（头盔、披肩、帽子、戟、标枪）上引人注目的部件，不能让他们看上去就是刚才那组人。

至于"交错"，托尔佐夫是这样解释的：如果一大群人向一个方向移动，会造成某个地点的拥挤，让人觉得像是有组织的移动；如果安排两群人相向移动，相遇、碰撞、交谈，然后分开、退场，就会让人觉得嘈杂、混乱、匆忙。勃拉班修并没有调动军队，这支队伍是由他的仆从临时组成的，所以他们不可能像军人那样组织严明。一切都发生在一瞬间，因此人们未经思考，一片混乱。"交错"就有助于营造这样的气氛。

"谁为你们准备了今天的排演？"提问环节之后托尔佐夫又开始打听这个。

"彼得鲁宁。"对方回答，"拉赫曼诺夫检查过了。"

托尔佐夫感谢了他们二位，并称赞了发言者，未作任何更改就接受了他们的计划，然后邀请学徒们跟我们——主演们一起排演。

学徒们齐刷刷地站起身，走向舞台，毫不拖沓，秩序井然。

"我们可做不来！"我跟坐在身边的保罗小声说。

"你觉得他们怎样？仔细看！这就是用来启发我们的！"保罗回答。

"哇，真是不错！整齐划一！"瓦尼亚赞许地喊道。

学徒们走上舞台，首先花了一些时间考虑如何最好地实现他们的任务。他们专心致志地在代表府邸的椅子前面和后面走位。如果觉得找不到感觉，他们就停下来思考，然后做出改变，再重来一遍。而托尔佐夫，正如他之前说的，他要做一面镜子，把他所看到的反映出来：

"别斯帕洛夫——那样不可信！唐迪奇——那样可以！弗恩——你有点过度了！"

令我惊讶的是，虽然学徒们没有任何道具，但我明白他们在做什么，

他们在放下或拿起什么东西。他们不是假装手里拿着什么而心里其实并不在意。一切虚构的物品都得以物尽其用。

舞台上和观众席充满庄重的气氛，就像教堂一样。台上的人低声细语，台下的观众一动不动地坐着，没人说话。

在一次短暂停顿的时候，托尔佐夫让每个人都说明一下自己演的是谁。然后，每一位群众演员依次走到脚灯的位置，说明自己扮演的角色。

"勃拉班修的兄弟。"一位面容英俊、仪表堂堂但不再年轻的男人说道，"他组织了追赶行动，是主要的指挥者。他精力充沛、不苟言笑。"

"四名刚朵拉船夫。"两位相貌英俊和两位相貌平平的小伙子齐声宣告。

"苔丝狄蒙娜的保姆。"一位身材较胖的中年妇人说。

"两名协助苔丝狄蒙娜私奔的女仆。卡西奥策划的时候，她们参与了……"

"现在为我表演第一场戏的形体动作，让我们看看怎样。"

我们表演了一遍。没有犯什么错误，在我们看来大家都演得不错，尤其是学徒们。

托尔佐夫说：

"只要你们始终遵循角色的动作线，相信每一个形体动作的真实性，你们很快就能创造出角色的总谱，也就是角色的外在生命。我以前告诉过你们，现在你们通过自己的体验明白了这一切是如何结合起来的。如果你们能够进行精简和汇总，将每一个基础任务和动作的实质综合起来，你们就会得到《奥赛罗》第一场戏的总谱。

"第一个基础任务和动作是：说服罗德里戈帮助伊阿古。

"第二个：吵醒勃拉班修全家人（制造骚动）。

"第三个：让人们去追赶。

"第四个：组织安排好队伍和追赶事宜。

"现在你们走上舞台表演第一场戏，要心无旁骛，只想着如何最好地

实现这些基本任务和动作。要一一对它们进行检查、讨论和分析，不仅要从形体和心理本质的角度，也要从逻辑性和连贯性的角度。如此一来，当我跟你们提及总谱的某个阶段——比方说，'吵醒勃拉班修全家人'——你们就会知道，要实现这个任务，在现实生活中该怎么做，以及在舞台上要怎么做。你们要尽可能富有成效地实现它们，以体现剧本的主要特点和主要任务。这就是你们目前需要做的。但不要放手我们已经开始的工作，每天都要来重新排演，即使不重演这整场戏，也要重温其基本梗概。这样能够让基本任务和动作不断强化，使它们更加精准地固定下来，就像在路上竖起指示牌一样。至于细枝末节、微小的调整和变动，不用想太多，每一次都即兴发挥吧。

"不要害怕。你们已经准备了足够的素材去实现这些任务和动作，而且你们将不断发展它们，使它们更加全面、深刻，同时也更具有吸引力，毕竟，只有好的任务和动作才会唤起演员的激情，驱使他去创造。当我们把基本任务和动作推进到更深层次，就抵达了创造角色的新阶段。"

<center>*　　　*　　　*</center>

"现在，我要回到我们的出发点，也就是为了实现我们上一次试验的目的——构建角色的外在生命——而必须解决的问题：寻找更加自然、直接、本能地理解剧本和角色的内在方法。

"创造了角色的外在生命，就完成了创造角色的一半工作。因为，就如同我们一样，角色的本质也包括两个方面：外在物质生命和内在精神生命。你可以说，表演艺术的主要目的并不包括创造外在物质世界，我们在舞台上要做的就是创造一个人的精神世界，不管它看起来是什么样子。我非常同意这一点，但确切地说，正因如此，我才开始致力于创造角色的外在生命。

"我来解释这个出人意料的结论。如果演员的内心无法自发地构建角色，那么他就别无选择，只能反其道而行之，从外在到内在。这就是我所做的。你没能直觉地感受到角色，那么就从他的外在生命开始吧。角色的外在生命是物质的、有形的，比起难以捉摸、变化无常、转瞬即逝的情感，更容易掌控。但这还不够。这个方法里还隐藏着更重要的因素：精神必然会对形体动作做出响应，当然前提是形体动作是真实的、有意义的、有效果的。这一点在舞台上比在现实生活中更加重要，因为舞台上的角色必须将外在和内在两条线结合起来，共同努力，才能实现既定的目的。表演的最佳状态是，内外两条线都来自同一个源头，也就是剧本，那样它们就会和谐一致。

"为什么我们有时候会看到相反的表演——内在线被删改了，取而代之的是演员的个人动作线，出于习惯，他不由自主、全神贯注地做出许多琐碎的动作。这是形式主义作祟，是一种关于表演的陈腐观念。

"这种从外在出发去接近角色的方法，可以作为创造性情感的蓄电池。内在情绪和感受就像电力，如果把它们释放到空中，它们就消失了。但如果将被唤醒的情感注入角色的外在生命，它们就会植入你的物理存在状态之中，扎根于你深刻感受到的形体动作之中。它们会向各处渗透、浸润，凝聚角色外在生命中每时每刻的情感，由此抓住演员转瞬即逝的创作感受和情绪。通过这个方法，角色缺乏温度的、已然定型的外在生命具有了内在实质；角色两方面的本质，物质和精神，彼此融合了。外在动作需要内在情感带来的涵义和温度，内在情感又通过形体表现、外在状态得以表达。

"还有一个同样重要的原因。最不可抗拒的情感诱因是真实性以及我们对它的信任。演员在舞台上只需要从自身机体动作或状态中感受到一丝真实性，这种对动作真实性的信任就会立即引发情感反应。对于我们来说，感知外在世界的真实性并信任它，和感知内在精神实质相比，两者的

难易程度是天壤之别。演员只需要相信自己，他的灵魂就会敞开心门接纳角色的所有内在任务和情感。然而，如果他扭曲自己的情感，他就不可能相信它们，也就无法真正感受角色。

"要将角色的精神生活、内在实质渗入外在动作，你就必须拥有合适的素材。可以从剧本和角色中寻找素材。因此，下面我们开始分析剧本的内在实质。"

第六章　分析剧本和角色

今天的课从一张布告开始，上面写着：剧本和角色的研究过程（分析）。

托尔佐夫说：

"让我再重复一次，最好的方式是，演员的内心自发地构建完整的角色。这样我们就可以彻底忘记什么体系、演技，把自己完全交由神奇的天赋来支配。然而，很遗憾，你们谁也没有这样的天赋。所以我们只能尝试所有可能的方法，推动你们的想象力、诱发你们的情感，以使你们自然、直接、本能地创造鲜活的角色；如果无法创造完整的角色，至少创造一部分。这项工作取得了部分成功，剧中的一些不同时刻，已经闪现出了生命的光芒。显然，现在我们已经通过一切自然、直接、本能的途径接近了莎士比亚的这部作品。我们还能做些什么，在尚无生动体验的地方点亮生命之光？在舞台上我们如何驱使自己更加靠近角色的内心世界？为此，我们需要分析。

"这个分析是怎样的？分析的目的是什么？目的是寻找吸引演员的创作刺激物，没有它，就无法产生角色认同感。通过分析，深入角色灵魂的情感世界，以期理解其影响因素、内外本质。其实也就是探究角色的完整人性。这个分析将研究角色的外在环境和生活事件，在演员自己的内心世界寻找与角色相通的情绪、感受、体验，以及任何推动演员与角色联结的因素，还要寻找与创造力密切相关的精神素材或其他素材。

"你们看，这个分析需要完成许多任务，但首先要寻找、理解、正确评价的是最珍贵的珠宝——天才的作者撒在作品中的创作刺激物。我们第一次偶然读到剧本的时候并没有注意到它们。演员的天赋之一是敏感，会对任何优美之处做出反应；创作刺激物必将激发演员的创造力，使其进行响应。这种响应反过来会照亮作品中仍然在阴影笼罩之下的地方，并唤起真正的，也可能是简单的感受。这些局部的感受将推动演员更加靠近角色。因此，我们的第一个目的就是找到作品中所包含的可以使演员兴奋起来的创作刺激物。

"首先，正如你们所知，我们转向了比情感更容易控制的理智。但我们不能把分析当作纯粹的理性过程。我们首先运用理智，让它像侦察员一样四处侦察。理性分析从研究剧本的各个层面、各个方向、各个组成部分、各个不同角色开始。就像开路先锋一样，理智为我们的情感接近角色开辟了新的途径。然后创造性情感沿着理智开拓的新路径前进。在这场搜寻结束之后，理智再度出征，但这一次它将发挥更有针对性的新功能。这一次它成了后卫，保护胜利的情感，巩固胜利的果实。

"所以，这个分析并非单纯的理性过程，许多因素掺杂其中，涉及演员方方面面的能力和素质，必须给予它们最广泛的空间以展现自己。分析，是了解，也就是感受剧本的一种手段。唯有通过真实的情感体验，演员才能触及角色神秘的人性源头，从而了解、感受其灵魂深处无形的秘密，这些秘密是无法依靠视觉、听觉或其他有意识的手段获知的。很不幸的是，推理过程是枯燥的。尽管推理偶尔也会激发无意识灵感，使其直接迸发，但更多的时候是扼杀它们。因为推理是有意识的，它常常会淹没、碾碎在创作过程中最具价值的情感，所以在这个过程中，演员必须极其小心谨慎地运用理智。

"小时候，我不得不学习伏尔加河畔的城市名称，纯粹就是为了记住它们，可是这让我感到枯燥，怎么也记不住。长大后，我和同学们一起沿伏尔

加河乘船旅行，不但记住了沿途的大城市的名称，还记住了所有的小村庄、港口、码头的名字，至今都没有忘记。直到现在我们还能想起谁住在哪里，我们能在哪里买到什么，哪里的特产是什么。我们还在不知不觉中接触了一些隐密的轶事，甚至包括一些粗俗的细节和当地的流言。我们并没有刻意为之，这一切都是在无意之中被仔仔细细地安放在了我们的记忆橱柜里。

"纯粹为了了解而分析和为了加以利用而分析，两者大为不同。第一种情况下，你在记忆中找不到地方存储它们；而在第二种情况下，记忆空间全都准备好了，你所得到的信息立刻就能进入记忆中，就像水自然流入提前挖好的池塘或沟渠里。

"对剧本的分析也是如此。如果我们进行分析、寻找情感体验，只是为了感受，那么，我们很难为它们找到记忆存储空间和用途。但如果我们需要利用分析得到的素材来使单薄的角色变得更充实、更合理、更有生命力，那么，这些源自剧本和角色的新素材自己就会发挥重要作用，并为以后的成长找到肥沃的土壤。

"角色外在生命的总谱只是我们工作的开始，最重要的工作在后面——不断深化角色的外在生命，直到最深处，也就是角色内在生命开始的地方。创造角色的内在精神生命才是我们表演的最主要任务。目前，这个任务的大部分已经准备好了，不是那么难以实现。如果你在没有准备或支撑的情况下尝试直接触及情感，那将很难掌握或接近它们的微妙本质。但现在，角色外在生命的那根实在的、物质的、有形的线为你提供了坚实的支撑，你不会再吊在半空中，你将沿着地基扎实的道路前进。

"演员感受自己的物理存在，能够为角色生命的成长提供极其肥沃的土壤。在这里生根发芽的一切都拥有来自物质世界的实实在在的基础。在此基础上做出的动作，特别有助于构建角色，因为这样演员更容易或多或少地相信自己的舞台动作。而你们已经知道了，相信自己的动作是真实的，将成为强有力的情感诱因。

"回想一下，当你们真诚地表现角色的外在生命时，你们的情感还是毫无波澜吗？只要你们深入探究这个过程，留意你们的心理变化，就会发现，信任自身形体动作真实性的时候，你们就会感受到与角色外在生命一致的情感，它与你们的灵魂也产生了某种逻辑联系。

"身体更易于操控，而情感则反复无常。如果你无法自发地创造角色的精神世界，那就创造角色的外在生命。"

* * *

"我们在分析剧本和角色的过程中有很多种研究方法。

"我们可以复述剧本的内容，列出事件和事实清单，描述作者设定的情境；我们可以解构剧本——将它分成不同的层面；可以提出问题，然后回答问题；可以阅读一定篇幅之后停下来看看角色的过去和未来；可以组织座谈、讨论、辩论；我们还可以密切关注表象的变化，将已经理解的内容融合起来，考量和评估所有事实，为单元和任务命名；等等。所有这些不同的实践方法，都是这个分析（即了解剧本和角色）过程的组成部分。

"我会给你们讲解实际的例子，但这不可能通过排演一场戏一蹴而就。那样会让你们混淆，给你们留下极其复杂的印象。因此我会循序渐进地向你们介绍分析技术和方法，并将其运用到每一场戏中。"

* * *

这节课的最后，托尔佐夫给我们布置了作业，要我们去听拉赫曼诺夫的课，同时把《奥赛罗》的剧本发还给我们。我们每个人都要在教室里把作者的说明抄下来。他让我们摘抄角色的对话和独白，以及涉及角色个性及相互关系、对既定事实的解释和验证、地点、服装、对内在情绪的解释

等所有内容——一切可以从剧本中挖掘到的信息。在拉赫曼诺夫的指导下，我们要将这一切综合起来，形成一份清单，附在课堂笔记里。我们会得到这份清单的复本，但是剧本会被收回去。

"就我而言，"托尔佐夫宣布，"我希望美工能够画出舞台布景和服装的草图。我会思考第一场戏的总体表演计划，在下节课上，除了作者的说明，我还会给出我的建议。届时你们就有足够的信息加以运用了。"

拉赫曼诺夫为我们大声朗读剧本，每当他读到与主要角色个性及相互关系或心理状态相关的内容，或作者关于效果、方向、布景的说明等内容时，我们就请他停一下，好让我们摘抄。就这样，一共抄了好几页的笔记。我们将这些笔记分类整理（布景、服装、作者注释、角色、心理、思想等），又形成了一份新的清单，明天要交给托尔佐夫。

* * *

"为了吸收作者赋予文字的一切涵义并使其完善，"托尔佐夫在今天的课上说，"以及阐明作者的暗示和演员需要了解的信息，我建议我们在分析剧本的过程中采用另一种方法。我想到的是一系列的提问和回答。下面举例说明。"

"故事发生的时间？16世纪威尼斯共和国的鼎盛时期。

"发生在什么季节？白天还是晚上？在勃拉班修府邸前的第一个场景，发生在秋天或冬天，因为海上有大风暴。天空乌云密布，暴风雨即将来临。这场戏发生在深夜，威尼斯人都在熟睡的时候。如果有人想给观众一个具体的时点，那么钟楼上的钟可以敲11下。但是钟声经常被用来营造某种气氛，因此必须非常谨慎地使用，若非极其必要就不用。

"故事发生的地点？威尼斯。在大运河附近的贵族聚居区，那里有一座座达官贵人的府邸。舞台的大部分地面都代表水，只有一小块代表一条

狭窄的石板路——这是这座水城的建筑特色——以及府邸入口处的码头。府邸的布景上可以有高矮不一的窗户，好让观众能够看到晚上的烛火、灯笼，以及里面的人小步疾走，这样给观众留下的印象是府里的人全都醒了，有大事发生。"

学生们怀疑能不能做出真实的水和漂浮的刚朵拉的舞台效果，托尔佐夫说剧院拥有全套的设备。水面的波纹由一盏以不同速度旋转的特殊投影仪来实现，它发出一闪一闪的光线，就像魔术灯笼一样，显现出逼真的水波效果。剧院也有制造海浪效果的技术手段。比如在贝鲁特演出《飞翔荷兰人号》时，他们展现了两条船神出鬼没、巧妙周旋的场景，最后其中一条船驶入了港口。在这个场景中，海浪从不同方向冲上甲板，拍打船身，效果十分逼真。

<center>*　　　　*　　　　*</center>

"现在我们不得不练习用放大镜来观察剧本中那些难以理解、很不清晰的地方，为它们注入生命力。我们该如何开始呢？

"我们必须重新梳理一遍剧本，带着想法重读。我敢说你们一定会抗议——'我们已经读过了'。但我会向你们证明，即使你们已经读过了，也还是有很多不知道的地方。

"不仅如此，你们对某些词句的字面意思都没弄明白。另外，即使对于那些被我们称为'光斑'的地方，你们也只是对内容有大致了解。

"比如其中一个大光斑——奥赛罗在元老院的发言：

最强大、最庄重、最可敬的先生们，
我如此尊贵、如此善良的主人们，
我带走了这位老人的女儿，

> 这是千真万确的；事实是我娶她为妻了——
> 这就是我最严重、最真实的罪责，
> 仅此而已，别无其他……

"你们了解——感受到——这场发言的所有涵义了吗？"

"是的，我们觉得我们了解他说了什么。就是他诱拐了苔丝狄蒙娜！"学生们声称。

"不，不完全是。"托尔佐夫打断了我们，"他说的是拐走了一位达官显贵的女儿，而他自己是一个外国人，碰巧受雇于元老院。告诉我，奥赛罗是干什么的？他称呼元老们为'主人'，他们之间是什么关系？"

"他是将军，军人。"我们肯定地回答。

"用我们现在的话说，他是不是类似战争部长，而元老们是内阁？或者，他只是一个雇佣兵，而元老们才是决定国家命运的掌权者？"

"我们没有想过这些。现在我也不明白演员为什么要了解所有细枝末节？"格里沙说。

"你的意思是，你不知道我们为什么要了解这些？"托尔佐夫喊道，"这不只是两个阶级之间的冲突，也是两个民族之间的冲突。另外，元老院不得不依靠一个被他们歧视的黑人。啊，对于威尼斯人来说，这是可怕的冲突——完全是一场悲剧！你们不想了解这些吗？你们对角色的社会阶层不感兴趣？那你们又如何去感受他们之间的相互关系和强烈冲突？这对于整个悲剧和两位主人公的爱情故事至关重要！"

"当然，您说得非常正确。"我们表示认同。

"让我们继续。"托尔佐夫说道。

> 我带走了这位老人的女儿，
> 这是千真万确的；……

"现在告诉我，诱拐是怎么发生的？为了判定他的罪行轻重，不仅要考虑被伤害、被冒犯的一方——勃拉班修、总督、元老院，也要考虑犯罪的一方——奥赛罗，还有苔丝狄蒙娜，爱情故事的女主角。"

我们没有对此进行过思考，无法回答。

"那我继续。"托尔佐夫说。

……事实是我娶她为妻了——

"现在告诉我，谁主持了他们的婚礼？在哪个教堂？是天主教堂吗？还是说因为奥赛罗是异教徒，所以找不到天主教牧师为他们主持婚礼？如果是这样的话，奥赛罗举办了什么样的婚礼仪式？符合当时的风俗和法律吗？他的行为在那个时代可能太胆大妄为、粗俗无礼了。"

我们还是无话可说，于是托尔佐夫向我们表达了他的看法。

"显然，"他总结道，"除了特殊情况，你们都读了剧本并且对其内容有正常的了解，明白字面含义。但是，莎士比亚创作这部作品的时候，想要表达的远不止这些。为了理解他的意图，你们要通过这些印在纸上的文字，还原他的观点、想象、情绪、感受，简而言之，就是隐藏在正文背后的全部潜台词。只有在那之后，我们才能说我们不只是读过剧本，也了解它。"

"你们每个人在复述剧本时都犯了一样的错误，只复述了长久以来众所周知的内容——作者写下来的文字、剧本中的现在。

"可剧本中的过去和未来是什么样的？谁又能告诉我们？

"不要掩盖你自己从文字背后、字里行间感觉到的蛛丝马迹，那是莎士比亚的暗示，也是你对剧中角色生活的所见、所闻、所感。做创造者，而非叙述者。

"格里沙，你能不能来完成这个艰难的工作？"

"对不起，请原谅，"格里沙理直气壮地回答，"我只会复述作者所写的内容，如果您不喜欢，对它们感到厌倦，那么，就请作者来回答吧。"

"哦，不，"托尔佐夫打断了他，"作者写的只是幕布升起之后发生的事情。也就是剧本的现在。但是，如果没有过去，现在能存在吗？试想一下把你的过去全都抹去。现在你坐在这里学习成为一个演员，但你的过去与现在没有任何关系。你过去从来没有对成为演员有过思想准备，你从未演过戏，从未去过剧院。难道你不觉得这样的现在失去了价值，就像断根的植物，注定要凋亡？"

"没有过去或未来，现在就无法存在。你们会说我们无法预知未来。是的，我们无法预知未来，但我们可以憧憬和思考未来。

"比方说，假如你们过去从未准备登台表演，也没想过投身于这个职业，那你们现在为什么要学习成为演员？

"当然，正是因为现在做的事情孕育着未来的成果，我们对它才更感兴趣。

"既然现实生活中不可能存在没有过去和未来的现在，那么在舞台上也一样，因为舞台反映现实生活。剧作家写下了现在，其实也以某种方式暗示了过去和未来。

"小说家写得更多一些，事实上他们把过去、现在和未来都写了。他们会写序章和尾声。这不奇怪，因为小说没有篇幅和时间限制。

"但是剧作家则不同。他受限于戏剧的条条框框。这些限制是由舞台表演时间决定的，表演时间通常都很短。最多四个或四个半小时，包括三到四次幕间休息，每次休息15分钟。每一幕的演出时间不能超过四十或四十五分钟，这是观众能够集中注意力的最长时间。在这么短暂的时间里，他能说些什么？他有很多话想说，因此他只能求助于演员。剧作家来不及说的过去和未来，需要由演员来补充。

"对此，你们又会反驳，'演员不能说剧本里没有的台词'。这并不准确。除了台词，还有很多其他途径可以传达信息。

"在《茶花女》的最后一幕，杜丝①扮演的女主角在死前读着阿曼德第一次认识她时写给她的信，她的眼神、声音、语调，她的整个状态都令人信服地表达了她所看到的、所知道的，再现了过去那个时刻的所有细节。

"如果杜丝自己不了解那时的所有细节，没有想过女主角临死之前内心看见的东西，她怎么可能演得那么好？

"等我们完成了这项工作，我们才能说我们已经了解剧本的所有内容以及隐藏在背后的潜台词——思想、情感、角色内心看见和听见的东西。

"这些已经很多了，但还不是全部。经验告诉我们，剧作家不会把演员有必要了解的一切都详细说出来。比如，伊阿古和罗德里戈出现了。他们从哪里来？五分钟、十分钟、四十分钟，甚至一天、一月、一年前发生了什么，演员不需要知道吗？罗德里戈是在什么时候，什么地方，怎样遇见、结识、追求苔丝狄蒙娜的，这对扮演他的演员而言难道是多余的吗？如果他不知道这些与他相关的事实和场景，他又该如何说出莎士比亚给他的台词呢？剧本中给出了蛛丝马迹，我们应该加以考虑。那么其他的呢？谁能告诉我们？我们没法让剧作家死而复生，也找不到其他人。我们唯一可以依靠的就是导演。但不是所有导演都与我们的思路一致。而且，导演的想法对于演员来说可能非常陌生。所以我们别无选择，只能靠自己。那么，我们开始工作吧。展开想象，创造出剧作家没有详细说明的东西。我们可以成为他的共同创作者，将他没有亲自说明的内容补充完整。谁知道呢，也许我们不得不写出一整部剧！……

"还有，你们彼此之间对剧本的交流和讨论太少了。我该如何激发你们的积极性呢？辩论，是激发兴趣、了解实质、澄清误解的最好方法。"

① 杜丝（1859—1924），意大利著名的悲剧女演员。

我们努力向他解释为什么我们课下很少讨论剧本。

"我明白我该怎么帮助你们了。"托尔佐夫边说边走出教室。

　　　　　*　　　　　*　　　　　*

今天的安排是老师和同学们讨论《奥赛罗》。我们在剧院的一间大休息室里集合，围坐在一张大桌子旁。桌上铺着粗呢桌布，放着纸笔——这一切都是常规讨论会的布置。托尔佐夫坐在主席位，宣布讨论开始。

"谁想说说他对《奥赛罗》的理解？"

我们都窘迫地坐着，一动不动，缄口不言，就好像嘴里都含着水。

想到也许还没有把这次讨论会的目的说清楚，托尔佐夫解释道：

"在某个时间，以某种方式，你们匆忙、随意地初读了剧本，由此你们记住了一些东西。第二次读剧本之后，你们增加了一些印象。但这些内在素材对于创造角色来说还是太少了。今天讨论的目的就是要补充素材，所以我会要你们每个人都坦诚地表达对剧本的看法。"

显然，没有人有看法，因为没有人想要发言。在很长一段时间的冷场之后，拉赫曼诺夫要求发言。

"我一直忍到现在没有说。当初科斯佳要求学习《奥赛罗》，或者说托尔佐夫决定选择它来准备角色的时候，我没有说话。尽管我一直不同意，但我保持了沉默。我为什么反对这个选择？首先，这部戏剧不适合学生。第二，这是最主要的原因，这部悲剧并不是莎士比亚最好的作品，甚至，它都算不上悲剧，而是一出闹剧。因此，其中的情节、事件匪夷所思，让你们无法相信。你们自己平心而论，黑人将军！——我们能见到黑人将军吗？我说的可是我们所处的现代，何况在遥远的中世纪时期的威尼斯？而且，这位虚构出来的黑人将军拐走了最美丽、纯洁、天真、优雅的贵族小姐苔丝狄蒙娜。这根本就不可能！让一个野蛮人拐走一位英国人或

其他人的女儿试试看？试试看。这样的罗密欧下场会很惨的。"

在场的很多人都想要打断拉赫曼诺夫，但没有人真的敢。托尔佐夫先是表情疑惑，然后明显是因为自己朋友的发言而有点尴尬，于是打断了他。几个学生反驳了拉赫曼诺夫，为这部作品辩护。托尔佐夫能做的只有高举双手喊道："够了！你们在说什么？"

这样只能是火上浇油，讨论更加激烈了。根本无法引导讨论的方向，作为主席，托尔佐夫只得不停地摇铃。真奇怪，瓦尼亚居然支持拉赫曼诺夫的观点，还有玛丽亚也是这么想的！这让我不安，我也加入了争论。很快，大家都各执己见，即便是在各方内部，看法也并不完全一致。另外，很多人是在吹毛求疵。在我看来（也许我是错的），提出异议的人（比如格里沙和瓦西亚），大多不是因为觉得这部剧作怎样，而是他们不喜欢自己被分配的角色。会议室里充斥着嘟哝声和叫嚷声，而且愈演愈烈。托尔佐夫离开主席位，站在一旁观察。

会不会是老师们故意挑起我们的争论？——我脑子里闪现了这个想法。不过讨论的目的确实得以充分实现了，关于《奥赛罗》的讨论十分热烈，一直持续到了晚上。因此，我们受到了严厉的罚款处罚，因为学生们原本应该在晚上的演出中负责声音效果——可他们却在谈论《奥赛罗》。我们中有些人甚至被通报批评了。有些晚上有演出的演员因为参与了我们的讨论并猛烈抨击了拉赫曼诺夫的观点，导致幕间休息延长；他们对讨论太过投入，以至于没有听见预备铃声。

现在，晚上的演出已经结束了，我回到了家。在寂静的夜里，我试图总结今天的讨论，把我记得的一切都写下来。这做起来很难，因为我大脑里所有东西都混在一起，让我身心俱疲，所以我的笔记很乱。

<center>*　　　*　　　*</center>

"我们好比重新耕过地、播了种，现在是时候检查收成、收获果实

了。"今天托尔佐夫一走进教室就说，"在长时间的辩论之后，难道你们没有一些新的感受吗？"

"确实有，"大家齐声回答，"但是太乱了，没什么用处。"

"那就让我们尝试整理整理。"托尔佐夫建议。

令我们惊讶的是，我们似乎并没有发现新的"光斑"，而是在它们周围发现了不计其数的新的感受、暗示和疑问。就好像望远镜在夜空中发现最大最亮的那几颗星辰旁边，有无数几乎不发光的小星星。我们很难分辨它们到底是不是星星，看上去夜空好像罩上了乳白色的面纱。

"对于宇航员来说，这就是新发现！"托尔佐夫愉快地宣布，"让我们确认这些光斑，也许这样能够增强它们周围那些暗淡星群的亮度。首先从第一个光斑开始——奥赛罗在元老院的发言。我们如何在记忆中确认和强化这个光斑？"

"毕竟它们已经存在于记忆中了，让我们现在确认这些记忆的本质，是听觉、视觉还是情感记忆？"

"不，我没有听见奥赛罗或其他人的声音，"我说，"但我确实感受到也看到了某些东西，感觉相当强烈，但不清晰。"

"那好。你感受到和看到了什么？"托尔佐夫问。

"其实很少，比我想象的要少得多，"经过自我检视之后，我终于坦陈，"我看到了某种类似歌剧演员的形象，感受到了那种俗套的高贵。"

"这可不好，通过这样的'视觉'，你永远不会感受到真实生活里的感觉。"托尔佐夫评论道，"在剧本的这个部分，存在着人性、社会、民族、心理、道德方面生动逼真的冲突，让人似乎不可能不为之感动。外部情节也如此精巧、出人意料、一针见血，让人不由得被吸引。多么错综复杂的情境！战争即将来临，这个国家不得不依靠奥赛罗来拯救；贵族小姐与有色人种（被认为是半野人）的混血婚姻令统治集团怒不可遏。尝试相信这些，在骄傲的威尼斯人所捍卫的种族荣誉与真正的爱国者要拯救的国

家之间做出选择。在这场戏中有许多不同的线交织着,而且言辞机智、节奏紧凑,这是多么精湛的戏剧手法啊!"

"如果你想要继续深化这个场景,就把之前的两场戏与之联系起来。想象演出时的样子,你就能感到这起巨大丑闻的爆炸性后果,犹如夜里的一声惊雷,惊醒了全城的人。试想一下,你睡得正香,突然听见人群在跑动、叫喊,坐满武装人员的刚朵拉疾驶而过,激起波浪拍打着岸堤;与此同时,总督官邸的所有窗户都亮了起来,又传来了土耳其人入侵、美丽的苔丝狄蒙娜被黑人诱拐、暴风雨即将来临等可怕消息。所有这些混在一起,让你彻底清醒。我相信你会认为威尼斯已经被异教徒占领了,他们会随时闯进你家里。看,同样明亮的两块光斑就这样融合了,形成了更大的光源,照亮了剧本中连续的几个部分,使它们生动起来。事实上,战争片段和苔丝狄蒙娜私奔的情节已经交织在一起了。不过你难道忘了,私奔事件又和伊阿古因为与卡西奥争权而向奥赛罗报仇密切相关?也不要忘了在这些错综复杂的情节中,罗德里戈也占据重要的地位,他是奥赛罗之后第二个向苔丝狄蒙娜求婚的人,而且,他也卷入了伊阿古的阴谋,等等。

"你觉得角色、情节之间是如何互相影响的?而星辰发出光芒的比喻不正巧符合我们现在的分析过程吗?我们才刚刚开始巩固奥赛罗在元老院的场景,就同时联想起其他关系密切的情节,而这些情节又反过来照亮了之前的场景。

"快速回顾我们的记忆,我们会发现之前两个接近的光斑及其周围的暗淡星群已经融合了,与此同时,第三个虽然还没有融合进来,但已经有这种趋势了,而第四个、第五个……第十个,都已经受到了第一个光斑的光线照射,变得越来越清晰。而记忆中还难以辨认的其他瞬间,就如同银河里的遥远星辰。

"不过实话实说,我们目前针对角色所做的创造光斑和使其相互融合的工作,都是为了唤起我们对剧本中某些内容的热情,因为它们没有通过

直觉进入我们的意识层面。

"现在既然我们已经重新发现了这些精彩的地方，演员的热情反过来又可以成为分析工具，帮助我们继续推进业已开始的工作。热情不仅仅是创造力的刺激物，它还是引领我们走向神秘的心灵之源的优秀向导，它是充满渴求、目光犀利的探寻者，也是敏感的批评者与赞扬者。"

<p style="text-align:center">*　　　　　*　　　　　*</p>

"莎士比亚是才华横溢的文学家，他的剧本中充满天才之辞，他用了许多耐人寻味的'神奇的假设'来设置情境，为我们的想象力提供了无限而奇妙的养料。研究别人的创作主题时，我们应该主要依循内在线，因为事实和事件的外在线已经由作者设定了。为了理解和评估作品中隐藏的奥秘，我们不得不想象。

"让我们做个试验。瓦尼亚，你来告诉我们《奥赛罗》的内容。"

"一个黑人拐走了一个白人女孩。她的父亲勃拉班修前往元老院告状，同时一场战争即将爆发，这个摩尔人必须被派去应战，但做父亲的可不管这个，他说先裁决这件事情。元老院裁决当晚就要派摩尔人上战场。女孩说我要跟他一起去，我一定要去。战争胜利了。他们在府邸中生活……"

"你们觉得怎样？"托尔佐夫转向其他人，"瓦尼亚真的理解和评估了莎士比亚为我们提供的新颖奇妙的创作主题吗？"

我们用哄堂大笑代替了回答。

"保罗，你能不能帮助我们？"

"奥赛罗拐走了一位名叫勃拉班修的元老的女儿，当晚土耳其人正开始进攻威尼斯的一个殖民地。"保罗开始叙述，"只有奥赛罗才能打赢这场战争。但在派他出征保卫国家之前，必须先解决他与勃拉班修之间的纠纷，后

者认为这个被高傲的威尼斯人歧视的摩尔人败坏了他的家族声誉。"

"这个诱拐者摩尔人被传唤到元老院,参与一场特别听证会。"

"我已经听烦了!"托尔佐夫宣布,"这就像剧院节目单里的剧情简介。格里沙,你来试试,告诉我们《奥赛罗》的内容。"

"塞浦路斯、干地亚、毛里塔尼亚是被威尼斯的铁蹄征服的地区,"我们的表演套路专家开始讲述,"傲慢的总督、元老和贵族们不把被征服者当人看,不允许双方通婚。但是,你瞧,命运可从来不理会这些,它总是迫使人们做出艰难的选择。然后就是与土耳其出其不意的战争……"

"对不起,我觉得这很枯燥,就像历史教科书的口气。几乎没有什么吸引我的地方。艺术和创造力都是建立在能引发我们的想象和热情的事实之上的。

"在你的叙述中,你没有感受到莎士比亚提供的素材所产生的强烈吸引力。叙述一部作品的实质内容确实不容易。"

我保持沉默,因为我还没有自己的计划。

过了一会儿,托尔佐夫开始讲述,或者说为莎士比亚的作品加入想象。他说:

"我看到一个美丽的威尼斯少女,在娇生惯养中长大,朝气蓬勃,充满浪漫的幻想,和其他缺乏母亲陪伴、在童话和传说中成长的女孩一样。这位情窦初开的少女厌倦了被锁在深闺,也不想再迎合位高权重、傲慢虚荣的父亲。没有人能获准来看她,而她年轻的心渴望爱情。她的追求者众多,都是傲慢的威尼斯浪荡子,他们根本吸引不了这位年轻的浪漫少女。她想要寻找的是一段传奇,只在传说故事里读到过的那种。她在等待童话中的王子或者充满力量的王者。他可能来自遥远的神奇国度。他必须是个英雄,英俊、勇敢、不可征服。她将自己托付给他,然后他们坐着华美的轮船离开,去往某个遥远的童话般的国度。"

"现在,你接着往下说。"托尔佐夫看向我。但我一直在专注地听他

说，完全没有准备，什么也说不出。

"我不行，"短暂的沉默之后我说道，"我没有准备。"

"那么现在准备。"托尔佐夫催促道。

"我没有线索。"我坦承。

"我给你线索。"托尔佐夫说，"你的心灵之眼看到故事的发生地了吗？所有情节发生的地方？"

"是的，"我马上来了兴趣，回答道，"我想象中的故事发生地威尼斯，就像我国的塞瓦斯托波尔；不知为何，我还在那里看到了下诺夫哥罗德市的市长官邸，那看起来就像勃拉班修的府邸。在南部海湾岸边，海里有小汽船飞速驶过，就像故事发生当天的威尼斯。但这并没有妨碍我想象古老的刚朵拉向四面八方急速行驶，上下翻飞的船桨溅起水花。"

"让我们姑且认为就是这样，"托尔佐夫说，"谁能解释一下，为什么一个演员的想象如此变幻莫测？完全不符合历史或地理常识，也不在乎时代背景错误。"

"还有更奇怪的，"我继续我的想象，"我想象中的那个像塞瓦斯托波尔的威尼斯，海岸边矗立着悬崖绝壁，与下诺夫哥罗德市伏尔加河畔的峭壁一模一样。那里有很多浪漫而神秘的地方，我曾经热爱那里，但也有一些不愉快的回忆。"

讲述完我的心灵之眼看到什么之后，我突然想要批判自己愚蠢的想象，但托尔佐夫兴奋地挥动手臂说道：

"不要批判它们，拜托！你不可能按照自己的意志唤醒记忆。就让它们自发地苏醒吧，成为激发演员创造力的强大刺激物。唯一需要注意的就是，它们不能在实质上背离作者设定的情节。"

为了让我继续想象，托尔佐夫给了我另一条线索。

"关于故事发生的时间，你的心灵之眼看到了什么？"这是他的新问题。

在我的想象力枯竭的时候,他又激励我继续努力。

"这一切是怎么发生的?"他问道,紧接着进一步阐明问题,"我的意思是,我想知道内在动作线的演变和发展过程。直到目前,我们只知道一位娇生惯养的小姐苔丝狄蒙娜住在伏尔加河畔的下诺夫哥罗德市市长官邸里,她不想嫁给任何一个威尼斯的浪荡子。告诉我,她的梦想是什么?她的生活是怎样的?后来发生了什么?"

这个新刺激对我丝毫不起作用。于是托尔佐夫接替我继续想象,在奥赛罗到达威尼斯之前,人们四处传颂他的战功和传奇故事。

在托尔佐夫的叙述中,这位摩尔人的命运、他经历的所有艰险,对于苔丝狄蒙娜而言就像童话故事,浪漫、美妙、令人难忘,令这位等待梦中英雄的怀春少女头脑发热。

停顿了一会儿之后,托尔佐夫再次尝试刺激我的想象。他建议我说说故事发生的逻辑顺序:他们在哪里遇见,又是如何坠入爱河并结婚的?

我没有说话,因为我觉得听托尔佐夫描述他的想象要有意思、有帮助得多。

于是托尔佐夫继续描述奥赛罗坐着大轮船抵达威尼斯-塞瓦斯托波尔的场景。这位传奇将军吸引了很多人到码头欢迎他。他的外表和黑色皮肤引起了人们的好奇。当他骑马或步行穿过街道的时候,小男孩们跟在他后面奔跑,路人交头接耳,对他指指点点。

这对未来的恋人在街上第一次偶遇,他给女孩留下了深刻的印象。令苔丝狄蒙娜着迷的不仅是奥赛罗勇敢坚毅的外表,更重要的是,他作为一个来自未开化民族的人,眼里闪烁着天真、谦逊和善良。这种谦逊、腼腆与他的英勇无畏结合在一起,显得不同寻常、不同凡响。

苔丝狄蒙娜再一次看见奥赛罗,是他率领士兵操练归来。他悠闲的骑马姿势给她留下了更深刻的印象。这是她第一次看见跟将军在一起的卡西奥。

苔丝狄蒙娜的幻想让她彻夜难眠。一天,勃拉班修宣布他邀请了奥赛

罗来府里赴宴,让她充当女主人。听到这个名字,苔丝狄蒙娜几乎激动得昏过去。

不难想象苔丝狄蒙娜如何精心打扮自己,如何精心准备宴会,如何等待见到自己的英雄。

她的眼神不可能不引起这个摩尔人的注意。这让他难为情,也更加腼腆,而这位无敌英雄的这副神情,是如此打动人心。

这个摩尔人,从来没有感受过女人的温柔,一开始并没有明白女主人的心意。他习惯了在威尼斯政要家中忍受他们的高高在上。尽管自己战功赫赫,他却始终觉得自己是个奴隶。从来没有一双美丽的眼睛如此温柔地凝视他的黑色皮肤和他自认为丑陋的脸,直到这一天……

奥赛罗也有很多个晚上彻夜难眠。他焦急地等待着勃拉班修的下一次宴请。很快,也许是在陷入相思的女儿的鼓动下,勃拉班修再次发出了邀请,希望听到奥赛罗讲述他的英雄事迹和战争历险。晚宴过后,酒酣耳热,坐在视野良好的露台上,望着下诺夫哥罗德高耸的悬崖峭壁下的塞瓦斯托波尔港口,奥赛罗谦逊而真实地讲述了自己的传奇经历。就如同莎士比亚描述奥赛罗的元老院发言一样,托尔佐夫用想象力描绘了奥赛罗讲述的故事。

我真的开始相信,这样一个故事不可能不令一位热情洋溢的少女陷入浪漫的幻想。

"苔丝狄蒙娜不想像其他人那样过着狭隘的世俗生活,"托尔佐夫继续说,"她渴求与众不同的童话般的生活。像她这样一位激情燃烧的少女,她想象不出比奥赛罗更合适的英雄了。"

"这个摩尔人在勃拉班修家里感到愈来愈放松,这是他第一次有机会见识政要真正的家,而这个家里有一位美丽少女,更是令他着迷……"这时托尔佐夫暂停了故事的讲述。

"你们有没有发现,这样复述剧本内容,比干巴巴地背诵事实更加有

趣？如果你们让我继续复述，而我遵循的是内在模式而非外在形式，我就会想象得更多。这样的故事讲得越多，素材就积累得越多，这样你就能够通过想象力来拓展作者的文字，也能够形成诸多'假设'，用来验证作者提供的素材。

"所以，你们要按照我的例子，尽可能多地复述剧本，描绘出剧本提供给你们的动作草图，每一次复述时都从不同的角度看待它们，从你自己的角度，或者从角色的角度，也就是说，站在角色的立场上。"

"这一切都很棒……但是有个前提：你必须天生拥有丰富的想象力，或者受过良好的训练。"我忧虑地说道，"我们必须思考，什么能够引导仍然处于萌芽阶段的想象力继续发展。"

"是的，你们必须找到方法，来刺激你们还没被激发的想象力。"托尔佐夫表示赞同。

"是的，这是我们需要的！这正是我们所缺乏的！"我附和了他的说法。

* * *

"我们正在逐层进行分析，从表面逐步深入，从我们的意识更容易触及的情感到那些不那么容易触及的情感。

"最表层的分析包括剧中的情节、事实和事件。我们之前已经分析了它们，但只是为了在舞台上再现而将它们罗列出来。现在我们要继续对它们进行深入分析。在我们专业的语言中，'分析'不仅意味着陈述、正视、理解它们，也包括评估它们的价值和意义。

"这种以全新视角所进行的分析，我们称之为评估事实。

"有些戏剧表演（劣质喜剧、情节剧、杂耍、活报剧、笑剧）的外部情节就代表了表演的主要价值。在这些演出中，谋杀、死亡、婚礼等事实，把面粉或水倒在某个角色头上、丢掉裤子、进错房间发现有个表情平

静的客人正在被抢劫等事件构成了演出的主要内容。对于它们,就没有评估的必要,因为所有人都能马上理解并接受。

"但是在其他戏剧中,情节和事实本身有时候并没有太大的意义。在这些戏剧中,不是事实本身,而是角色对待它们的态度,构成了戏剧的主旨和中心,牵动着观众的心。在这些戏剧中,事实只需要为剧本的内在实质提供动机和场合。契诃夫的剧作就是这样的。

"在最优秀的剧本中,形式与实质都是直接关联的,精神世界隐藏在事实和情节背后。莎士比亚的大多数作品,包括《奥赛罗》,就完全符合这些特点,外部事实线和内在线相互影响。

"对于这些剧本,评估事实就是基础工作。当我们分析外部事件时,会将其与引发这些事件的特殊情境相联系。当你分析这些情境的时候,又会发现与之相关的内在原因。就这样,你逐步深入角色复杂的精神生活,你感受到了潜台词,发现了剧本中潜藏的暗流,正是它掀起了表面的波澜。

"评估事实的方法简单易行。你就在心里假设:如果没有这些事实,对角色的精神生活会产生怎样的影响。

"针对你们的角色,运用这个方法吧。"托尔佐夫转向格里沙和瓦尼亚,对他们说,"你们出场后的第一个事实就是到达勃拉班修府邸前。还需要我解释这个事实不存在的话,第一场戏也就不存在了的理由吗?如果没有这件事,在这出悲剧的开场,你们就不用在舞台上情绪激动地走来走去,而是安静地坐在化妆间里就可以了。显然,你们到达勃拉班修府邸前这个事实是必不可少的,你们应该相信它,并意识到它的重要性。

"第一场戏的第二个事实是伊阿古与罗德里戈的争吵,伊阿古争辩说自己并无恶意,坚称有必要引发骚动、惊醒人们并开始追赶摩尔人。假设没有这件事,那么会发生什么?这两人到达这里之后会马上开始引发骚动。如果这样的话,作为观众,我们就不会知道剧本中所介绍的罗德里戈与苔丝狄蒙娜、伊阿古与奥赛罗的关系,以及伊阿古对奥赛罗的怨恨和推

动全剧情节发展的阴谋诡计。

"这些应当在第一场的动作中体现出来。到某个地方大声叫嚷、喧哗，吵醒熟睡的人们是一回事；而因为苔丝狄蒙娜跟别人私奔了，罗德里戈试图挽救他即将消失的幸福而做出的这些动作，肯定是另一回事。为了取乐而喧哗吵闹是一回事，而伊阿古因为对奥赛罗不满，为了复仇做出的这些动作，肯定是另一回事。如果不是仅仅出于外部原因而是出于内在原因做出的动作，那么这样的动作就更加有效、更加合理，也更能打动做动作的演员。

"评估事实，与我们分析工作的另一个方面密切相关，即事实的合理化。这是分析过程的必要环节，因为没有合理根据的动作将成为空中楼阁。不包含情感体验、与剧本内在线无关的事实，是毫无意义的，甚至会妨害真正的内在线的发展。这种不合理的事实就形成了角色身上的一个空洞或裂缝。它是有机生命体身上一块坏死的肌肉、平整道路上的一个深坑，它妨碍了内在情感的自由流动和发展。你必须填充这个洞，或者搭一座桥以越过它。也就是说，我们需要对事实进行合理化。一旦事实被合理化，它就会自动进入剧本的内在线和潜台词中，它将促使角色的精神世界自由展开。合理化之后的事实也能够增强我们感受角色时的逻辑性和连续性；而你们已经知道了这两点对我们的工作多么重要……

"你们都知道第一场戏的事实，而且也或多或少地正确表现了这些事实。但你们还没有深入探究它们的真正意义，在你们利用自己设定的新情境对它们进行合理化之前，你们也不愿意去探究。这要求你们作为一个人而不仅仅是演员，作为一个发起者和创作者，而不仅仅是摘抄者，去想象剧中事件的来龙去脉。现在，开始检查这些事实、第一场戏中发生的一切事件，看看通过你自己的人性视角、站在罗德里戈和伊阿古的立场，你们对它们的评估结果如何。至于事实的外在表象，我相信你们的表演。他们来到这里，就如同你们表演的那样，上岸、系住刚朵拉。跟他们做的一样，你们把船系在

这里，不是随意为之，而是为了引发骚动。然后，你们引发了骚动，心里怀着明确的目的——追赶并逮捕摩尔人，抢回苔丝狄蒙娜。

"但是，你们不知道——我的意思是，你们没有感受到——为什么这些动作对于你们那么迫切。"

"我知道！我当然知道！"瓦尼亚几乎是在大吼。

"那告诉我为什么。"托尔佐夫说。

"因为我爱苔丝狄蒙娜。"

"那意味着你了解她。好的，告诉我们她长什么样子。"

"你是指玛丽亚吗？她在那里！"瓦尼亚想都没想就喊道。

我们可怜的"苔丝狄蒙娜"，她像蝴蝶一样挥舞双臂，吸引了大家的目光。我们其他人，包括托尔佐夫，忍不住大笑起来。

"好吧，这确实不是站在演员的视角，而是站在人性的视角评估事实！"托尔佐夫笑着说，"既然这样，那你为什么没有为了救出心爱的人而马上惊醒人们，还需要伊阿古使劲说服你？"

"罗德里戈反复无常。"瓦尼亚的回答令人迷惑。

"那必须有一个反复无常的理由，否则你或观众都不会相信。舞台上不会发生不相干的事情。"

"他和伊阿古吵架了！"瓦尼亚勉强找了个答案。

"'他'是谁？"

"罗德里戈。不，是我。"

"既然是你，那么你最清楚为什么争吵，告诉我们。"

"因为他骗了我——他说我能娶苔丝狄蒙娜，但是他食言了。"

"他是怎么骗的你？"

瓦尼亚沉默了。他再也找不出答案了。

"难道你没有意识到伊阿古欺骗你，从你那里诈取了大量钱财，同时又在帮助奥赛罗带着苔丝狄蒙娜私奔吗？"

"所以是他策划了私奔！这个猪狗不如的东西！"瓦尼亚带着真实的鄙夷喊道，"我要砸烂他的脸！为什么他，我是说，为什么我不想惊醒人们？"这时瓦尼亚举起了手，但是又沉默了，因为他想不出合理的理由。

"你瞧，这么重要的事实你根本就没有评估。那里成了一个巨大的空洞。你没法用任何老套的借口对这个事实进行合理化。在这里你需要的是非同一般的、不可思议的理由，能够真正让你变得疯狂，并且推动你做出有意义的动作。任何枯燥无聊、中规中矩的借口都会弱化你的角色。"

瓦尼亚拿不出理由。

"难道你都不记得了吗？伊阿古告诉你苔丝狄蒙娜答应了你的求婚，然后他要求你购买贵重的结婚礼物并准备新居，而你真的费了九牛二虎之力准备了一处极尽奢华的住所。你的这个朋友兼经纪人从中赚了多少钱！私奔的日子都定下来了，教堂和牧师也找好了，一场隐秘又豪华的婚礼准备就绪，所有的费用都是你出的。你满心激动、翘首企盼、迫不及待、茶饭不思，可是突然……苔丝狄蒙娜和一个黑皮肤的野蛮人私奔了。这就是伊阿古那个混蛋对你做的事。

"你认为他们就在你为自己找的教堂里结的婚，你买的结婚礼物也大部分给了奥赛罗。这是侮辱！是抢劫！现在告诉我，如果事情是这样的，你会怎么做？"

"我会揍扁这个混蛋！"瓦尼亚毫不犹豫地说，脸上因为愤恨而微微发红。

"可是如果你打不过他怎么办？你知道他是个军人，而且非常强壮。"

"那我还能拿他怎么办！这个狐朋狗友！我只能吃了哑巴亏，然后跟他绝交。"这一次瓦尼亚感到困惑。

"既然这样，那为什么你又在他的怂恿之下划着自己的刚朵拉来到了勃拉班修府邸前？评估这个事实。"托尔佐夫说道，给了瓦尼亚新的事实去评估。

但是我们这位急躁的年轻人没能解开谜团。

"这里还有一个重要事实没有评估，而如果你们想要理解剧中这两个重要角色的相互关系，就必须对其一探究竟。

"你，格里沙，对罗德里戈来到勃拉班修府前有什么看法？你，作为伊阿古，是如何说服他的？"托尔佐夫语带强调地问。

"我强行拖他来的，您看，抓着他的后颈，把他塞进了刚朵拉。"格里沙毫不犹豫地回答。

"那么你认为这种暴力方式能够帮助你激发创作兴趣吗？如果能，那很好，但我很怀疑。毕竟，想要相信这些事实，对它们产生兴趣并沉迷于其中，就必须分析、评估、合理化事实。如果我扮演你的角色，通过你建议的这种粗鲁、原始的方式，我无法实现创作任务。我会觉得无聊，事实上我反感这种有勇无谋的做法。我更愿意用符合伊阿古狡诈本性的阴险手段来实现目的。"

"您会怎么做？"学生们问托尔佐夫。

"我会立刻把自己装扮成最无辜、最谦恭的小羊羔，是最恶毒的谣言中伤了我。我会低眉顺眼地坐在那里，一直到罗德里戈，也就是你，瓦尼亚，发泄完所有的怒火、屈辱和怨恨。你说的话越激烈、越过分，就对我越有利，所以我没有必要打断你。只有当你彻底发泄完你的不满、甩掉心里的包袱、耗尽自己的能量之后，我才需要采取行动。在那之前，我的动作线是沉默。我不会争论、不会反驳，否则只会激起你新的指责和愤怒。我必须敲掉你所依据的基础，让你的话站不住脚，最后觉得自己理亏。当你失去所有支撑，你就在我的掌控之下了，我就可以任意摆布你了。所以我应该做出这样的动作：一动不动，保持沉默，造成令人疲惫、难堪的长时间的停顿；然后，我会走到窗前，背对着你，再造成令你更加难以忍受的停顿。

"这种难堪和迷惑可不是你，瓦尼亚，对他的猛烈抨击想要达到的目

的。你所期待的很可能是他为自己辩护，就像你会做的一样，拼命地捶胸顿足。然而结果却恰恰相反——他一言不发，一动不动，脸上是莫名其妙的哀伤表情，眼神里充满尴尬和迷惑。这一切让你觉得自己的怒火发泄错了，你感到挫败、不安和困惑。这让你迅速冷静下来，恢复了常态。

"然后，我，作为伊阿古，会走到桌前，靠近你的座位，把身上带的钱财拿出来。这些都是以前作为朋友的你给我的，而现在朋友做不成了，该还给你了。这是我内在状态的第一次转变。在这之后，我会站在你面前（因为我不再认为自己是你的朋友或你府上的客人），温暖、诚挚地感谢你以前对我的帮助，回顾一下以前我们作为朋友的美好日子。然后我会悲伤地离开，连你的手都没有握一下（因为我觉得自己再也不配了），走出门的同时，我会看似随意但非常清晰地说：'未来会证明我到底是怎样对你的。再见了！'

"现在告诉我，如果你是罗德里戈，你会让我走吗？你已经失去了苔丝狄蒙娜，现在又要失去你最好的朋友以及未来的所有希望。你不会觉得孤独无助，被全世界抛弃了吗？这种前景不会令你害怕吗？"

* * *

"评估事实是一项复杂艰巨的工作，要完成它，不仅仅要依靠理智，更主要的是依靠情感和创造意愿。这项工作主要是在想象的层面开展。

"在以你自己的情感、在你自己对它们的真实态度的基础上评估事实时，作为演员的你必须问自己这个问题：在我自己的内在生活中——包括我的个性、人格、品质、欲望、努力、天赋和缺点——什么样的情境会让我像角色那样看待那些人和事？

"比如，在《奥赛罗》中，莎士比亚给出了一系列的事实和事件，这些都需要评估。众所周知，威尼斯人傲慢自负、追逐权势。被威尼斯占领

的殖民地——毛里塔尼亚、塞浦路斯、干地亚——正处于被奴役的境地。殖民地的人民甚至不被威尼斯人当人看。突然，他们当中有个人竟然拐走了苔丝狄蒙娜——威尼斯最美丽的姑娘，她父亲是威尼斯最傲慢、最有权势的贵族政要之一。这起丑闻，对这个家族而言是奇耻大辱，其实对于整个统治阶级而言也是如此。

"还有另一个事实：突然，犹如晴天霹雳，土耳其的舰队向塞浦路斯进发，企图夺回曾经属于他们的这块殖民地。

"为了更加深刻地评估这个事实，我们可以做个比较。回忆那个可怕的日子，我们听说俄国舰队在日俄战争中几乎全军覆没。

"在那个决定命运的夜晚，威尼斯人心中的忧虑只会比我们当时更甚。

"战争迫在眉睫，他们当晚就冒着暴风雨出发远征。但要派谁去指挥这场远征？

"除了那位著名的不可战胜的摩尔人，还能有谁？于是他被传唤到元老院。

"想想看，思量这个事实，你会感受到元老院多么急切地等待着这位英雄、这位救世主的到来。

"与此同时，在这个关键的夜晚，一件又一件事情接连发生。

"新发生的事情令形势变得更加严重：受到伤害的勃拉班修要求元老院主持正义，捍卫和维护他的家族以及整个威尼斯权贵阶层的声誉。

"仔细思考元老院的处境，并将这些事件全都联系起来。考虑这位父亲的遭遇，他一下子同时失去了女儿和家族声望，也要考虑元老院迫于压力不得不收敛他们的傲慢，对此事做出折中处理。站在主要角色（奥赛罗、苔丝狄蒙娜、伊阿古、卡西奥）的角度来评估所有这些事实。从一件事到另一件，从一个动作到另一个，完成对全剧事实的评估，然后你才能说你了解了剧本并能够复述它。

"在我们完成了对剧本（也就是剧作家设置的）各条线的细致分析之

后，我们还要对其他与演出相关的人所设置的情境进行同样的分析，包括导演、布景设计师等。他们如何看待和理解舞台上的想象世界，对我们不可能不重要。

"然而，最重要的情境还是我们自己在舞台上为了进入创作状态而给角色设置的情境。同时，每个演员也应该考虑经常需要互相配合的对手演员所想象的情境。

"出于你们已经熟悉的原因，从外层事实开始是最容易的，因此在积累精神素材的时候我们还是要依靠它们。"

* * *

"让我们从理论转向实践。我们由最外层逐步深入，从不同层面分析剧本。我们从第一场戏开始，我们已经仔细分析了剧本的最外层——事实和情节。下一层，我们要分析威尼斯人的生活、风俗和习惯。对此你们有什么想法？"

没有学生说话，因为大家从没想过这个问题，于是托尔佐夫不得不亲自出马。他通过催促、建议和暗示，使我们说出了一点想法，当然，和往常一样，主要还是靠他。

"罗德里戈和伊阿古，他们是什么人？处于什么社会地位？"

"伊阿古是一个军官，罗德里戈是一个贵族。"我们自告奋勇地回答。

"我觉得你们抬举他们了。伊阿古太粗鄙，不像军官；罗德里戈太庸俗，不像贵族。适当降低他们的地位。伊阿古苦心钻营，刚刚从士兵升为军士长——最低级的军官；罗德里戈属于富商阶层。这样说是不是更好呢？"

格里沙，一心想要扮演贵族角色，提出了强烈的抗议。他认为自己扮演的角色"非常精明"，根本不像一个出身低微的人，拒绝接受他只是一

个士兵。我们与他争论，从现实生活和文学作品中找出了许多例子。我们列举了费加罗、莫里哀笔下的司卡班和斯加纳列尔，还有意大利喜剧中那些狡猾的仆人，他们的"精明"往往能够帮助他们进行天衣无缝的欺瞒和诡诈。至于伊阿古，他从一开始就是一个大反派，他心中的恶念极其微妙，与社会地位或专业训练无关。

我们只说服了格里沙接受伊阿古是个军官，但比较粗鄙。而我看到了格里沙心中对于所谓"高贵"的思维定式。

为了促使固执的格里沙改变对角色的定位，托尔佐夫描绘了一幅军队生活的图景：有个士兵不择手段地想要成为军官，成为军官之后再成为副将，最后直至将军之位。通过逼真的描述，托尔佐夫希望说服格里沙从高高在上的地方下来，贴近真实的生活。他说：

"伊阿古一开始只是一个士兵。他外表粗犷，显得温和、真诚、正直。他很勇敢，每一场战斗中都与奥赛罗并肩战斗，还不止一次地救过奥赛罗的命。他很精明、机智，能很好地理解奥赛罗这位军事天才的战斗策略。奥赛罗在战斗前和战斗中都会咨询他的意见，伊阿古也不止一次地提出过睿智、正确的建议。伊阿古具有双重人格，一种是表面的假象，一种是真实的内在；前者不拘小节、脾气温和、令人愉快，后者邪恶卑鄙、令人厌恶。他的表面假象误导了所有人（甚至包括他的妻子），他们相信他是最诚实、最善良的人。如果苔丝狄蒙娜生下一个黑皮肤的男孩，高大、壮实、好脾气的伊阿古是最有可能跟在孩子身后、照看他的那个人，而等孩子长大后，他会把这个貌似好脾气的恶魔当成叔叔。

"奥赛罗看到过伊阿古在战场上的勇猛与无情，但他对伊阿古的看法和大家一样。他知道战士们打仗时会变成野兽，他自己就是这样，但这并不影响他在个人生活中的性格是温柔、谦和，甚至腼腆的。另外，他对伊阿古的智慧和精明有很高的评价，因为在战争中伊阿古曾多次提出很好的建议。在战场上，伊阿古不只是他的顾问，也是他的朋友。他毫无保留地

告诉伊阿古自己所有的痛苦、疑惑和希望。伊阿古经常就睡在他的帐篷里。奥赛罗这位伟大的将军，在难以入眠的夜里就会向伊阿古袒露心扉。伊阿古是他的勤务兵、传令兵，有需要的时候甚至是他的医生。伊阿古比其他人都更会处理伤口，有需要的时候还会安慰人、分担烦恼，唱些粗俗但逗笑的歌谣，或者讲些类似的笑话。因为伊阿古喜欢说笑，所以被允许说任何话。

"伊阿古的歌谣和笑话无数次发挥了重要的作用！比如，当军队疲惫不堪，士兵们开始发牢骚的时候，伊阿古就会跑过来唱首歌，尽管歌谣粗俗，但很快就吸引了士兵们的注意力，军队士气马上就有所改观。在必须让士兵们发泄愤怒的关键时刻，伊阿古会毫不犹豫地对战俘实施血腥的刑罚或虐杀，这样能够使士兵们得到暂时的满足。当然，这些都是背着奥赛罗干的，因为高尚的奥赛罗不允许无节制的暴力，尽管在必要的时候，他会毫不留情地一刀砍掉敌人的脑袋。

"伊阿古是诚实的。他从来没有贪污公共财物。他很聪明，不会冒这样的风险。但如果他能从傻瓜（罗德里戈身边有很多傻瓜）那里骗到钱，他绝不会错失机会。就这样，他用甜言蜜语换来了钱财、礼物、宴请、女人、马匹、小狗，等等。这是他的额外收入，让他可以去纵酒狂饮、寻欢作乐。他的妻子伊米莉亚对此完全不知情，只是略有怀疑。伊阿古与奥赛罗关系密切，被提升为奥赛罗的副官，就睡在将军的帐篷里，成为他的左膀右臂。这一切自然引起了其他军官的嫉妒以及士兵们的非议，但他们都敬畏伊阿古，因为他是一个真正的军人和战士，他不止一次地在危难之中拯救了整个军队，为军队避免了灭顶之灾。他适合军旅生活。

"然而，在威尼斯，奥赛罗不得不面对的所有华而不实、刻板、虚荣的繁文缛节，以及高高在上的人，都让伊阿古很不适应。奥赛罗并不擅长这些，他受的教育不多，他需要一个副将，在同总督或元老院打交道的时候，他会毫不犹豫地派副将去。奥赛罗不得不找人帮自己写信，并跟那个

人解释一些他不熟悉的军事知识。奥赛罗能够把这样的职位交给伊阿古那样的武夫吗？当然不行，博学的卡西奥显然更加合适。卡西奥是佛罗伦萨人，当时的佛罗伦萨就好比现在的巴黎，是世界文化艺术的中心。与勃拉班修打交道，安排与苔丝狄蒙娜的秘密约会，奥赛罗能让伊阿古当中间人吗？没有比卡西奥更合适的人了。所以，奥赛罗提拔卡西奥当他的副将，有什么可奇怪的吗？而且，奥赛罗也从来没有考虑过让伊阿古来做这些事，伊阿古怎么会想要做这些事呢？即使不任副将一职，伊阿古也是他的亲密伙伴、知心朋友。就让伊阿古保持原样吧。奥赛罗怎么会让自己这位没有这方面经验、不修边幅、不拘小节的朋友陷入尴尬境地，沦为所有人的笑柄呢！这很可能就是奥赛罗的想法。

"但是伊阿古的想法不一样。他认为以他的效忠、他的勇敢，他对将军的友情和奉献，以及他几次救了将军的命，他比谁都有资格成为副将。要么选择另一个杰出的人物，一起并肩战斗的下属和战友也行，可奥赛罗偏偏选了一个从没真正上过战场、不知打仗为何物的文弱书生！让这个愚蠢的男孩成为将军的亲密助手，只是因为他识文断字，能够与年轻小姐们交谈，与权贵们打交道游刃有余——这个逻辑在伊阿古看来毫无道理。因此，奥赛罗任命卡西奥为副将，对伊阿古来说是如此严重的打击、伤害和羞辱，是不可原谅的忘恩负义。而令他尤其无法接受的是，他自始至终都没被考虑过担任副将。压垮伊阿古的最后一根稻草是奥赛罗完全对他隐瞒了自己对苔丝狄蒙娜的爱以及准备带她私奔的秘密，却将这一切告诉了卡西奥。

"所以不难理解，自从卡西奥被任命为副将之后，伊阿古时常醉酒狂欢。也许就是有一次在酒桌上，他结识了罗德里戈。两个新朋友之间倾心交谈的主要内容，一方面是罗德里戈梦想带着苔丝狄蒙娜私奔，并让伊阿古帮忙安排此事，另一方面是伊阿古抱怨将军对自己的不公正待遇。伊阿古发泄不满的同时，内心的怨恨越来越深，他回想所有往事——他自己的

奉献和奥赛罗对他的辜负。他以前没有想过这些，而现在这些却催生了他的恶念。他甚至想起了一些关于妻子伊米莉亚的流言蜚语。

"伊阿古和奥赛罗关系亲近的时候，很多人妒忌他。为了发泄他们的情绪，他们造谣说奥赛罗与伊米莉亚有染，并故意传到伊阿古的耳朵里。那个时候，伊阿古并不在意这些传言，因为他并没有那么爱伊米莉亚，他自己也对她不忠。他喜欢她的丰腴，她是个很好的家庭主妇，她会唱歌、弹鲁特琴，她很快乐，自己可能还有些积蓄；她来自一个商人家庭，在那个年代算是受过良好教育。即便她和将军之间真的有什么（当时据他了解是没有的），他也不会太在意。

"但是现在，在他觉得自己深受伤害之后，他想起了这些流言。伊米莉亚对奥赛罗很好。奥赛罗是个好人，温和又孤独，他家里没有管家和女主人，所以伊米莉亚就会帮这个单身汉将军处理家务。伊阿古对此也都知情。他经常看见自己的妻子在奥赛罗家里，以前他不会放在心上，但现在他开始诅咒奥赛罗。简而言之，伊阿古像中了邪一样相信没有发生过的事情。这使得本性邪恶的他开始前所未有地仇视、诽谤、诅咒无辜的奥赛罗，也让自己内心的愤恨和屈辱愈演愈烈。

"当伊阿古得知苔丝狄蒙娜已经跟着奥赛罗私奔的消息之后，他觉得出乎意料、难以置信、不可思议。当他在将军家里亲眼看到这位著名的美女被奥赛罗抱在怀里时，简直无法接受，因为他现在觉得这个摩尔人是个邪恶的黑色魔鬼。这对他造成了很大的打击，以至于一开始他呆住了。当他听说了这对恋人如何在卡西奥的安排之下私奔，瞒过了所有人，包括他自己、将军的亲密朋友，当他听见别人对他刺耳的嘲笑声，他默默走开，将熊熊燃烧的怒火藏在心里。

"苔丝狄蒙娜的私奔不止让伊阿古觉得受到了伤害，还使他处于尴尬的境地，因为他一直在哄骗罗德里戈，说可以帮忙把这位美女弄到手，如果勃拉班修不同意，自己就安排他们私奔。然后突然变成了这样！即便罗德里戈

头脑简单，也能意识到伊阿古骗了他。他甚至开始怀疑伊阿古是否真的与奥赛罗关系密切，并开始不再信任他们的友谊。总之，他们的关系马上就破裂了。罗德里戈怒火中烧——他盲目而固执，像个孩子，也像个傻瓜。他一时间也忘记了伊阿古曾经有一次在一群醉鬼揍他的时候救了他。

"苔丝狄蒙娜的私奔和婚礼美好且成功。一切都进行得顺利、轻松。在私奔之日很久之前，卡西奥就勾引了勃拉班修府里的一位侍女。他不止一次诱惑她出来约会，带她进入刚朵拉的后舱，然后又送她回府。为此，卡西奥花重金贿赂了勃拉班修府里的仆役。那天晚上，也是他与侍女约会的日子，但出来的人其实是苔丝狄蒙娜，然后她就永远地离开了家。这个方法以前也曾用来帮助苔丝狄蒙娜出来和奥赛罗幽会。

"不要忘了，苔丝狄蒙娜并不是舞台上通常表现的那样。女演员们大多把她塑造成害羞、怯懦的奥菲莉娅[①]。然而，苔丝狄蒙娜与奥菲莉娅截然不同。她果断、勇敢。她不想要门当户对的世俗婚姻，她渴望嫁给童话中的王子。

"我们稍后再分析苔丝狄蒙娜，现在只需要说明她是多么赞同这个勇敢而危险的私奔计划。

"伊阿古得知此事之后也并没有放弃。他相信还有转机。如果他能够引起全城骚动，人们就会反对奥赛罗，谁知道呢，也许摩尔人的婚姻会被更高层的官员宣布无效。

"伊阿古也许是对的，如果没有碰巧爆发战争的话。奥赛罗对于政府太重要了，在这个危机时刻，政要们无暇考虑奥赛罗的婚姻是否合法。伊阿古没有时间多想，在不得不马上采取行动的时候，他展现出了可怕的力量，及时做好了一切。

"冷静下来之后，他回到那对新人身边，向他们表示祝贺，与他们谈

① 莎士比亚作品《哈姆雷特》中的女主角。

笑风生，说自己是个傻瓜。他甚至让苔丝狄蒙娜相信，他一开始的呆若木鸡是因为羡慕他敬爱的将军。然后他急忙去找罗德里戈……"

瓦尼亚（作为罗德里戈）比格里沙接受得更快。他很快就不无愉快地把罗德里戈的社会地位降到了普通的商人阶层，他完全是心甘情愿的，因为他根本无法证明罗德里戈出身高贵。无论一个贵族多么愚蠢，他多多少少会流露出一些他所处的上流社会的痕迹。然而剧本中找不出一丝这样的痕迹，只是说他喝酒、争吵、街头斗殴。瓦尼亚不仅仅遵循了托尔佐夫给出的线，还增加了他自己对头脑简单之人的生活的想象。这些想象大致描绘了这样一幅社会生活图景：

罗德里戈的父母可能很有钱。他们把农产品卖到威尼斯，换回天鹅绒和其他奢侈品，然后用船运到国外去卖，甚至卖到了俄罗斯，因为价格高。

但是罗德里戈的父母去世了。他怎么懂得做这么大的生意？他只知道挥霍家产。因为他们家有钱，他父亲和他都被威尼斯贵族阶层接纳了。罗德里戈头脑简单，经常纵酒作乐，还会借钱给年轻的酒肉朋友（当然从来没人还钱）。他的钱是哪来的呢？多亏他父母在世时管理有方，还有一批忠诚的老伙计，家族生意还在凭着惯性继续经营。当然，这不可能长久。

好巧不巧，一天早上，在彻夜纵酒之后，罗德里戈坐船顺流而下，看见如梦似幻的场景——美丽的苔丝狄蒙娜在保姆的陪同下乘坐刚朵拉去教堂。她的美貌令他窒息，他停住自己的刚朵拉，呆呆地看了她好久。苔丝狄蒙娜的保姆注意到了他，赶紧为她戴上面纱。罗德里戈一路尾随她们来到了教堂。他非常兴奋，以至于酒醒了大半。罗德里戈在教堂根本无暇祈祷，只顾盯着苔丝狄蒙娜看。她的保姆总是试图不让她被人看到，但她自己似乎喜欢被人注目；倒不是因为她看罗德里戈比较顺眼，而是觉得在家里或到教堂都很无聊，她也想找点乐趣。

弥撒继续进行，勃拉班修也走进了教堂。他找到了女儿和她的保姆，坐在了她们身边。保姆向他耳语了几句，然后勃拉班修严厉地看向罗德里

戈，但这对罗德里戈这种厚脸皮之人没什么用。当苔丝狄蒙娜回到自己的刚朵拉里，她发现船底铺满了鲜花。勃拉班修命人把所有鲜花都扔进了水里，亲自把女儿搀扶上船，并送她们回家。罗德里戈一直坐着船行驶在他们前面，一路撒下鲜花。他的放肆行径让美丽的苔丝狄蒙娜觉得很开心。为什么？因为这很有趣，满足了她的虚荣心，又让她的保姆不高兴。

遇见苔丝狄蒙娜之后，罗德里戈失魂落魄。他整日整夜地坐在刚朵拉里，守在她的窗外，盼着她能看向窗外。她确实看了一两次，甚至还或顽皮或娇羞地朝他微笑。于是他简单地认为他的追求成功了。他开始写情诗，并贿赂苔丝狄蒙娜的仆人把它们交给她。最后，勃拉班修要求自己的兄弟出来警告这个纠缠不休的追求者，如果他还不收手就要收拾他。但罗德里戈并没有就此罢休。

一天夜里，罗德里戈追赶苔丝狄蒙娜的刚朵拉，追上的时候，他扔过来一大束鲜花和一首自己写的情诗。然而，可怕的是，苔丝狄蒙娜看都没有看他一眼，怒气冲冲地亲手把花和诗扔进了水里，同时戴上面纱。罗德里戈崩溃了。他不知如何是好。为了报复这个无情的美人，他能想到的唯一事情就是整整一周的酗酒狂欢……

这就是奥赛罗现身前已发生的事。苔丝狄蒙娜第一次看见奥赛罗的时候，罗德里戈也在人群里。奥赛罗得胜凯旋之后，军人成为威尼斯的宠儿，交际花们最喜欢和他们彻夜狂欢。而这些狂欢作乐的账单都是由罗德里戈支付的，这让他受到军人们的欢迎，也使他和伊阿古走到了一起。在一次酒后斗殴中，一群军人几乎快把他打死了，伊阿古很热心地过来劝架。罗德里戈对他感激涕零并想要报答，但伊阿古说自己只是因为欣赏他才出手相救。这就是他们友情的开始。

与此同时，奥赛罗与苔丝狄蒙娜之间爱意渐浓。他们的媒人卡西奥，知道罗德里戈对苔丝狄蒙娜的单相思——有一天在狂欢夜宴里他也认识了罗德里戈。他很清楚罗德里戈头脑简单。因为知道奥赛罗与苔丝狄蒙娜的

关系，所以卡西奥觉得罗德里戈的痴心妄想荒唐可笑，经常拿罗德里戈寻开心、戏耍他，搞恶作剧。卡西奥言之凿凿地向罗德里戈保证，苔丝狄蒙娜约好了在哪里同他见面，而罗德里戈为了见到心中的美人总是白白地等上好几个小时。他感觉受到了羞辱，跑去找伊阿古。伊阿古表示要保护他，发誓说会帮助他娶到苔丝狄蒙娜，因为伊阿古不相信她会爱上自己的黑人朋友。这让罗德里戈越来越依赖伊阿古，给了他一笔又一笔钱。

当罗德里戈得知苔丝狄蒙娜嫁给奥赛罗之后，这个可怜的傻瓜哭得像个孩子，然后他用他知道的所有恶毒词汇咒骂伊阿古，并扬言要与伊阿古绝交。可怜的伊阿古使尽浑身解数才说服罗德里戈和自己一起引发全城骚动，以迫使这场婚姻失败或被宣布无效。所以我们在第一场戏里看到伊阿古几乎是强行把罗德里戈塞进了刚朵拉（很豪华的刚朵拉，配有各种奢侈的装饰品，符合有钱人的身份），带着他来到了勃拉班修府邸前面……

第七章　对准备工作的检查和总结

"故事发生在什么地方？"托尔佐夫问。

"威尼斯。"

"什么时间？"

"16世纪。具体年份还不确定，我们还没有跟布景设计师商议。"一位负责此事的剧院学徒回答。

"是哪个季节？"

"深秋。"

"为什么选择这个季节？"

"这样在寒夜里起床出发就更不容易了！"

"白天还是晚上？"

"晚上。"

"几点？"

"大约12点。"

"你们这时正在做什么？"

"睡觉。"

"谁叫醒了你们？"

"彼得鲁申。"他指着另一位学徒说。

"为什么是他？"

"拉赫曼诺夫指定他演守门人。"

"你醒来的时候在想什么？"

"发生了某种麻烦事，我不得不出发赶往某个地方，因为我是刚朵拉船夫。"

"接下来发生了什么？"

"我赶快穿衣服。"

"你穿了什么衣服？"

"我穿上紧身裤、短外裤、上衣，戴上帽子，穿上厚重的靴子。我提起灯笼，披上斗篷，拿上船桨。"

"这些东西都放在哪里？"

"在门口，走廊里靠墙的架子上。"

"你睡在哪里？"

"地窖里，在水平面以下。"

"那里是不是很潮湿？"

"是的，又湿又冷。"

"显然，勃拉班修对你不太好。"

"我又能奢望什么呢？我只是个船夫。"

"你的职责是什么？"

"负责保管刚朵拉和所有配件。配件可多了：用来坐着或躺着的漂亮的垫子，有很多个——有的是特殊场合用的，有的是不太正式的场合用的，还有的是日常使用的。还有一个金线刺绣的华盖，有些带花纹和装饰的船桨和钩竿。还有很多灯笼——有平时用的那种，也有在表演'盛大的小夜曲'时用的小灯笼。"

"接下来发生了什么？"

"家里一片慌乱，让我很惊讶。有人说着火了，有人说敌人来了。在门廊里，很多人都竖起耳朵听外面的动静。有人在外面发疯似的叫喊。我

们不敢打开楼下的窗户，只好冲上楼梯，来到接待室。那里的窗户已经打开了，有人把头探了出去。那时我听说了小姐私奔的事。"

"你对此有什么感受？"

"太可恶了。我喜欢我们家小姐。我经常载她去教堂，所有人都惊叹于她的美貌，这让我很自豪。因为她，我在威尼斯也有了名气。我经常会装作不经意地掉落一朵花在船上，看到她发现并带走那朵花，我会很高兴。有时她捡起花又把它留在船上，我会亲吻那花朵，并收藏起来留作纪念。"

"你是说一个粗陋的船夫拥有如此细腻的情感？"

"只有对苔丝狄蒙娜才这样，她是我们的骄傲和快乐。这个动力对我特别重要，这样才能激起我鼓足干劲去追赶，去捍卫她的名誉。"

"然后你做了什么？"

"我冲下楼。门已经打开了，武器也已经搬出来了，在门厅和走廊里，男人们已经全副武装。我也穿上了铠甲，为可能发生的战斗做准备。我们全体集合完毕之后，我站在刚朵拉旁，等待下一步的命令。"

"你和谁一起做的角色准备工作？"

"普罗斯克罗夫，拉赫曼诺夫检查过了。"

"做得非常好。我没有任何改进建议。"

他只是从剧院学徒里找来的临时演员，我在心里对自己说，看看我们自己，还有多少工作要做！

听学徒们汇报完全部准备工作之后，托尔佐夫说：

"一切都具备逻辑性和连续性。我同意你们的准备工作，并考虑你们后面的计划。"然后他让我们其他人都和学徒们一起到舞台上，告诉我们第一场戏完整的场面调度计划。

看来，在我们对这场戏进行初步练习的时候，托尔佐夫就做了记录，记下了最成功地表现慌乱和追赶的紧张时刻、这场戏必需的氛围，以及自然而然塑造起来的角色形象。现在他根据剧本和他的笔记，为我们展示他

的场面调度计划。他指出，所有这些场景、走位和动作的调度，都是我们在排演中呈现过的，所以是我们自发创造的。

我记下了他的计划。

"伊阿古和罗德里戈坐着刚朵拉过来。船尾有一名船夫。这场戏开始时，从观众席的左边发出两声沉闷的划桨声。刚朵拉在左侧出现。

"在刚朵拉出现并在勃拉班修府前靠岸的时候，前六行台词要非常激烈地说出来。

"罗德里戈说完'我像是在做梦'之后，伊阿古打断了他，让他别出声了。停顿。他们上岸了。船夫上岸整理缆绳，发出窸窸窣窣的声音。伊阿古制止了他。再次停顿。他们四处张望。没有人在窗前。两人又开始激烈争论，但是压低了嗓音。然后又是停顿。伊阿古确认了一下，他们的声音不算大。伊阿古尽量找东西挡住自己，以免被窗户里面的人看见。

"伊阿古说台词'如果那样你就鄙视我吧……'，但不要像平时那样突出他的恶念和性格；他现在怒火中烧，此时他描述对奥赛罗的怨恨是为了达到眼前的目的——迫使罗德里戈大喊大叫，引发骚动。

"罗德里戈冷静了一点。他甚至侧脸看着伊阿古。伊阿古果断地站起来，伸出手扶罗德里戈站起来，然后把船桨递给他，让他敲打船舷。伊阿古自己迅速躲到府邸前面的拱门下。

"罗德里戈喊道：'嘿，勃拉班修，勃拉班修先生，嘿！'引发骚动的场景开始了。必须最大限度地展现这个场景，不能匆匆忙忙。这样才能让一切都合理化，才能让人相信他们俩真的把府里的所有人都吵醒了。也不能显得太过轻松。不要害怕重复台词。说台词时注意间歇地停顿（为了延伸场景），给其他声响留点时间；例如，罗德里戈敲打船舷的时候，系在柱子上的缆绳也会发出响声。船夫也可以在罗德里戈的吩咐下晃动缆绳。躲在拱门下的伊阿古用门环敲门，那时还没有门铃。

"勃拉班修一家被吵醒的场景：（a）声音从后台传来，二楼的一扇窗

户打开了；（b）一个仆人的脸靠着窗框，他使劲向外看，想要看看发生了什么；（c）一位妇女（苔丝狄蒙娜的保姆）的脸出现在另一扇窗户上，她看上去睡眼惺忪，身穿睡袍；（d）勃拉班修打开了第三扇窗户。在他们出场的间隙，府里不停传出人们被吵醒的声音。

"随着剧情的推进，每扇窗户后面都有人陆续出现。他们看上去都睡眼蒙眬、衣冠不整。这是夜晚骚动的场景。

"群众演员的形体任务是尽力四处张望，试图弄清楚噪声的来源。

"罗德里戈、伊阿古、他们的船夫的形体任务是尽可能发出噪声，惊醒所有人，吸引人们的注意力。

"所以，第一个人群聚集的场景出现在勃拉班修上场之前，第二个在以下台词之后：

勃拉班修：认不出。你是谁？

罗德里戈：我的名字是罗德里戈。

停顿。人群聚集，群情激愤。之前说过罗德里戈对苔丝狄蒙娜纠缠不休，府里的仆人们曾经扔橘子皮和其他垃圾赶他，因此这种群情激愤可以理解。确实，一个一无是处的醉鬼深更半夜吵醒全府的人，是多么恣意妄为！仿佛大家在交头接耳：真是个厚颜无耻的家伙！我们该怎么收拾他？

"勃拉班修斥责了罗德里戈，其他人都以为不是什么大事，很多人从窗边离开。人群散开了，有些窗户关上了。这促使罗德里戈和伊阿古加大了噪声。

"还在窗边的仆人开始七嘴八舌地咒骂罗德里戈。随后窗户全都关上了。

"罗德里戈快要急疯了，因为勃拉班修已经把窗户关上了一半，准备转身离开。在完全关上窗户之前，勃拉班修说出以下台词：

> 你们可要明白,
>
> 我的脾气和地位有多大的力量……

我们可以想见罗德里戈和伊阿古的紧张和做动作的节奏,因为他们竭尽全力想要留住勃拉班修。

"伊阿古开始说台词:'喂,先生……'他必须用不寻常的方法解除误会。他小心地把帽子拉低,以防被认出。所有还留在窗边的人,以及转身又回到窗边的几个人,都伸长了脖子想要看看这个躲在拱门下的家伙是谁……

"在台词'您可是——一位元老!'之后,有一个短暂的停顿,然后人群聚集。府里的人被伊阿古愚蠢的话激怒了,想要冲过去替勃拉班修出气,但是勃拉班修阻止了他们。

"罗德里戈说:'先生,我可以回答一切问题……'接着就极度紧张但精准地叙述当晚发生的事情。他不是为了向观众揭秘而说这些,他要尽可能把私奔事件描述得可怕又可耻,推动勃拉班修采取强力措施。他试图将这场婚姻描述为绑架,使劲添油加醋;或者语带讽刺,快速地做出他能想到的一切动作,以实现其任务——在还来得及的时候惊动全城,拆散苔丝狄蒙娜和那个摩尔人。

"在台词'尽管用国法来惩罚我'之后,有一阵因为惊恐而产生的停顿。这是必要的'心理停顿'。这些人的内心发生了巨大的崩塌。在勃拉班修、保姆,以及府里的其他人看来,苔丝狄蒙娜只不过是个孩子。这是常见的情况,家长通常意识不到自己的小女孩已经长成大姑娘了。你们要感受这些事实,想到苔丝狄蒙娜嫁为人妇,新郎不是威尼斯的贵族,却是可恨的黑皮肤摩尔人;理解这给家族带来的耻辱和可怕的失落感;认同父亲和保姆觉得自己的宝贝被抢走的那种感受;平复这些突如其来的伤害给内心造成的困扰,并找到应对之策——这些都需要时间。如果扮演勃拉班

修、保姆和家仆们的演员迅速略过这个时刻，匆忙进入戏剧冲突，那将是灾难性的表演。

"这个停顿将起到承上启下的作用，将引导演员进入戏剧冲突的状态，只要他们感受到了其中的逻辑性和连续性。也就是说，他们想象苔丝狄蒙娜被黑皮肤的恶魔拥入怀中，她从小长大的房间已经人去楼空，这起丑闻使家族蒙羞以及给整个城邦带来的影响。只要勃拉班修想到在总督和元老院面前自己将名誉扫地，还有所有那些会让一个男人和父亲不安的事情……至于保姆，她可能会被赶出家门，甚至被告上法庭。

"演员的目标是记住、理解、确定当剧中所描述的这种事件发生在他们自己（是作为真实人类的他们自己，而非剧中角色）身上的时候，他们会做什么。换而言之，演员绝不能忘记，应该站在自己而不仅是角色的立场，站在角色的立场只是为了寻找剧中的规定情境，尤其是在戏剧冲突的场景中。因此，要达成的目标是：在剧作家、导演、布景设计师、演员想象世界中的自己、灯光师等人共同设置的规定情境中，每一个演员都必须如实回答'自己应该做出哪些形体动作以及如何做（不是感受，这时候的关键不在于感受）'的问题。一旦这些形体动作被明确下来，剩下的就是由演员来实际完成这些动作。（注意，我说的是完成形体动作，而不是感受它们；只要正确地完成了这些动作，情感也就同时被唤醒了。如果你不这么做，而是先考虑情感，强行挤出情感，那么结果将是扭曲和生硬；你对角色的展现将变成戏剧化、机械化的表演，你的动作将扭曲变形。）

"现在再谈谈'尽管用国法来惩罚我'这句台词之后那个重要的停顿，接下来，就勃拉班修这样的人在这种时候会怎么做，我给你们一个小小的刺激、一点点暗示：（1）他尝试去理解罗德里戈带来的这个可怕消息里所有他能够接受的东西；（2）接着，就在对方要说出最糟糕的一点时，他急忙打断了对方，因为他已经建立起心理防御，试图阻止即将到来的打击；（3）他环视四周以寻求帮助，他试图看出其他人内心对这个消息的看

法——他们是否接受或相信？或者他求助的目光仿佛是希望他们能说这是荒谬的、不可能的；（4）然后他望向苔丝狄蒙娜的房间，想象里面空荡荡的样子，接着他的思绪如同闪电一般穿过整座府邸，尝试想象它将来的样子，尝试寻找生活的目标，然后他又想到了一个脏乱的房间和一个粗俗的恶魔，他的想象力无法再把那个摩尔人想成人类，而是野兽或猩猩。这一切让他无法忍受，只有一个办法——不惜一切代价尽快去救她！在这一切符合逻辑顺序的情感冲击之下，勃拉班修的台词自然而然地脱口而出：

去点火，快！
给我一支火把！集合所有人！……

"'拿火来，拿火来！'这句台词之后有一个停顿来表现慌乱的场景。不要忘了这些慌乱发生在府里，声音比较微弱，所以我们才能听清伊阿古说话。

"伊阿古非常匆忙地说：'再会，我要走了。'如果此刻他被认出，那就麻烦了，他的阴谋就将败露。

"一个人如此匆忙地说出最后一句话会是什么样的状态？他必须说得格外谨慎、吐字清晰、字正腔圆、感情饱满。他不能嘟嘟哝哝，也不能说得太快，尽管他心里非常紧张，想尽快溜走。但他克制了自己的紧张，尽量显得合乎情理。为什么？因为他知道没有时间重复任何一个字了。

"在这里我要提醒扮演伊阿古的演员，他应该以自己为出发点做动作，实现最简单的人性目标——把每个字都说清楚并使对方认同自己的后续行动。

"这时有一个人群聚集的场景，用来集合人手。就在伊阿古说最后一句话的时候，观众们已经知道，府里的人在紧张地四处走动。窗户后面闪现着烛火和灯笼。这个灯火在窗后闪现的紧张时刻，如果排练得足够好，

能够营造出一种十分忙乱的氛围。与此同时，巨大的铁门闩被拔下来，门锁和金属铰链嘎吱作响，大门被打开了。守门人提着灯笼出来了，其他仆人也倾巢而出。他们冲进柱廊的同时正往身上穿着各式各样的衣服，飞快地扣着扣子；有的跑向左边，有的跑向右边；然后他们又跑回来，互相询问怎么回事，然后又各自跑开。（事实上，这些临时演员回到后台穿上铠甲、戴上头盔，然后再从同一个门上场的时候就变了样子，观众认不出了。这样能减少临时演员的人数。）

"同时，全副武装的人们不断走出府邸。他们拿着戟、剑和其他武器，聚集到刚朵拉（不是罗德里戈的）的停泊处。放下手中的武器之后，他们又回去，然后搬来更多的东西，一边跑一边尽可能地整理好衣服。

"第三批人在楼上。他们打开了所有的窗户，显然正在穿衣服——对襟上衣和紧身裤。同时，他们朝楼下的人喊话、询问，但是因为嘈杂，楼下没人听见。他们再次询问，大声叫喊，他们很生气，互相争吵起来。年老的保姆非常惊慌，歇斯底里地冲进柱廊，还有一个女人，很可能是女仆，和她在一起。楼上的一扇窗户里面，一个女人喃喃低语，望着楼下发生的一切。她可能是正在下楼的某个男人的妻子——谁知道他还能不能回来？——毕竟会发生冲突……

"在台词'可怜的女儿！——你说她与那个摩尔人在一起吗？'之后，勃拉班修佩着剑走上前。他仔细盘问了罗德里戈（坐在自己的刚朵拉里，面朝勃拉班修）之后，就发出命令……

"在台词'一些人去这边找，一些人去那边找'之后，有一个停顿。勃拉班修正在下达命令。他说'去这边找'的时候指着运河，刚朵拉将从观众席左侧退场；说'去那边找'的时候，他指着向府邸的左后方延伸的街道。

"刚朵拉出发了，缆绳哗啦哗啦地响。

"在罗德里戈说完台词'……派几个好守卫同我一起去'之后，勃拉

班修快步走到刚朵拉里的一个仆人面前,跟他耳语了一番。这个仆人跳出船,跑向府邸右边的街道。

"在说完台词'请你带路'之后,勃拉班修上了罗德里戈的刚朵拉。

"在勃拉班修说台词'……拿起武器,快!'的同时,刚朵拉里的士兵拿起矛和戟,并展示出来。

"在勃拉班修说台词'去找几个夜间巡逻的军官'的同时,和保姆在一起的女仆跑向府邸右边的街道。

"这场戏最后一句台词是'我不会让你白辛苦的',勃拉班修说出的同时,罗德里戈的刚朵拉载着勃拉班修,和另一艘满载士兵的刚朵拉,出发了。"

*　　　　　*　　　　　*

"《奥赛罗》第一场戏的表演,"托尔佐夫对我们说,"这样准备已经绰绰有余了,你们可以根据我们尝试过的线去感受角色的内外生命,在重复排演的时候,你们要尝试更多地结合自己的生活、更多地贴近自己的本性。"

"但我们最关注的不是这场表演本身,而是研究适用于所有角色的方法和技巧。所以,既然我们已经完成了第一场戏的试验,让我们来理解这场骚动与追赶的戏是基于什么方法和原则。也就是说,让我们归纳理论,以了解我们的实践基础。

"你们记得吧,刚开始我收走了你们的剧本,并要求你们承诺暂时不去看。

"可是,令我吃惊的是,不看剧本你们竟然无法复述《奥赛罗》的内容。不过,尽管你们初读剧本的状态令人遗憾,但你们还是留下了一些关于《奥赛罗》的印象。确实,你们回忆起的内容,就像沙漠中的绿洲、黑

暗中的光斑。我想要强化这些光斑，让它们变得更加明亮。

"于是我给你们朗读了完整的剧本，以期更新你们的记忆。这次朗读没有产生新的光斑，但是理清了这部悲剧的整体线。你们都回想起了某些事实和动作，以及它们之间的逻辑顺序。在基本叙述了剧本内容之后，你们做了笔记。然后根据给出的这些事实和形体动作，你们排演了第一场戏。但是你们的表演缺乏真实性，创造真实性是我们的工作中最难的一点。

"最需要注意和钻研的，就是我们现实生活中最简单、最熟悉的事情：走、看、听，等等。你们在舞台上做这些动作的时候，比很多专业演员都做得更专业，但是，你们却做得不自然。你们有必要在舞台下分析这些你们最为熟悉的动作。这确实是很艰难的工作！不过你们最终做到了，把这场戏演得十分真实——最初只是在某些时刻，最后是整场戏。在你们还无法实现整体真实的时候，少数局部真实突然出现，然后它们相互连接，形成整体。与这种真实性相依相伴的是信任——信任形体动作及角色存在的真实性。这样我们就创造出了角色内外两种属性中的一种。由于经常重复，这种存在感得以加强，于是，'困难之事成为习惯，习惯之事变得容易'。最后，你们掌握了角色的形体部分。剧作家和导演规定的形体动作变成了你们自己的动作。因此，你们愉快地重复着这些动作……

"不难理解，你们很快就觉得需要说点什么了，因为你们手里没有剧本，所以你们运用自己的言语。你们不仅需要用言语帮助实现外在任务，也需要用它们来表达心中萌发的想法和体验。这时你们又不得不求助于剧本，去摘抄其中的想法，也在不知不觉中体验其中的情感。而我已经通过暗示、不断重复、固定场景线等方法，潜移默化地把它们按照逻辑顺序灌输给你们了。最终，正如排演的情况一样，你们完全掌握了第一场戏。现在剧作家写下的那些奇怪的动作，以及角色的精神生命，已经进入你们自己的内在世界了，你们愉快地接受了它们。

"那么，假如角色的精神存在没能与形体存在同时建立起来，我们还

能达到这样的效果吗?

"难道前者可以不依赖于后者而存在,抑或后者可以不依赖于前者而存在吗?

"不仅不可以,而且,角色的内在和外在同样源于剧本,因此本质上它们就无法割裂,它们之间也必然相辅相成。我特别强调这一点,因为这是我们的心理技巧的基础。

"这一点对我们具有非常重要的实践意义,因为有时候角色无法自发地、本能地鲜活起来,我们就只能采取一些心理技巧。幸运的是,这种心理技巧切实可行。在有需要的时候,我们甚至可以从角色的外在生命开始,反向触及其内在生命。这也是创造性表演的一种宝贵源泉。

"这个方法的最大优势在于角色的想法、语言和措辞。

"你们回忆一下,我要求你们用自己的言语表达角色的想法,我经常提醒或建议你们接下来想什么。你们越来越渴望利用我的建议,因为你们越来越习惯莎士比亚在剧中设定的思维逻辑。

"角色的台词方面也发生了同样的情况。起初你们选择现实生活中会想到和说出的词汇,以帮助你们实现既定的任务。就这样,你们的言语和角色在正常状态下逐渐成熟,变得积极有效。我让你们长时间保持这种状态,直到角色的完整总谱建立起来,正确的任务线、动作线和思路得到固化。

"只有完成这些准备工作,才能把剧本还给你们。这时你们已经几乎不用背台词了,因为之前在你们不得不说些什么去实现任务的时候,我已经把莎士比亚笔下的台词暗示给你们了。你们如饥似渴地掌握了它们,因为比起你们自己的言语,莎士比亚的台词能够使你们更好地表达思想或展现动作。你们记住了莎士比亚笔下的台词,是因为你们爱上了它们,它们对你们不可或缺。

"结果是什么?别人的言语变成了你自己的。它们通过自然的方法,毫无强制地被移植到你心里,也正因如此,它们保留了最重要的特质——

生动。现在你们不会只是为了说台词而飞快地说完，你们说出它们是为了实现剧本的基本任务。这也正是剧本想让我们做的。

"请认真思考，然后回答这个问题：假如你们从一开始就埋头背台词，就像世界上绝大多数剧团做的那样，你们觉得你们还能取得现在这样的成果吗？

"我可以提前告诉你们答案——不能。那样的话，你们不得不强迫自己机械地背诵台词，训练你们的发声器官发出这些声音、词汇和短语。在这个过程中，角色的想法就被消磨掉了，台词就会脱离任务和动作。

"现在把我们的方法和普通剧团的做法进行比较。他们阅读剧本、分配角色，要求在第三次或第十次排演的时候，每个演员都必须十分熟悉他的角色。他们开始读剧本，然后全都拿着剧本上台排演。导演指示演员该怎么做，演员则记住它们。在预演的时候，剧本被收走，演员在提词员的帮助下说台词，直到他们记得滚瓜烂熟。一切就绪之后，他们急匆匆地开始第一次带妆预演并贴出公告，因为他们担心'演腻'角色或'说腻'台词。然后就是正式演出——在评论者口中'大获成功'。在他们对剧本的兴趣消耗殆尽之后，他们例行公事地重复他们的演出。"

*　　　　　　*　　　　　　*

"总结一下：形体动作的关键不在于自身，而在于引发动作的条件、情境和情感。剧中男主角自杀这一事实本身不如他自杀的原因那般重要。如果原因没有表现出来或者并不耐人寻味，那么他的死就不会给人们留下印象。舞台动作与引发动作的事件之间的联系不可割裂。换言之，角色的形体存在与精神存在是完全统一的。我们的心理技巧一直在运用这一点，现在也在用。

"在天性（我们的潜意识、本能、直觉、习惯等）的帮助下，我们做

出了各种互相影响的形体动作。通过这些动作，我们尝试理解剧中规定情境下引发动作的内在原因、个人的情感体验及情感的逻辑顺序。等我们找到'线'，就能明白形体动作的内在涵义——但正是情感而非理智使我们明白了这些涵义，因为我们的情感进入了角色内心世界的某个角落。但我们还无法展现角色的心理变化和它的逻辑顺序。于是我们继续强化动作，为它们寻找更加合理的依据，严格遵循它们的逻辑性和连续性。因为外在的动作模式与内在的情感模式是密切联系的，我们可以通过动作触及情感。这种模式成为角色总谱的重要组成部分。

"现在你们已经体验了这种过程。这是由外而内的方法。多次重复角色形体的存在模式，固化其与角色内在状态的联系，这样可以在确认形体动作的同时强化它们所激发的情感反应。其中有些情感反应甚至会及时进入意识层面，然后你们就可以回忆与形体动作自然联系的情感并运用它们。但是，对于很多内在刺激，你永远也无法完全掌控。不要觉得遗憾，因为有意识地控制它们，可能会破坏它们的效果。

"那么有一个问题：哪些内在刺激我们可以掌控，哪些我们不需要考虑？

"这不是一个你们需要回答的问题——交给天性吧。在意识触及不到的领域，只有天性才能找到方向。

"你们要做的是利用我告诉你们的方法帮助自己。当你们准备创作的时候，如果没能找到内在刺激，那么就转而求助于外在的形体动作；情感不需要你教它做什么，它自己最清楚该怎么做。"

第三部分

果戈理的
《钦差大臣》

第八章　从形体动作到鲜活的形象

"这是我融入新角色的方法，"托尔佐夫说，"不朗读剧本，也不讨论，演员被要求直接排演。"

"这怎么可能？"学生们表示疑惑。

"不止如此，没有剧本都可以演。"

我们惊愕得目瞪口呆。

"你们不相信？那让我们来试验。我在心里构思了一个剧本；我一节一节地告诉你们剧情，让你们来演。我会观察你们即兴表演的时候说了什么、做了什么，我会把效果最好的记下来。这样，在我们的共同努力下，我们写出了剧本，而且在写出来之前就已经演出来了。我们可以平分利润。"

学生们觉得更加奇怪了，完全不明就里。

"你们通过自己的经验，已经完全熟悉了演员在舞台上如何感受我们所说的'内在创作状态'。演员能够把他感受到的所有元素全部集合起来，引导自己进行创作。

"那种状态似乎就足以使演员接近新的剧本和角色，并进行仔细分析。但这还不够，分析和了解了剧本的实质，形成了自己的想法之后，还缺少某种东西——那就是演员需要刺激和推动自己的内在力量发挥作用。缺少了这个，对剧本和角色的分析就只是单纯的理性分析。

"我们的理智随时可以投入工作。但是光靠理智不够,我们必须和我们的情感、欲望以及内在创作状态的所有组成元素进行热情、直接的合作。在它们的帮助下,我们必须在内心世界创造出角色的真实生活。此后,演员不仅要依靠理智继续分析剧本和角色,还要全身心地投入其中。"

"请原谅,"我们喜欢争论的格里沙说,"但那怎么可能呢?为了感受角色,演员不得不了解剧本内容,难道您不知道吗?不得不去了解和分析剧本。而您却断言在第一次感受角色之前无需了解剧本。"

"是的,"托尔佐夫肯定地说,"你不得不去了解剧本的内容,但在任何情况下都不应该以冷漠的态度去了解。你必须提前将角色的真实生活注入内在创作状态,不仅仅从精神上,也包括从形体上。"

"就好比酵母导致发酵一样,对角色生活的感受导致内在热量积聚直至沸腾,这对于演员的创作体验是必不可少的。演员只有进入创作状态之后,才会想到去分析剧本和角色。"

"如何从精神上和形体上去感受角色的生活呢?"几个学生对托尔佐夫的这番话感到不解。

"今天的课就是要来回答这个问题。科斯佳,你还记得果戈理的《钦差大臣》吗?"托尔佐夫突然转向我发问。

"我只记得大概。"

"这样更好。上台为我们表演第二幕里赫列斯塔科夫的上场。"

"可我怎么演呢?我根本不知道该做什么。"我的语气里满是惊讶和拒绝。

"你不知道全部,但一定知道一些。就把你知道的演出来。换句话说,以你自己的方式,真诚、真实地实现角色生活中的某些微小的形体任务。"

"我什么也演不了,因为我什么也不知道。"

"你这是什么意思?"托尔佐夫反驳道,"剧本上说:赫列斯塔科夫

上场。难道你不知道该如何走进旅店的一个房间吗？"

"我知道。"

"那就走进去。然后他责骂奥西普，因为奥西普懒洋洋地躺在床上。你知道怎么责骂吗？"

"我知道。"

"然后他想让奥西普出去弄点吃的。你知道如何与其他人谈论艰难的话题吗？"

"我也知道。"

"那就把你能做的动作做出来，你自己所感受的、所相信的那些真实的动作。"

"对于一个新角色，我一开始能做什么？"我问道，努力弄清他的要求。

"很少。你只需要表现这一段的外部情节，实现最简单的形体任务。一开始你能做的就是真实地表现。如果你想尝试更多，你的任务就会超出你的能力范围，你就面临误入歧途的风险，可能会过度表演，或者扭曲本性。不要一开始就设立太困难的任务——你还没有准备好深入角色的灵魂。严格遵守形体动作的限制范围，探究它们的逻辑顺序，寻找'我就是'的状态。"

"您刚才说只需要表现这一段的外部情节，实现最简单的形体任务。"我争辩道，"可是情节就在剧本里写着呢，是由作者决定的。"

"没错，是由他而不是你决定的。忠实于他的情节。需要的只是你对情节的态度。上台去，开始表演赫列斯塔科夫上场。利奥为我们扮演奥西普，瓦尼亚演旅店侍者。"

"很荣幸！"利奥和瓦尼亚异口同声地回应。

"但是我不知道任何台词，没有什么可说的。"我依然固执己见。

"你不知道台词，但你知道谈话的大意吧？"

"是的，多少知道一点。"

"那就用你自己的话说出来。我会提示你谈话的思路。你很快就能掌握它们的逻辑顺序。"

"可是我不知道该展示什么样的形象啊！"

"但是你知道这个原则：无论扮演什么角色，演员都应该从自我出发，从自己的角度去表演。如果演员没能在角色中找到自我，就将扼杀这个想象中的角色，因为这剥夺了角色的真情实感。只有演员自己才能为他所创造的角色赋予真情实感。因此，你首先要在角色中感受自我。先做到这一点，然后让角色在你内心变得丰满就不难了。生动、真实的人类情感是角色成长的肥沃土壤。"

托尔佐夫教我们如何标记出旅馆房间。利奥躺在长沙发上，我走进舞台侧翼准备上场，按照惯例，让自己显得像个饥肠辘辘的年轻贵族。我慢慢地走进去，把虚构的手杖和礼帽递给利奥——也就是说，我重复了这个角色的所有俗套的表演。

"我不明白，你是谁？"等我们演完后，托尔佐夫问。

"我——是我，我自己。"

"那看上去可不像你，你现实生活中的样子和刚才舞台上的样子大不相同。你自己不会那样走进房间。"

"那我会怎么走进去？"

"你会若有所思，怀着任务，心存好奇，而不是像刚才那样内心空虚。在舞台下，你对自然交谈的所有环节和过程一清二楚。你给我展示的是一个演员上场，而不是我要求的一个人走进房间。在舞台下是其他刺激物诱使你走进房间，在舞台上你要把它们找出来。如果你有目的地进入一个房间，或者像剧里的赫列斯塔科夫那样漫无目的地进入房间，只是因为他无事可做，那么什么样的动作最易于激发与之相应的内在状态？

"你刚才的上场是戏剧化的、模式化的；你的动作既没有逻辑性，也缺乏连续性。你漏掉了很多关键点。比如，在现实生活中，不管你去哪

里，你都要先确定方向，然后看看那里发生了什么，然后再决定自己怎么做。可是你看都没看奥西普或床一眼，就脱口而出：'你又躺在我床上了！'还有，你猛地关上门，就像关上剧院里的帆布门一样，你忘记了房间门是有重量的，你的动作也没有传递出它的重量。你拧开门锁的动作就像是在摆弄玩具。所有这些细微的形体动作，都需要投入一定的精力和时间。你们练习无实物表演已经这么久了，你真应该为犯了这么多错误而感到羞愧。"

"这是因为我不知道我是从哪里回来。"我试图为自己的难堪找到借口。

"怎么能这么说！在舞台上怎么能不知道自己从哪里来，要到哪里去？你必须对此一清二楚。从'外太空'上场，在剧院是不可行的。"

"那我到底从哪里回来？"

"好家伙！我怎么知道？这是你的事！只有赫列斯塔科夫知道他自己从哪里来。不过你忘记了，那更好。"

"为什么更好？"

"因为这样可以让你从自己的角度接近角色，以生活而非作者的指导或刻板的惯例为出发点。这使你得以独立思考想要表现的形象。如果只是依照剧本上的文字，你就无法实现我为你设定的任务，而只是盲目地跟随作者，按照剧本设定的所有任务，生硬地照搬剧本里的台词，机械地模仿剧本里的动作，但你自己对这些其实还很陌生——这一切只是把你自己的形象变得类似于作者所创造的角色形象。

"让自己融入剧本的规定情境，然后诚实地回答这个问题：为了摆脱绝望的境地，你自己（不是你所知道的赫列斯塔科夫）会怎么做？"

"哦，是的，"我叹了一口气，"如果想要摆脱困难，不盲目地跟随作者，演员就需要冥思苦想。"

"说得好。"托尔佐夫评论道。

"这是我第一次让自己进入果戈理设置的这个情境。对于观众来说，

这是喜剧,但是对于赫列斯塔科夫和奥西普来说,却是绝望。但我今天第一次感受到这一点,尽管我之前看过很多次剧本和演出!"

"这是因为你采用了正确的方法。你把果戈理为剧中角色设置的情境转化为了你自己所处的情境。这很重要。这很奇妙!绝不要强迫自己进入角色,不要带着强制的感觉分析角色。你一开始可以选择去接近并表现角色最细微的部分。现在这么做,然后你会在某种微妙的程度上从角色中感受自我。

"告诉我,在现实生活中的现在、今天、此刻,你如何摆脱果戈理给你设定的情境?"

我没有回答,因为我有点迷惑。

"试着想想,你这一天是怎么度过的?"托尔佐夫提醒。

"我起得很晚。第一件事就是说服奥西普去找旅店老板想办法要些茶点。然后我会花很长的时间梳洗、整理衣服,穿戴整齐,然后喝茶。然后……就去街上散步。我可不想待在不透气的房间里。我觉得我散步的时候,我的都市气派能够吸引本地人的注意。"

"尤其是本地的女士们。"托尔佐夫调侃道。

"那就更好了。我要想办法结识什么人,诱使他请我吃晚餐。然后我在商店和市场上寻找目标。"

我说着说着,突然觉得自己有一点像赫列斯塔科夫了。

"只要有可能,我就无法抗拒地在商店或市场的食品摊旁流连。当然这不可能让我享受美食,只会让我更加饥饿。接着我走进邮局,询问有没有给我的汇款。"

"没有。"托尔佐夫用嘶哑的嗓音回答,怂恿我继续说下去。

"但此时我筋疲力尽、饥肠辘辘。我不得不回旅店,再次尝试让奥西普去为我弄点吃的。"

"这就是你在第二幕上场时的状态了,"托尔佐夫打断我,"为了在

舞台上表现得像一个人类而非一个演员，你必须发现你是谁，你经历了什么，你正处于何种境地，你如何度过了这一天，你从哪里回来，以及其他许多你还没有创造出来的规定情境，这一切都会影响你的动作。换句话说，即便只是做上场这一个动作，也需要去感受剧中的生活和你对它的态度。"

<center>*　　　*　　　*</center>

托尔佐夫继续跟我分析赫列斯塔科夫这个角色。

"现在你知道上场之前应该准备什么了，"他说，"正确地建立起自然的沟通过程，这样你做动作就不是为了娱乐观众，而是为了自己关注的事情，然后再继续实现形体任务。"

"问问你自己，全城游荡之后一无所获地回到旅店意味着什么。然后再问自己其他问题：处在赫列斯塔科夫的境地，你回到旅馆后会做什么？你会怎么对待奥西普，当你发现他又躺在床上了？你会如何说服奥西普，让他找店主说好话讨点食物？你等待他回来的时候是什么状态，会做些什么？食物拿来的时候，你又会是什么状态？诸如此类的问题。

"简而言之，要思考这一幕的每一个场景，理清每一个场景由哪些动作组成以及它们的逻辑顺序。"

我再次演了这场戏，连一个细微的次要细节都没有漏掉。这说明我理解了我所计划的每一个形体动作的本质。这样我就为自己洗刷了昨天失败的耻辱。

托尔佐夫提起之前我们第一次练习无实物表演。那堂课令我难忘，因为他一开始就让我表演数钱。

"当时为了完成那项工作，我们花费了多少时间，"托尔佐夫说，"而你今天完成类似的工作已经这么快了。"

稍作停顿之后，他继续说：

"现在你已经掌握了这些形体动作的逻辑顺序，也感受到了它们的真实性并相信自己在舞台上所做的动作。在不同剧本设定的不同情境中，依循同样的逻辑顺序重复这些动作，对你来说并不困难，而你还能通过自己的想象去充实、强化它们。

"所以，现在你会做什么？今天回到这个假想的旅店房间里，你在镇上游荡了一天却一无所获，你会做什么？开始吧，做，而不是演；简单而诚实地表现你会做什么。"

"为什么不能演呢？这样对我更容易。"

"当然，陈旧、俗套地表演，总是比真实地做动作更容易。"

"但是我所指的并不是俗套。"

"目前，你所指的只能是俗套，它们是现成的；而真实的动作、有意义的动作，需要靠内在冲动激发，必须先赋予这些动作生命力，这就是你要努力实现的任务。"

利奥躺到床上，瓦尼亚正在准备以旅店侍者的身份上场。

然后托尔佐夫让我上台，要求我大声地跟自己说下面这些话。

"我记得角色所处的规定情境、过去和现在，"我跟自己说，"至于未来，与我相关，但与角色无关。赫列斯塔科夫不知道未来，但我必须知道。作为演员，我的工作就是从第一场戏开始就为未来做准备。我在这间旅店房间里的处境越绝望，我后来住进市长家、发生纠葛、结亲等未来事件，就会越出人意料、不可思议。"

"我要回忆这一幕的每一个场景。"

然后我列出了所有场景，迅速将它们置于我想象的情境中。完成这项工作后，我集中注意力，走向舞台侧翼。边走我边对自己说：

"如果我刚回到旅店，就听见店主的声音在背后响起，我该怎么办？"

我还没来得及考虑这个"神奇的假设",就觉得有人在背后推了我一把。我开始跑动,几乎不知道自己怎么跑的,就突然发现自己已经进入虚构的旅店房间。

"很有创意!"托尔佐夫哈哈大笑,"现在换一些新的情境,重复上场这个动作。"他发出指令。

我缓慢地走上舞台侧翼,略作停顿,准备了一下,然后我打开门,站在那里纠结:是进房间还是下楼去餐厅。我还是进房间了,眼光在屋里搜寻,或者透过门缝看外面。等我意识到我在找什么的时候,我调整自己的状态以适应情境,然后走下舞台。

过了一会儿,我再次上台,又换成了一种更不好把握的状态,像是被宠坏的孩子,有时候会紧张地看着四周。然后我思考了一下,之后再次调整自己的状态以适应情境。随后我走下舞台。

我做了各种各样的上场动作,最后我跟自己说:

"现在我知道如果处于赫列斯塔科夫的境地,我该怎么上场了。"

"你刚才做的一切,是什么呢?"托尔佐夫问。

"我在分析,分析我自己,在身处赫列斯塔科夫的境地时会怎样。"

"我希望你现在已经明白从自己的角度与从其他人的角度分析和评判角色有何不同;用自己的眼睛,与用作者、导演和评论家的眼睛看待角色,有何不同。

"从你自己的角度,你是真的在过角色的生活,而从别人的角度,你只是在做戏、在假装。从你自己的角度,你能够运用你的理智、情感、欲望,以及你内在的所有要素来体悟角色,而从别人的角度,大多数情况下,你只用到了理智。单纯对角色进行理性分析和理解,那不是我们需要的。

"我们必须用我们的全部身心——精神和形体——来掌控这个想象中的角色。这是我能够接受的唯一方法。"

*　　　　　*　　　　　*

"我该怎么办？"今天托尔佐夫若有所思地走进教室，似乎在自言自语，"对于实践问题，口头传达是枯燥、无聊、不具有说服力的。最好是让你们自己去做、去感受，而不是由我来解释。可遗憾的是，你们目前对于无实物表演还不熟练，还无法达到我的要求。我要亲自上台做示范，如何从最简单的任务和动作开始，进而创造角色的外在生命，由此再继续发展到创造角色的内在精神生命，以及它们是如何在你们的内心引起一种戏剧和角色的真实感的，然后使这种感受成为你们所熟悉的内在创作状态。"

托尔佐夫走上舞台，消失在舞台侧翼。安静了很久之后，我们听见利奥低沉的声音，他在与人讨论哪里更适合居住，圣彼得堡还是乡村。

突然，托尔佐夫冲上舞台。赫列斯塔科夫这样上场着实出其不意、令人惊讶，我几乎被吓了一跳。托尔佐夫猛地关上门，然后站在那里透过门缝看着走廊。显然，他想象自己刚刚躲过店主。

且不说这个新颖的角度让我眼前一亮，他的这个上场动作本身也做得很真诚。接着托尔佐夫开始反思他刚才的动作。

"我做得过度了！"他坦率地说，"本可以做得更简单。而且，这样适合赫列斯塔科夫吗？毕竟，作为从圣彼得堡来的人，他觉得自己比本地人更优越。"

"是什么让我这样上场？什么记忆？我想不出来。也许既自负又懦弱，不够老成持重，是赫列斯塔科夫主要的内在性格特征？"

就此略作思考之后，托尔佐夫对我们说：

"我刚才做了什么？我分析了我偶然的感受以及根据这些感受做出的动作，分析了处于角色的规定情境中的我所做的形体动作。但我不是单纯地进行理性分析，我投入了全部内在元素。我是用身体和心灵共同分析。

"我要继续深入分析，并且告诉你们是什么引发了我的动作。我设想的逻辑是如果赫列斯塔科夫既自负又懦弱，那么他会由衷地害怕遇上店主，但表面上又故作镇定。他甚至故意夸张地做出镇定的样子，尽管他觉得店主在背后看着他，让他脊背发凉。"

托尔佐夫又走向舞台侧翼，准备了一下，然后根据他刚才的说法做了精彩的表演。他是如何做到的？只需要感受形体动作的真实性，其他的一切，也就是情感，就能自发地随之而来吗？如果真是这样，他的方法就堪称奇迹了。

托尔佐夫在那里站了很久，然后说：

"你们看，我没有单纯运用理性分析，但是我分析了处于与角色类似境地的我自己，所有人性的内在元素都参与了分析，通过它们，我对形体动作的自然冲动进行分析。我没有把动作彻底做到位，因为担心落入俗套。但关键不在于动作本身，而在于引发动作的冲动。

"我从我的日常生活和体验中寻找形体任务和动作。为了相信它们，我必须为它们寻找内在根据，使它们在剧中的规定情境下显得合理。找到并感到这种合理性之后，我的灵魂就在一定程度上与角色的灵魂融合了。"

托尔佐夫继续用同样的方法表演了这场戏的每一个时刻——说服奥西普去为他弄晚餐、奥西普走后他的内心独白、侍者送来晚餐等场景。

全部完成之后，托尔佐夫重新成为他自己，似乎在心里回顾刚才的表演，最后他说：

"我觉得，规定情境下引发角色形体动作的内在冲动已经大致成形了！现在应该把它们记录下来，就像我们在表演完戏剧性的静默场景那样。你们记得当时我们如何将一切归因为生理机能吗？现在我要对赫列斯塔科夫的这场戏进行同样的归因。"

托尔佐夫开始回顾刚才引发他的形体动作的一切冲动，我将它们记录下来。格里沙此时找到机会对所提及的一个动作提出了异议。"不好意思

打断一下,这纯粹是一个心理动作,根本不是形体动作。"

"我想我们已经说好了不咬文嚼字。而且,你知道的,每一个心理动作都包含了大量的形体元素,每一个形体动作也都包含了大量的心理元素。这次我是用心理动作的术语来重温角色,所以我只列举它们。接下来会怎样,我们很快就能看到了。"

然后托尔佐夫重新回到被打断的回顾上。记录完成之后,他解释说:

"我们也可以根据剧本内容列出形体任务清单。如果对比两份清单,我们会发现其中某些地方相互吻合(演员与角色自然融合的地方),在其他地方则毫不相干(出错的地方,或者是演员自己偏离了角色)。

"演员和导演的下一步工作就是——强化演员与角色融合之处,使偏离之处重回正轨。我们稍后再详细讲这一点。现在我们只重点关注演员与角色融合之处。这些生动的联结推动演员入戏;他不再觉得自己是剧中生活的局外人,角色的某些地方非常贴近他自己的情感。

"检查这份清单时,我通过最常用的方法验证我的任务,问自己:我为什么做这个动作?

"完成分析和总结之后,我得出结论,我的基本任务和动作如下:我饥肠辘辘,要找些吃的东西;这是我来这里的原因,也是我跟奥西普说好话的原因,也是我一开始以最优雅的态度对待侍者但后来又与他争吵的原因。这些场景里我所有的动作都指向一个任务——弄点东西吃。

"现在我要重复清单上的所有动作。"托尔佐夫决定,"为了不形成习惯(我还没有根据动作的实质、意义和真实性准备妥当),我将只是简单地从一个合适的任务和动作转向下一个任务和动作,而不是真正地做出来。我目前只是让自己产生要做动作的内在冲动,并通过重复练习来巩固它们。

"至于动作本身,它们会自发出现。我们奇迹般的天性会实现这一点。"

随后,托尔佐夫不断按照逻辑顺序重复这些形体动作,或者确切地

说，是重复唤醒引发形体动作所必需的内在冲动。他尝试不做出任何动作，只是通过眼神和表情乃至指尖末梢来传递内心的变化。他再次强调，形体动作将会自发出现，一旦我们唤起内在冲动，形体动作就无法抑制了。

我浏览之前记录的清单，提醒他是否有遗漏。

"我感觉，"他开口说道，但并没有停下他的工作，"独立的单个的动作构成了更大的环节，这些环节又形成了一条完整的符合逻辑顺序的动作线。这些动作继续发展，创造出行为，行为又构成了真实的内在生活。通过感受这种生活，我感觉到了它的真实性，这种真实性使我信任它。随着我不断重复这场戏，动作线越来越固化，相应的行为、生活及其真实性，以及我对它的信任，也越来越坚实。记住，我们将这条连续的动作线称为外在生命线。"

"这不是小问题，但也只是角色生命的一半（而且不是最重要的那一半）。"

停顿了很久，他继续说：

"既然我们已经创造了角色的外在生命，现在应该考虑更重要的任务了——创造角色的内在精神生命。

"但它似乎已经自发地存在于我的内在世界了，不受我的意愿和意识控制。证据是，如同你们自己确认过的，我刚才完成的形体动作并非干瘪、肤浅、毫无生气的，而是生动的，具有内在合理性。

"这是怎么发生的？相当自然：身体和灵魂之间的纽带是无形的。不管以何种方式，这两者都相辅相成。任何形体动作，除了完全机械化的动作，都隐含了某些内在心理动作、某种情感。角色的内在和外在生命，就是这样被创造出来的。它们是相互交织的。共同的任务使它们联系得更加密切，彼此之间无法割裂的纽带得到强化。

"举例来说，在你们'对抗疯子'的那场即兴表演练习中，你们一门心思地想要自救和真实的自救动作都依循了'自救'这条线，两者不可分

割、相辅相成。试想一下两者以其他方式结合。一边想要自救，一边又允许狂暴的疯子进入房间，实际上增大了风险。可能将这样会互相破坏的内外线结合起来吗？不可能，因为身体和灵魂的联系是不可割裂的，需要我向你们证明吗？

"我将通过重复《钦差大臣》的这场戏来证明角色的形体动作不是生搬硬套的，而是完全合理的。"

托尔佐夫开始表演，同时讲解他的感受。

"当我表演的时候，我倾听自己的内心，感觉到有另一条线与连续的形体动作线并行，那就是角色的精神生活线。它由形体动作唤起，并与之相对应。但这些情感仍然是微弱的，还不够鲜明。这是正常的。我很满意，因为我感到角色的精神生活在我内心展开了。"托尔佐夫说，"随着我重现角色外在生命的次数越多，它的精神生活线也变得越来越清晰、稳固。随着我感到这两条线越来越融为一体，我就越来越相信这种身心状态的真实性，越来越强烈地感受到角色的内外两个层面。角色的外在生活是精神种子生长的良好土壤。要多多播撒这些种子。"

"您说的播撒是什么意思？"我问。

"创造更多'神奇的假设'，设置情境、想象。精神种子会马上获得生命力，并与角色的外在融合，这既能为形体动作提供依据，也能引发更多的动作。"

托尔佐夫多次重复了我们列出的动作。我什么都不用提醒，因为他已经对它们的逻辑顺序了然于胸。

在做这些的时候，托尔佐夫似乎并没有意识到其动作的真实性、意义和效果，无论是形体的还是心理的，那些动作都通过他的表情、眼神、语调、姿态和手指展现出来了。多重复一次，真实性就增强一分，他对它们的信任也相应加深。因此，他的表演越来越令人信服。

我惊叹于他的眼神。他的双眼看似与平时无异，但又不一样。他的眼

神中显露出愚蠢、任性、幼稚，又因为近视而频繁眨眼——他看不到比自己的鼻尖更远的地方。他没有做手势，但那富有表现力的手指会不由自主地动起来。他没有说台词，但时不时会不由自主地发出一些可笑的语气词，同样富有表现力。

随着他更多地重复这些形体动作，或者确切地说，是引发动作的内在冲动，他就会不由自主地真正做出更多的动作。他开始走动、坐下，整理领结，欣赏他的鞋子和手，开始清理指甲。

当他意识到自己做出这些动作时，就马上停下来了，显然是为了防止形成习惯性动作。

第十次重复的时候，他的表演看起来臻于完美，情感丰沛，而且因为动作很少，所以显得非常克制。他通过真实有效、有意义的动作创造了角色的生命。我为这种效果而倾倒，情不自禁地鼓掌。其他人也开始鼓掌。

这令托尔佐夫着实吃了一惊。他停止表演，问道："怎么回事？发生了什么？"

"您从来没有演过赫列斯塔科夫，也从未排练过这个角色，但是现在您不但演了他，而且演活了他。"我解释说。

"你说错了。我没有感觉到什么，我不是在演也永远不会演赫列斯塔科夫，因为他超出了我的能力范围。我只不过是根据作者设定的情境，正确地唤起了内在冲动，这些冲动将引发真实有效、有意义的动作。即使是这么小的一部分，也能给你们一种演活了角色的感觉。

"如果全体演员都准备得如此充分的话，就有可能在第二次或第三次排演的时候对角色进行真正的分析和研究——不是对每个词汇和动作进行理性思考，这只会让角色失去生命力，而是不断增加对剧中生活的真实感受，通过你的身体和灵魂去感受。"

"那要如何做到呢？"全体学生对此都非常感兴趣。

"持续、系统、有效地练习无实物动作。

"以我自己为例，我当演员已经很久了；每天，也包括今天，我都会花十到二十分钟，在许多不同的想象情境下进行练习，始终站在我自己的角度和立场练习。要不是这样，你们想想我得花多少时间才能理解赫列斯塔科夫这场戏里的形体动作的本质和要素！

"演员只要坚持这种练习，就能从组成要素、逻辑顺序的角度理解几乎全部人类动作。但必须每天练习，坚持不懈，就像歌唱家练声、舞蹈家练舞一样。

"从今天我的示范，你们一定意识到了这种练习有多么重要。我要求你们特别重视练习，可不是没道理的。当你们通过长期练习掌握了方法之后，就能够做到我今天这样了。等你们做到之后，内在的创造力也同样会在不知不觉中自然萌发。你的潜意识、你的本能、你对生活的体验、你在舞台上展现人类特质的习惯，都将为你工作，在身体和灵魂两个层面，为你创造角色。

"到那时，你的表演将总是鲜活生动的，拥有最少的俗套、最多的真实。

"用这种方法针对整部戏剧进行练习，包括设定所有的情境、场景、单元、任务，练习你一开始就可以触及的一切。然后，你们应该就能够在相应的动作中发现自我，然后使自己习惯于依循角色的逻辑线做出这些动作，从开场一直到剧终，你将创造出角色的外在物质生命。

"这些动作是属于谁的呢，你还是角色？"

"属于我！"学生们回答。

"形体动作是你的，走位也是你的，但是任务、规定情境，是属于你们两个的。那么，什么时候你不再是你，而是开始成为角色呢？"

"我们不知道该说什么。"瓦尼亚大喊，一脸茫然。

"不要忘了，你们的这些形体动作不只是外在的，还需要你们的情感从内在对它们进行合理化，你们对它们的信任能够强化它们，你们达到

'我就是'的状态将为它们注入生命力。而且，在你们的内心，还会自然产生一条与形体动作线并行的连续不断的情感线，一直深入到潜意识领域。这两条线彼此完全相对应。你们知道的，你不可能真诚、直接地做出与内在情感不一致的动作。

"这些情感属于谁？——你还是角色？"

瓦尼亚只是相当不解地摆着手。

"看来你们相当迷惑。这是好事，说明角色的大部分和你自己的大部分已经充分交融，以至于你们难以分辨哪些属于自己，哪些属于角色。这种状态说明你们越来越贴近角色了，你们在自我中感受到了角色，在角色中感受到了自我。

"只要按照这个方法完整地分析角色，你们就会对角色的生命有一个大概的了解——不是单纯地从理性出发或流于表面，而是从形体和精神两个方面真实地了解，因为这两个方面相互依存。尽管这个生命起初看似肤浅、单薄、不够充实，但它确实有血有肉，还有一颗跳动的、鲜活的心灵，人类演员与角色共有的心灵。

"如果你以这样的态度看待角色，你就能够以你自己的角度而非第三人的角度谈论他的生活。这对进一步系统、详细地研究角色非常重要。这样做的结果是，你获得的一切将会立即各归其位，去到属于它们自己的位置上，而不是像在那些只会背台词的演员脑子里那样，漫无目的地四处游荡。换言之，不要像第三人那样抽象地处理角色，而是要像对待自己那样，具体地感受角色。当你感觉到你自己与角色彼此交融，他在你的内在创作状态中自发出现，即已经踏入了你的潜意识领域，那么就坚定信心，继续前进吧！

"列出你在角色所处情境中会做的形体动作清单，对角色也做同样的工作，即列出角色根据剧情所做的动作清单，然后对照两份清单，看看动作线在哪里是重合的。

"如果剧作家是凭借天赋进行创作,他的灵感来自人类的本性、体验和情感这生生不息的源泉,而且你的形体动作清单也是根据人类本性列出的,那么,这两份清单应该高度重合,尤其是在基本的重要环节。这些就是你与角色通过情感建立联结、彼此交融的时刻。即使只是在自我中感受到一部分角色、在角色中感受到一部分自我——那也是巨大的成功!这是与你的角色融合共生的第一步。即使演员还没有在角色的其他部分感受到自我,那他所塑造的角色多少也会在那一部分展现出人类的本性,因为只要剧本中的角色形象塑造得足够好,这个角色就是和我们一样的人类中的一员,人与人之间自然能够相互感知。"

* * *

托尔佐夫今天又给我们讲通过角色的外在生命创造角色内在生命的心理技巧。同往常一样,他用生动的例子来解释:

"你旅行过吗?如果你旅行过,你就会十分清楚,在旅途中,旅行者的内在和外在都在不断发生变化。你是否曾经注意到,就连火车的内外部也会随着途经的国家而发生变化?

"火车在始发站出发的时候,在寒冷的空气中闪闪发光,显得焕然一新,车顶上覆盖着白雪,就像新铺的桌布。但车厢内部是昏暗的,因为冬日的阳光很难穿透结冰的车窗。送行的人们向你挥手道别,目送火车驶离站台,这让你很感动。你心里充满了离别的伤感。你想念被火车甩在身后的他们。

"火车摇晃着,车轮颠簸着,就像摇篮曲。你昏昏欲睡。

"一天一夜过去了。你一路向南。车窗外的一切都在变化。雪已经融化了。窗外的景色向后掠过。车厢里比较闷,因为暖气还开着。每一位旅客都不一样,说着不同的方言,穿着不同的衣服。只有铁轨是不变的,一

直向前延伸，看不到尽头。

"不过，除了铁轨，车厢内外的一切对于你这个旅行者来说都非常有趣。火车载着你来到了新的地方，你获得了新的印象，你体验着这一切，它们可能使你激情洋溢，也可能令你陷入悲伤；它们随时刺激、改变着旅行者的心境，从而改变了旅行者。

"舞台上发生的事情与之类似。铁轨相当于什么？我们如何沿着铁轨从剧本的开头一直抵达结尾？

"首先，我们能用到的最好的素材就是真正的、真实的情感，让它们引领我们。但是精神素材是容易消散的，很难固定下来，我们无法利用它们制造完好的'铁轨'，我们需要某种'物质'。最适合我们的就是形体任务，因为它们是由身体来完成的，比起我们的情感，它们要实在得多。

"你们利用形体任务铺设好铁轨之后，就可以出发了，去探索陌生的土地——也就是去体验剧中的生活。你们将沿着铁轨一路前行，不会在某个地方停留或进行理性思考；你们会做出动作。

"用铆钉和螺栓连接起来的铁轨，对于旅行者来说很重要；同样，经过固定任务强化的连续不断的形体动作线，对于我们演员来说，也至关重要。就像旅行者经过许多不同的地方，演员通过'神奇的假设'和想象体会不同的情境；也是像旅行者那样，不同的情境会造成我们的不同心境。在剧中的生活里，演员遇到新的人——与他演对手戏的演员。他与他们共同进入剧中的生活，唤起他的情感。

"旅行者对铁轨本身不感兴趣，只对途经的新国家和新地方饶有兴趣；同样，演员的创作冲动也不会关注形体动作本身，而是专注于为角色的外部生活提供合理依据的内部情境。我们需要想象力进行美妙的虚构，赋予角色生命力，也就是让富有创造力的演员内心激情澎湃。我们需要有吸引力的任务一直在前面若隐若现地引领我们前进，直到剧终。"

说到这里，托尔佐夫沉默了。这是一个停顿。在一片安静中，我们突

然听见格里沙发牢骚。

"好吧，现在我们了解了艺术领域的交通问题。"他用几乎听不见的音量低叫道。

"你在说什么？"托尔佐夫问。

"我是说，您不明白吗，真正的艺术家才不会坐火车走陆路，他们坐飞机，直上云霄。"格里沙热情洋溢地说，语气近乎慷慨激昂。

"我喜欢你的比喻。"托尔佐夫微笑着说，"下节课我们再讨论这个。"

<center>*　　　　　*　　　　　*</center>

"我们的悲剧演员需要一架飞机直上云霄，而不是乘着火车在地面旅行。"托尔佐夫走进教室的同时对格里沙说道。

"是啊，您没瞧见吗？飞机！"我们的悲剧演员强调。

"不过，很遗憾，在飞机起飞之前，需要在跑道上滑行一段距离。"托尔佐夫评论道，"所以，你瞧，即便是直上云霄，也需要地面的支持。飞行员需要地面，正如我们在上升到更高境界之前，需要形体动作线。"

"或者，飞机也可以不需要在地面滑行而垂直起飞？据说机械工业已经发展到了这个水平，但是我们演员还没有找到直接进入潜意识王国的方法。当然，如果你碰巧灵感迸发，也有可能令你的'创造力飞机'垂直升上天空而无需跑道，但不幸的是，这种'灵感航班'不取决于我们，我们没法为它制定起飞时刻表。我们在能力范围内能做的唯一工作，就是在地面上做准备，铺设铁轨，也就是创造经由真实和信任强化的形体动作。

"当飞机离开地面时，它的飞行才真正开始；对我们来说，只有在现实甚至超自然状态结束的时候，我们的表演水平才能提升。"

"您这话是什么意思呢？"我提出疑问，同时抓紧时间做笔记。

"我的意思是，"托尔佐夫解释说，"我用'超自然'这个词来表示

我们真诚地、全身心地相信我们的精神和身体处于完全自然和正常的状态。只有在这种状态下，我们的精神世界才会敞开大门；我们内心那些几乎难以察觉的隐秘之物——心理暗示、感知差异，以及极其羞怯、易于沮丧的真实、天然的创造性情感气息，此时才能散发出来。"

"您是说，只有当演员真诚地相信自己的形体动作和精神实质是正常且正确的，才能产生这种情感？"我问。

"是的！要打开我们内心深处精神秘境的大门，只有在演员的内外情感依循为它们设定的规律流动的时候，完全不存在强制、偏差、任何俗套或惯例的时候，也就是当所有一切的真实性达到超自然状态的极限时。

"但是，如果我们自然正常的生活受到损害，潜意识体验中一切无形的微妙之处就将被破坏殆尽。因此，即使是经验丰富、心理技巧纯熟的演员，在舞台上也会担心自己的形体动作出现丝毫的不真实，或者自我感觉不真实。

"为了不吓跑这些情感，演员不会去刻意关注自己的内在情感，而是将精力集中于外在形体。

"我前面所说的应该都很清楚了，"托尔佐夫开始总结，"我们做出的形体动作的真实性以及我们对它们的信任是必不可少的，但这并非出于现实主义或自然主义，而是为了以互动的方式影响我们对角色的内在感受，避免吓跑或强制驱动我们的情感，以保持它们的原始状态、它们的直接性和纯粹性，从而在舞台上表现出角色真实的人性本质。"

"这也是为什么我建议你们在飞上天空之前不能离开地面，在探寻潜意识的同时不能抛开形体动作。"托尔佐夫边说边看向格里沙，以此结束他们之间的争论。

"光飞上天空是不够的，还需要辨别方向，"托尔佐夫继续说，"在潜意识王国，没有公路、没有铁轨，没有信号灯，很容易迷失方向。在这个未知的领域，你们应该如何辨别方向？因为意识无法触及那里，你们又该

如何引导情感？在航天领域，人们通过无线电波操控无人飞行器飞上人类难以企及的太空。在艺术领域，我们的做法也类似。当情感进入意识无法触及的潜意识深处，我们通过刺激和诱惑间接地操控情感；它们与无线电波的本质类似，能够影响直觉，并唤起情感反应。"

<p style="text-align:center">*　　　　*　　　　*</p>

今天的课上讨论托尔佐夫针对赫列斯塔科夫这个角色所进行的试验。

托尔佐夫说：

"当你阐释一系列简单、真实的形体动作能够产生和创造角色的内在精神生命时，不理解角色外在线的人会对此嗤之以鼻。这个方法的'自然主义'特征令他们不安。不过，如果他们能研究一下这个由'自然'衍生而来的词汇，他们就会意识到没有什么好担心的。

"而且，正如我告诉你们的，关键点不在于这些微小、真实的动作，而在于其逻辑顺序，这个顺序取决于引发动作的内在冲动。我今天就和你们探讨这个顺序。

"为此我要讲到针对赫列斯塔科夫这个角色所进行的试验。

"你们看到了，无论是我还是科斯佳，直到我们在一系列完整的假设情境（'神奇的假设'）中为简单的形体动作找到了合理的依据，我们才作为一个人或角色在做动作。你们也看到了，这些简单的动作要求我们将这场戏分解为单元和任务；我们不得不为我们的动作和情感创建逻辑性和一致性，并在它们中间寻找真实性，从而使自己信任它们，进入'我就是'的状态。但为了实现这一切，我们不是坐在桌前埋头读书，也不是拿着铅笔标记剧本内容——不，我们是在舞台上做动作，在我们的动作中、在我们真实自然的生活中寻找促使任务实现的东西。

"换言之，我们不是通过理智对动作进行冷静的理论分析，而是通过

实践,从生命的角度,依据人类体验、我们自己的习惯、我们的艺术感觉或其他感官、我们的直觉、我们的潜意识,去靠近它们。我们自己寻找所需的东西来帮助我们完成动作,我们自己的天性在帮助和引导我们。思考这个过程,你们就会发现,这是我们作为人类,将自己置于角色的生活情境之中所进行的内在和外在的自我分析。

"我所说的这个过程,同时涉及我们天性的所有方面:理智、情感、精神、身体。这不是理论探讨,而是实践探索,我们通过形体动作实现一个真正的任务。因为专注于直接的形体动作,我们不会去思考或意识到复杂的内在分析过程,但它其实已经在我们的内在世界中不知不觉地自然展开了。

"因此,我这个创造角色外在生命的方法,其新颖之处在于,演员在舞台上做出最简单的形体动作时,不得不根据自己的内在冲动,创造出各种各样的想象情节和规定情境('神奇的假设')。

"既然完成最简单的形体动作都需要如此大量的想象,那么要创造完整的角色形体动作线,就需要贯穿全剧的漫长而连续的一系列想象情节和假设情境。这样的准备工作只有通过详尽的分析才能完成,而这个分析需要创作天赋的所有内在力量共同参与。我的方法就是通过自然手段完成这个分析过程。

"这种自然而然完成的分析具有新颖性和随机性,这就是我要强调的。"

托尔佐夫没有足够的时间完成对赫列斯塔科夫角色试验的探讨,承诺下次课继续。

* * *

今天托尔佐夫一走进教室就宣布:

"我会继续探讨我关于创造角色外在生命的方法。

"为了回答我给自己提出的问题'如果我处于赫列斯塔科夫的处境，我会怎么做'，我不得不求助于演员所有内在的和外在的天性。这不仅有助于我理解剧本，还促进我感受剧本，至少感受剧本的整体情绪和氛围，如果无法一蹴而就地感受全剧的话。

"我们通过什么方法诱发我们的创作天性完全自由地做动作呢？我的方法同样能够提供帮助。

"专注于形体动作的时候，你们就不会去关注潜意识。这样你们也就给了它自由活动的空间，诱发它进行创造性的工作。这种天性和潜意识的活动极其微妙、深奥，正处于创作状态的人是无法察觉它的。

"因此，我针对赫列斯塔科夫这个角色进行试验的时候，一开始是将形体动作作为创作角色外在生命的途径，并没有意识到我的内在世界发生了什么。我天真地以为是我创造了形体动作，是我在操控它们，但实际上，那是在我意识领域之外的、我天性中的潜意识力量所进行的内在创作的外在体现。

"这种神奇的工作是超出我们的意识和能力范围的，所以只能由我们的天性替我们来做。那又是什么诱使天性来做这项工作呢？是我的这个创造角色外在生命的方法。我的方法通过正常自然的手段，将人类天性中难以估量的最微妙的创造性力量转化为了动作。这是我要强调的这个方法的新颖之处。"

学生们，包括我，都理解了托尔佐夫的话，但不知道该如何运用这个方法。我们请求他给我们一些更加具体、可操作的解释。

对此，托尔佐夫给出了以下回应：

"当你在舞台上的时候，根据剧本的要求做出特定的动作，根据你所关注的任务调整自身状态，能让你专注于用最生动、最真实、最形象的方式展现你必须传达的涵义。专心致志地让角色像你一样思考和感受，用你

的眼睛去看，用你的耳朵去听。至于你能否做到，这是另一个问题。重要的是你热切地想要做到，而且你相信你有可能做到。这样你的注意力就会完全集中在形体动作上。与此同时，你自己的天性脱离了理智的监管，将替你去做任何有意识的心理技巧无法完成的工作。

"进一步巩固形体动作。形体动作是创作天赋这一神奇的艺术家自由发挥的关键，它们还会保护你的情感免受任何强制作用。

"想想看：你根据逻辑顺序为角色的外在生命创建了简单可行的动作线，结果突然感觉到他的内在精神生命也在你的内心萌芽。剧作家创作角色的时候，是从自己的生活中汲取素材去创造另一个人的人性，而你从自己的内在世界找到了同样的素材——这难道不是一种神奇的魔术吗！

"这样的效果非常重要，因为我们的创作不是要去寻找戏剧化的素材和惯例，而是要找到真正符合人性的素材。这只能在富有创造力的演员灵魂深处找到。

"你们有没有注意到，我扮演赫列斯塔科夫，开始感受到引发动作的内在冲动时，没有人对我施加内在或外在的影响，也没有人给我指引方向？我自己也在努力摆脱这个经典角色的刻板形象和表演套路对我的束缚。

"而且，我还努力使自己不受作者的影响，因此特意不去看剧本。我做这一切都是为了无拘无束、独立自主地探寻自己作为人的体验。

"随着时间的流逝，我越来越深入角色，我开始大量需要关于剧作的各种信息。一切建议和信息，一切有助于解决现有问题或完成预计动作的东西，只要它们不违背我的情感，我都会感激地接受并立即加以利用。但是起初，在我建立起自己十分确信的坚实基础之前，我对一切都心存戒备，担心它们让我注意力涣散，或者使我的工作过度复杂化。

"记住重要的一点：一开始应该是演员出于自身的必要需求和内在冲动去寻求帮助和指导，这种帮助不能对他产生强制作用，否则演员将失去

独立性。任何自己没有体验过的、从别人那里获得的创作素材，都是冰冷的、理性的，缺乏有机体的生命力。

"相比之下，演员自身的创作素材马上就能各归其位、发挥作用。演员对自身的任何生活体验、内在情感反应，都非常熟悉，无需矫揉造作。它们早就已经存在了，此时它们自发地涌现出来，要求通过形体动作表现它们。我不用再强调了吧，所有这些演员'自身'的情感都应该类似于角色的情感。

"为了更好地评估我的方法，可以将它与全世界剧团通用的对待新角色的方法进行比较。

"导演在办公室里研究剧本，然后拟好计划进行第一次排演。事实上，大多数导演都没有仔细地分析剧本，而是依靠自己的经验。大手一挥，这些'经验丰富'的导演就按照自己根深蒂固的习惯给出了演员需要依循的剧情线。

"另一些具有文学天赋的导演在安静的办公室里，更加仔细地进行理性分析之后给出剧情线。这是一条真实的主线，但是毫无吸引力，因此对于富有创造力的演员来说毫无意义。

"最终还是有一些天赋异禀的导演会指导演员如何表演。他的示范越是才华横溢，给人留下的印象就越深刻，演员就越受影响。在看过对角色的精彩演绎之后，演员只会希望自己的表演同导演的示范一模一样。他根本无法摆脱示范的影响，将不得不笨拙地模仿。但他永远也模仿不好，因为这超出了他的天然能力。看了这种示范之后，演员就被剥夺了创作自由和对角色的独立看法。

"让每个演员都能尽其所能地创作，而不是追逐超出自己能力范围的东西。拙劣模仿高水平的表演，还不如中等水平的原创表演。

"对于导演，我们只能建议：不要强行灌输给演员任何东西，不要诱惑他们超越自己的能力范围，而是要让他们充满激情，自发地去搜寻所需

信息以完成简单的形体动作。导演要懂得如何激发演员对角色的兴趣。

"现在，我已经向你们解释了大多数剧团的做法，还有我的独家秘诀，后者保护艺术家的创作自由。

"你们自己比较并做出选择吧。"

 * * *

今天演员休息室里发生了一场有趣的谈话。几位经验丰富的演员在讨论托尔佐夫的新方法。看起来他们中有不少人对这种艺术态度持有异议。

"跟你们这些经验丰富的演员讨论，我从结果倒推回去会更加容易，"托尔佐夫说，"你们都很熟悉一位富有创造力的演员在扮演一个鲜活、丰满的角色时是什么感觉，但新手并不了解这些感觉。现在你们回忆你们曾经多次扮演过、已经固化了的某个角色，深入挖掘你们的思想和情感，然后告诉我：当你们离开化妆室走上舞台准备扮演一个熟悉的角色时，你们专注的是什么？你们为自己做了哪些准备？你们预见到了什么？是什么任务、什么动作吸引了你们？我现在的谈话对象不是那些通过所谓的技艺、手段和噱头构建角色总谱的演员，而是你们这样认真创作的演员。"

"走上舞台的时候我在考虑我的第一个任务，"一位演员说，"等我完成第一个任务之后，第二个任务就自动出现了。完成第二个之后，我再考虑第三个、第四个，以此类推。"

"我以贯串动作为出发点。它就像没有尽头的公路在我面前徐徐展开，直到最后我看见最高任务闪闪发光的拱顶。"另一位年纪稍长的演员说。

"你是如何实现最高任务的，或者接近它的？"托尔佐夫问。

"按照逻辑顺序依次完成每一个任务。"

"你就是做出动作，然后你的动作推动你前进，越来越接近最高任务？"托尔佐夫继续追问，希望得到进一步的解释。

"是的，当然，面对任何角色的时候都是这样。"

"对于熟悉的角色，你怎么看待这些动作？它们是困难的、复杂的、无形的吗？"托尔佐夫继续探询。

"它们曾经一直如此，但最终会转化成大约十个非常清晰、真实、易于理解、易于做到的动作。你可以将这些动作称为剧本和角色的标记航道。"

"它们是什么？——微妙的心理动作？"

"它们的本质当然是这样。但得益于不断的重复，以及这些动作与角色生命之间那条无形的纽带，它们的心理部分已经在很大程度上与身体彼此渗透交融，从而使演员得以触及情感的内在实质。"

"告诉我，为什么会这样？"托尔佐夫追根究底。

"我猜测这是自然而然的。身体是有形的、可触摸的，我们只需要按照逻辑顺序做出动作，情感就会自发地随之而来。"

"然后，"托尔佐夫接过话题，"你们真正的终点就是简单的形体动作，而我则是要从这里开始。你自己说了，外部动作、外在形态更容易做到。那么，从易于做到的形体动作开始创造角色，会不会更好呢？你说，在角色已经塑造完成、形象趋于丰满的时候，情感自然会随动作而来。其实，在开始的时候，甚至在角色被创造出来之前，情感也会随着动作的逻辑线出现。所以，为什么不从一开始就诱发情感出现呢？为什么要枯坐在书桌旁几个月，强行唤醒自己沉睡的情感呢？为什么要在脱离动作的情况下强行激发情感呢？一旦付诸动作，你在舞台上会表演得更好，也就是说，先做当下能做的。做了动作之后，与当下的身体感受一致的情感就会自然涌现。"

前辈演员竟然难以理解如此简单、正常、自然的道理，作为学生，我觉得这很奇怪。

"为什么会这样呢？"我向其中一位提出疑问。

"工作节奏、公演计划、剧目表、排演、演出、ＡＢ角、替补、额外的朗读、准备不充分的工作——这一切侵蚀了演员的生命。这些就如同一层烟雾，让你无法看透艺术。而你们这些幸运的新手，却可以专注其中。"这位年轻的悲观者跟我说，他正忙于准备剧院的剧目表。

可作为学生，我们倒是羡慕他！

*　　　　　　*　　　　　　*

"让我们一边研究我的方法，一边总结我们的工作。

"演员创造出角色的内在与外在线之后，其效果是通过演员的内在创作状态体现的。你们中很多人已经偶然地，或者在心理技巧的帮助下，在舞台上建立起真实的内在创作状态。但是正如我之前指出的，这还不够。你们还必须为内在创作状态注入剧中规定情境下对角色生活的真实感受。这会给演员的情感带来奇迹般的变化，一种形变或质变。

"现在听听这个故事：年轻的时候我喜欢幻想古代的生活，我阅读历史文献，与专家交流，搜集书籍、雕刻、绘画、照片、明信片，似乎我不只是熟悉那个时代，甚至感受到了它。

"然后我去了庞贝古城。我走在古时人们走过的街道上，亲眼看到了那些狭窄的小巷，去参观了依然保存完好的古代旧居遗址，我坐在古代英雄休息过的大理石凳上，我触摸着很久很久以前被使用过的物品，整整一周的时间里，我都从身体和心灵上感受到了古代的生活。

"我所知道的零散的书本知识和点滴的相关信息，全都井然有序地各归其位，在这种整体协调的环境中，以特殊的方式焕发了生命力。

"然后我真正明白了大自然与明信片之间、对生活的情感体验与书本化的理性分析之间、形体感觉与思想观念之间的巨大差别。

"我们第一次接近角色的时候，发生的事情与之非常类似。对角色的

肤浅了解能够给予你的情感体验，就如同一本书或者对某个时代的想象所能给予你的一样少。

"初读剧本之后，我们心里留下的印象就是如同一个个光斑的独立瞬间，通常是生动的、难忘的，使我们继续深入了解剧本成为可能。然而，除了外在的剧情线之外，这些孤立而鲜明的瞬间彼此没有联结，缺乏内在的凝聚力，无法让我们感受全剧。

"当你对剧本的了解超越了理性概念，当你在类似情境中做出与角色类似的形体动作，那时，也只有到那时，你才会理解和感受到角色跳动的脉搏和生命力，并全身心地投入其中。

"只要你遵循角色完整的外在线，只要你幸运地感受到了蕴含其中的鲜活的人性，这些孤立而鲜明的瞬间就会各归其位，形成全新的、真正的整体内涵。

"这种状态为创作提供了坚实的基础。

"建立了这样的基础之后，你从外界、导演或其他渠道获得的任何信息，就不会再像是多余的物资被送到已经装满的仓库那样，只能在你的头脑和心里漫无目的地徘徊，而是进入该进的地方，绝对不会进错地方。

"这项工作不仅仅靠理智，还要靠你的全部创造力、你表演时内在创作状态的一切组成元素，以及你对剧中生活的真实感受来完成。

"我已经教过你们如何创造对剧中生活的形体感受和精神感受。这些情感自发地进入你原先的内在状态中，共同构成一种部分有效的创作状态。只有达到这种状态，你才能够调动你的全部精神和形体创造力去分析和研究角色，而不是仅仅依靠理智。

"我认为下面这一点非常重要：初次接触新的剧作时，应该更多地运用情感而非理智，因为此时你的相关潜意识和直觉还未经开垦、无拘无束。构成角色灵魂的各个组成部分，源自你自己的真实灵魂，你的欲望、渴求、想象。只要你完成了这项工作，你扮演的每一个角色就都会在舞台

上焕发生命力，拥有他自己的独特光彩。

"在扮演赫列斯塔科夫的时候，有时我会感觉到自己正处于赫列斯塔科夫的灵魂之中；当科斯佳感觉自己真的想从小摊贩的盘子里拿点东西吃的时候，也发生了同样的情况。这个瞬间，他和赫列斯塔科夫这个角色完全融为一体，他在自己的内在世界发现了角色的某种本能。随着我继续深入探究，我在自己的内外生命中发现了与角色相通的新的联结点。这些相通的瞬间越来越多，直到形成完整、连续的形体和精神线。我已经完成了初步创作，我现在确信，如果想要在赫列斯塔科夫的情境中发现自我，我就需要在现实生活中做些动作，与我所创造的角色的外在生命所做的动作一样。

"当我这样感觉的时候，就非常接近'我就是'的状态了，已经没有什么能吓跑它了。站在如此坚实的基础之上，我就可以同时支配自己的身体和精神天性，而不用担心产生混乱或失去平衡。即使暂时走错了方向，我也很容易回到正轨，并指导自己继续沿着正确的方向迈进。在这个基础之上，借助多年训练所形成的习惯，我对自己在舞台上所表现的外在特征很有把握。在规定情境和符合逻辑的情感的框架下，我能够利用自己获得的内在素材来表现任何想要的内在特征。只要这些内外特征建立在真实的基础之上，它们就必将融为一体，从而创造出鲜活的形象。

"就这样，这个关于创造角色外在生命的方法自动分析了剧本；它自动地诱使我们的天性驱动重要的内在创造力开始工作，从而使我们做出形体动作；它自动地激发我们内在的真实人性素材共同投入创造，在初次接触新剧的时候帮助我们感受全剧的基本氛围和情境。这一切都是我这个方法所带来的新颖而重要的可能性。"

附录 A

对创造角色的补充

工作计划

1. 讲述故事情节（不要太详尽）。

2. 通过形体动作表现外部情节。比如，表现走进房间。但如果你不知道自己从哪里来、准备去哪里以及为什么去，你就不知道该如何走进房间。寻找情节的外部事实能够为形体动作提供依据。这些动作都只是大致成形，为粗略的规定情境（大致的外部情境）提供了合理的依据。动作从剧本中选择；剧本中没有的，就根据其精神实质进行想象：今天，在这里，此时此刻，我发现自己处于与角色类似的情境之中，我会做什么？

3. 即兴创作出过去和未来（而现在——正在舞台上发生）：我从哪里来？我往哪里去？上舞台之前发生了什么？

4. 讲述剧中的形体动作和故事情节（更加详尽）。根据假设情境——"神奇的假设"，进行更加细致、详尽、深刻的想象。

5. 用近似的词汇暂时确定最高任务的大致轮廓。

6. 在已获得的素材的基础上，构建大致的贯串动作线，总是问：如果……我会做什么？

7. 为实现上述目的，把剧情分解为大的形体动作单元（如果没有这些大的形体动作单元，剧情也就不复存在）。

8. 在"如果……我会做什么？"这个问题的基础上，执行（做出）这些粗略的形体动作。

9. 如果这些大的形体动作单元难以掌握，就把它们继续分解为中等单元，甚至小单元、更小单元。分析这些形体动作的本质。严格遵循大单元及其组成部分的逻辑顺序，将它们组合成完整的大段表演，通常是无实物表演。

10. 形成符合逻辑顺序的生命体的外在动作线。将它记录下来，并通过经常练习来加以巩固。消除所有冗余部分——砍掉95%！反复检查，直到它变得足够真实、令人信服。这些形体动作的逻辑顺序将带来真实性和信任感，但这必须是通过逻辑性和连续性来实现，而不是为了真实而真实。

11. 逻辑性、连续性、真实性和信任感，使得"今天、在这里、此时此刻"这种状态更加合理和稳固。

12. 所有这一切共同构成了"我就是"的状态。

13. 当你达到"我就是"的状态，也就触及了生命体的天性和潜意识。

14. 到目前为止，你一直在说自己的话。现在你第一次念台词。抓住你觉得必要的个别词汇或短语，记下它们，加入你自己随意说出的话语中。以后再念台词的时候，选择更多的词汇记录下来，加入你替角色说出的话语中。就这样，一点一点地增加，最后你的角色所说的话就大都是剧作家笔下的台词了。仅剩的少数空白会根据相应的风格、语言和措辞而很快被剧本的实际台词填补上。

15. 研究台词，记在心里，不要大声念出来，以免变成机械背诵或卖弄词藻。多次重复，让形体动作的逻辑线、真实性、你对它们的信任、"我就是"的状态以及潜意识得到巩固。通过为这些动作提供合理的基础，你心中会不断产生生动、新颖、微妙的假设情境，而且你对相应的动作也会有更加深刻、广泛、全面的感受。随着你持续进行这项工作，你会对越来越多的剧本细节越来越熟悉。在不知不觉中，基于你的假设情境、贯串动作线和最高任务，你就能够为心理机制越来越复杂的形体动作提供合理依据。

16. 继续依循已经确定的线做动作。思考台词，但做动作的同时用有节奏的音节替代它们（比如啦啦啦）。

17. 在你为形体动作提供合理依据的过程中，剧本真正的内在模式已经确定下来。进一步对其加以巩固，确保说出的台词服务于剧情，而不是机械地背诵或者脱离剧情。继续在做动作时使用有节奏的音节替代台词。用你自己的话讲述：（1）剧本的思维模式；（2）剧本的视觉模式；（3）向对手演员解释前两种模式，以与他们进行互动交流，并建立内在动作模式。这些基本模式构成了角色的潜台词。尽可能地将它们扎实地固定下来并持续维护。

18. 待这些模式固化之后，你坐在桌旁用作者的语言朗读剧本，甚至连手都不要动，将这些模式、动作，以及剧情的所有细节尽可能精准地传达给对手演员。

19. 还是坐在桌旁朗读剧本，不过手和身体可以自由活动，可以做一些即兴表演时不被允许的动作。

20. 在舞台上重复前项工作。

21. 制订并确定舞台布景设计（在四面幕布内）。每位演员都要回答这个问题：他选择站在哪个位置表演（在舞台布景之内）？让每位演员说出自己的计划。舞台设计计划需要参考所有演员的意见并达成一致。

22. 确定并记录舞台场面调度。根据既定计划布置舞台场景，并让演员上台参与。让演员选择想在哪里向爱人表白，在哪里与对手演员真诚地交谈，在哪里更便于走动以隐藏某种尴尬……让演员走位并做出剧本要求的动作——在书架上找书、开窗户、点蜡烛等等。

23. 任意打开一面幕布，观察上述舞台场景设计的效果。

24. 在桌旁坐下，就剧本的文学性、政治性、艺术性及其他方面进行一系列的讨论。

25. 确定特征。之前所做的一切工作已经使角色的内在特征确定下来了。同时外在特征也自然而然地做好了准备。但如果并没有准备好，那该怎么

办？重复之前固化的动作模式，再加一些外在表现，比如瘸着一条腿、说话生硬或有气无力，以及为符合某些特殊举止或习惯而做出相应的肢体动作或身体姿势。如果外在特征还是没有自发出现，就必须要向外界借鉴了。

附录 B

关于《奥赛罗》的即兴表演[1]

任务，贯串动作线，最高任务

今天，托尔佐夫决定重新开始即兴表演练习，让我们把已经掌握的所有技能展示给他看。

但是有些学生被叫走了，所以我们只能即兴表演《奥赛罗》。

起初我对毫无准备的即兴表演有些抗拒，但后来我也同意了。因为我其实是想演的。

我很兴奋，以至于都不知道自己在做什么。我难以控制自己。

托尔佐夫评论道：

"你让我想起骑着摩托车在公路上高速行驶的车手，嘴里喊着'快点拦住我，我快控制不住了！'"

"当激情被唤醒，我就会过度兴奋而无法自制。"我为自己辩解。

"那是因为你没有创作任务，只是按照'一般惯例'表演悲剧。任何'一般化'都是危险的。"托尔佐夫不容置疑地说。"实话实说，你今天的任务是什么？"他接着质问道。

[1] 本节与《演员自我修养》第十六章中的内容相关联。科斯佳和保罗分别演奥赛罗和伊阿古，练习《奥赛罗》第三幕第三场。

"扮演一个角色的时候，"他又补充说，"最好只设定一个最高任务，让它囊括所有其他单元和次级任务，无论大小。但是，这恐怕只有天才演员才能做到。通过一个最高任务感受剧本中所有深刻的精神实质，确非易事！这超出了普通人的能力。我们把每一幕的任务限制在5个以内，全剧设置20到25个任务，让它们共同涵盖剧本的全部实质，这是我们期望达到的最好效果。"

"我们的创作道路就好比铁路，路上大大小小的车站和停靠点就好比我们的任务。沿途有首都、大城市、其他小城镇，受到的关注或多或少，停靠的时间或长或短。我们可以像高速列车一样疾驰而过，也可以像邮政列车一样缓慢前行；我们可以逢站必停，也可以只停靠大站，停靠的时间可长可短。今天你就像高速列车一样，飞速驶过所有车站，没有为任何过渡性任务而停留。它们就像电线杆一样一闪而过。你甚至没有注意到它们，它们也没有引起你的兴趣，因为你根本不知道自己的目的地在哪里。"

"我不知道是因为您根本没有说。"我为自己找借口。

"我以前没说是因为时机未到。今天我会说，因为是时候让你们知道了。

"首先，我们要确保我们设定的任务是清晰、真实、明确的，必须建立在坚实的基础之上。这是需要优先考虑的事项。我们应该让任务指引我们的所有欲望和努力，否则就会像你今天这样偏离轨道。

"任务还需要具有吸引力、令人兴奋。任务就像新鲜的鱼饵，诱使我们的创作意愿来'捕食'。鱼饵必须美味；同样，任务必须充实而诱人。没有这样的任务，你就无法集中注意力。创作意愿只有在欲望的热切鼓舞之下才能充满力量。诱人的任务能够激发欲望。任务是我们的创作意愿背后强大的推动力、最有吸引力的磁石。

"此外，任务的真实性尤为重要。真实的任务才能诱发真实的欲望，然后真实的欲望激发真实的努力，真实的努力再引发真实的动作。

"米哈伊尔·什切普金说过，你可以演得好，也可以演得不好——这

并不重要，重要的是要演得真实。为了演得真实，你必须朝着真实的任务前进，它们就像信号灯，为你指引方向。

"在我们开始其他工作之前，必须先纠正你的错误。请把整场戏再演一遍。不过首先我们要把它划分为大、中、小的单元和任务。

"为了避免纠缠细枝末节，你们可以按照最大的单元和任务来演这场戏。这里，奥赛罗和伊阿古最大的任务分别是什么？"

"伊阿古要挑起奥赛罗的妒忌心。"保罗回答。

"为了达到这个任务，他做了什么？"

"他使用阴谋诡计，使奥赛罗不安。"保罗回答。

"而且，他这样做也是为了让奥赛罗相信他。"托尔佐夫补充说，"现在，尽你所能去实现这个任务，让他相信你，不是让奥赛罗，因为他不在这里，而是让这个坐在你面前的活生生的科斯佳相信你。如果你能做到，我就再也不向你提问了。"托尔佐夫肯定地说。

"那么你的任务是什么？"然后他转向我。

"奥赛罗不相信他。"我说。

"首先，奥赛罗还不存在，你还没有把他创造出来。现在这儿只有科斯佳。"托尔佐夫纠正我的说法，"其次，如果你不打算相信伊阿古告诉你的事情，那就没有悲剧了，将是大团圆的结局。你就不能想点儿与剧本一致的东西吗？"

"我努力不去相信伊阿古。"

"首先，这不是一个任务。其次，这样的话你就无需付出任何努力了。这个摩尔人非常信任苔丝狄蒙娜，他的正常反应当然是相信自己的妻子。这也是为什么伊阿古很难破坏奥赛罗对妻子的信任，"托尔佐夫解释道，"奥赛罗甚至都听不明白这个坏蛋在说什么。如果告诉你坏消息的不是伊阿古这个对你最忠心耿耿的人，你会对他嗤之以鼻，然后以诽谤者的罪名赶走他，这件事情就结束了。

"那么，摩尔人的任务可能是试图理解伊阿古说的话。"我给出了一个新任务。

"对的，"托尔佐夫表示赞同，"在你相信之前，你必须先弄明白这件与奥赛罗深信不疑的妻子相关的事情到底是怎么回事。只有在他思考了此事之后，才会想要去证明它是荒谬的、苔丝狄蒙娜的灵魂是纯洁的、伊阿古的看法是偏见，等等。因此，一开始只需要努力弄明白伊阿古在说什么，为什么要说。"

"就这样，"托尔佐夫总结道，"保罗努力使你不安，而你努力弄明白他在说什么。如果你们两人能够分别实现这两个任务，我就会非常满意了。"

"用我们称之为'贯串动作线'的总线把每一个次级的、附属的任务串在一起，在这条线的末端就会生成一个类似鱼钩的东西，将最高任务钓上来。你们如果能够做到这些，就能让你们的即兴表演练习充满和谐、美感、意义和力量。"

讲解完之后，托尔佐夫让我们按照他所指出的任务、贯串动作线以及相应的最高任务重新表演。我们表演完之后，他又进行了评价和解释。这一次他说：

"是的，你们确实是按照任务做的即兴表演，从头到尾都在思考贯串动作线和最高任务。但是……思考，并不是为了实现基本任务而做出的动作。你们无法依靠你们的想法和理智去实现最高任务。最高任务需要的是彻底的臣服、热切的欲望、明确的动作。每一个独立的小任务都应该不断地接近剧本的基本宗旨，也就是最高任务。你们必须朝着任务一往无前地迈进，而不能浅尝辄止或者偏离贯串动作线。

"创造，就意味着热情地、努力地、专注地、果断地、合理地朝着最高任务前进。

"至于次级任务，当然也要认真、全面地实现它们，但是只需要达到

必要的程度，有助于实现最高任务和贯串动作线即可，而不需要像今天这样把每一个次级任务独立出来。

"你们要尝试理解并尽力记住：从最高任务到欲望、努力、贯串动作线，然后再回到最高任务。"

"但这怎么可能呢？"我们迷惑地大喊，"从最高任务又回到最高任务？"

"没错，就是这样，"托尔佐夫解释说，"最高任务表现了剧本重要的基本实质，能够唤起演员的创作欲望、努力和动作，因此到最后他才得以掌握这个开启创作过程的最高任务。"

透过台词发现潜台词

"既然你们已经了解了创造力的基本奥秘，来表演一段《奥赛罗》给我看看。"今天托尔佐夫对我们说。

保罗和我走上舞台，开始表演伊阿古和奥赛罗之间的一场戏。

托尔佐夫曾经检查过这场戏并且给我纠正了错误，这才过去多久？我本以为他的指导无论如何不会完全白费，但事实证明真的白费了。我几乎还没有开始说台词就又犯了以前的错误。

为什么会这样？

因为表演的时候我并没有意识到以前随意确立的任务还留在我头脑里，老实说，就是展现一个固有的形象。这导致了过度表演，而我则努力通过创造规定情境和动作来对其进行合理化。

至于台词，我只是下意识地机械念诵，就好像你在工作或拉纤的时候不知不觉唱起了歌。这能符合作者的意图吗？

台词的任务和我的任务并不一致。台词妨碍了我做动作，我的动作也弱化了台词。

一分钟之后，托尔佐夫叫停了我们的表演。

"你们在扭曲自己，不真实。"他说。

"我知道！可是我该怎么办？"我几乎是歇斯底里地回答。

"什么？"托尔佐夫大喊，"在我向你们揭示了创造力的基本奥秘之后，你问我你该怎么办？"

我执拗地沉默不语，对自己很生气。

"回答我的问题，"托尔佐夫开口了，"你现在是什么感觉？它们是对创造性挑战的直接的本能反应吗？"

"不是。"我坦承。

"既然不是，你本来应该怎么做？"托尔佐夫继续诘问。

我再次沉默，依然对自己生气。

"如果情感不是自发地对创造性挑战产生反应，那你就不要管它们，因为它们不会屈服于任何强制力。"托尔佐夫回答了他自己提出的问题，"这时你应该转而向'三人组'中的其他两位寻求帮助，也就是你的意愿和理智。最易于接近的是你的理智。现在开始吧。"

我没有说话，也没有动。

"你怎样开始熟悉剧本？"托尔佐夫循循善诱，"仔细阅读台词。那是固定不变的白纸黑字，代表着一部杰出的艺术作品。《奥赛罗》这部悲剧是创造性表演的极佳素材。不利用这样的素材，合理吗？不陶醉于这样的主题，可能吗？你知道自己不可能找到任何比莎士比亚提供的更好的素材。他可不是糟糕的作家。不比你糟。为什么拒绝他呢？"

"你们以天才作家笔下的台词开始工作，难道不会更简单、更自然吗？他用清晰、美妙的语言为你们勾勒了正确的创作道路，也指出了必要的任务和动作；他给出了正确的暗示，以帮助你们构建假设情境；最重要的是，他把剧本的精神实质嵌入了字里行间。

"因此，从台词开始，让你的理智投入工作，深刻地理解它们。你的情感会毫不犹豫地加入理智的工作，引导你深入探寻潜台词，因为作家将

创作动机藏于其中。就这样，透过台词，潜台词将会显现出来，对台词进行再创造。"

听完这些解释之后，保罗和我停止做动作，开始反复练习台词。然而，我们所做的就是重复台词，却没有花时间去领悟其深层涵义。

托尔佐夫很快就叫停了我们。

"我刚才建议你们运用理智和思维，通过它们触及情感和潜意识。"他对我们说，"但你们的理智和思维在哪里呢？如果你们只是像撒豆子一样让台词一个个蹦出来，是不需要用到理智和思维的，只需要声音、嘴唇和舌头。理智和思维与这种机械表演毫无关系。"

接受了这番指导之后，我们开始在说出台词的同时尝试理解其内涵。理智不像情感那么脆弱，它可以承受一定的直接压力。

"我尊贵的大人……"保罗开始拿腔拿调地说。

"你在说什么，伊阿古？"我带着冥思苦想的表情回应。

"当你向夫人求婚的时候，卡西奥也知道你们在恋爱吗？"保罗问，看上去他似乎在探询一个深奥的谜题。

"他知道，从一开始就知道……"我一字一顿地回答，就像在翻译外语。

这时，托尔佐夫打断了我们劳神费力的工作。

"你们两个都没能让我信服。你从来没有努力追求苔丝狄蒙娜，你根本不了解你的过去。"他对我说，"而你，"他转向保罗，"你对自己提出的问题并不怎么感兴趣。他的回答对你毫无意义。你提出了问题，却根本没有认真听他的回答。"

显然，我们没有意识到这个简单的道理：对于说出的每一个词，我们都应当通过想象规定情境（"神奇的假设"）来为其提供依据和理由。

我们以前不止一次做过这种练习，准备任务和动作，但这是第一次和对手演员练习真实的台词。而且在以前的即兴表演练习中，我们做动作的同时表达的是随机出现的想法和词汇，在必须说话的时候，作为任务和动

作的一部分,这些想法和词汇就突然跃入脑海,脱口而出。

表达自己的想法和词汇,与说出剧本中的台词,完全不是一回事。剧本中的台词是永恒不变的,如同坚固的铜器,具有确定的形状,不可更改。刚开始,它们显得陌生、奇怪、说不出口,甚至难以理解,因此必须对它们进行再创造,把它们变成极其必要的、你自己轻易就能说出口而且想要说的话语——发自你自己内心的、你不愿意更改的话语。

我们不得不第一次面对同化他人言语的过程,但当然不是像我和保罗那样僵硬生涩地用含糊不清、没有生命力的声音说出《奥赛罗》这部杰作的台词。

我意识到我们的工作已经进入了一个新的阶段——创造有生命力的台词。它们植根于我们的灵魂深处,依靠我们的情感来滋养;但它们的茎秆已经伸入意识领域,精彩的口头表达就是它们繁茂的枝叶,传递出深层次的情感,这些情感也正是它们生命力的源泉。

面对如此重要的过程,我感到兴奋的同时也不知所措。在这种状态下,很难集中精力和思路,激发想象力,创造出一长串的假设情境,为剧作家的每一个想法、每一个短语乃至所有台词提供合理的依据,并为它们注入生命力。

我们发现自己分心了,无法完成这样的工作。我们请求托尔佐夫同意将表演延迟到下次课,好让我们有时间思考并在家里做好准备,也就是进行必要的想象,创造假设情境,为剧本中的台词提供合理的依据,让这些死气沉沉的白纸黑字在我们口中焕发生命力。

托尔佐夫同意了。

*　　　　　　*　　　　　　*

这天晚上,保罗来到我家,我们一起假设了各种各样的情境,为我们

在《奥赛罗》中的角色台词提供合理的依据。

按照托尔佐夫的指导,我们先通篇考虑了全剧,然后仔细分析这场戏里角色的想法。

就这样,我们根据课堂所学,让"创作三人组"中脾气最好的那位——理智来引导我们的工作。我们读到:

伊阿古:我尊贵的大人……
奥赛罗:你在说什么,伊阿古?
伊阿古:当你向夫人求婚的时候,卡西奥也知道你们在恋爱吗?

要让摩尔人不经意间开始回忆过去,我们需要引入多少想象啊。我们要了解他的早年生活片段,他第一次认识苔丝狄蒙娜、坠入爱河、私奔等这些过去的事实,以及他在元老院的发言。对于剧情开始之前、每一幕之间,以及台上演出的同时台下发生的事情,作者有太多没有写下来。

作者没有写下来的,由我和保罗来补充。

我们没有时间和耐心坐在这里对这么多的假设情境进行排列组合,于是我们直接考虑奥赛罗和苔丝狄蒙娜如何在卡西奥的帮助之下秘密约会。我们想象出来的很多情形令我们兴奋,在我们看来充满诗意和美感。对于我们这些向往爱情的年轻人来说,爱情的主题永远令我们激情澎湃,无论它以何种形式出现了多少次。

我们还详细讨论了奥赛罗对苔丝狄蒙娜的感情,她从来不会轻慢地对待这位黑人奴隶的爱恋、亲吻和拥抱。

就这样,直到夜里1点我们才停止工作。我们累得头脑都不清醒了,眼皮直打架。

我们心满意足地道别,觉得我们已经以假设情境为基础,为这场戏的开始做好了准备。

* * *

明天就是托尔佐夫上课的时间，今晚我和保罗再次碰面，为我们的这场戏创造假设情境。

保罗要求为他的角色进行准备工作，他还不知道明天怎么演给托尔佐夫看，而我已经对角色有了一些想象了。

是的，我已经有了想象，但还远远不够，因为我希望为我的所有场景都找到合理的基础。有了这个基础，在舞台上的表演就成了非常愉快的享受。不过，关于伊阿古，我们确实还没有一丝头绪，只能抓紧工作。

我们再次把理智请进剧中，也就是说，我们认真地重温台词，进行分析，决定要研究一下莎士比亚笔下这个经典反派角色的过去。剧中对他的着墨很少，不过还是存在一丝希望，因为有足够的留白供我们想象。

我不想记录与我的角色没有直接关联的事情。为什么要记呢？然而，对于会影响到我想象中的角色的事情，我又一定要记下来。

我有强烈的冲动把伊阿古视为外表友善、毫不令人反感的人，要不然，我作为奥赛罗，对他的信任就没有合理的理由了。为此，伊阿古，这个真正的坏人，看上去应该显得老实本分。如果像歌剧中经常表现的那样，他目光阴险、表情扭曲，那我就不得不躲着他，否则我会觉得自己太愚蠢了。

问题在于，保罗天性嫉恶如仇，不愿宽恕或原谅任何人，而现在，他不得不宽恕、原谅伊阿古。为此，他尝试想象伊阿古因为有传言说自己的妻子和奥赛罗有染而妒火中烧。确实，剧本中有一些蛛丝马迹，以它们作为出发点，在一定程度上利用它们为伊阿古灵魂深处的歹毒、怨恨、复仇的渴望以及其他所有邪恶提供合理的依据。然而，这又使得奥赛罗的形象蒙上了一层阴影，让我不适应。这不是我的计划。我童话中的英雄纯洁如

白鸽，他一定不会与女人乱来。伊阿古的怀疑一定是错误的。它们没有任何事实依据。

所以，如果保罗认为有必要想象伊阿古是因为妒忌而报复，那我就会要求他在表演的时候始终注意巧妙地对我隐瞒那些可能暴露伊阿古灵魂中扭曲恶念的外部迹象。

我还需要把城府很深的伊阿古看成头脑简单的人，否则我怎么会嘲笑他幼稚的怀疑呢？我还觉得他应该是一个强壮、固执、粗糙、幼稚、忠诚的士兵，因为他的效忠，其他缺点都可以被原谅。将一个邪恶的灵魂隐藏在粗糙、温和、头脑简单的外表之下并不困难，因此我很难识破他的真面目。

我认为，在这一点上我至少部分地说服了保罗。

<p style="text-align:center">*　　　*　　　*</p>

我正准备脱衣上床休息的时候，突然想到：以前在没有台词的即兴表演练习中，我们都是从规定情境开始，然后达成形体任务；或者相反，从形体任务到规定情境。而今天我们的工作大不一样，我们是从剧作家笔下的台词开始，最终也触达了同样的规定情境。这是否意味着"条条大路通罗马"？那么，从哪里开始还有区别吗？无论是从任务还是台词开始，从理智还是意愿开始？

<p style="text-align:center">*　　　*　　　*</p>

我今天慢吞吞地走去上托尔佐夫的课，因为我觉得自己还远远没有准备好。

他一开始就点了我和保罗的名字，但并没有催促我们，而是给了时间让我们重温头脑中准备好的规定情境。

按照我们的计划，我们召唤出"创作三人组"中最积极响应的那位——理智。它提供了奥赛罗生活中的一些事实和想法、奥赛罗和伊阿古的一些生活情境，这些都是我和保罗之前讨论过两次的。这使我们立即走上了正轨，直接而自然地理解了台词背后的涵义。

我放松下来。我愉快地走上舞台，觉得自己有权利站在舞台上说出台词、做出动作；在我心中不断铺展开来的规定情境以及台词本身引发了这些动作。之前，在即兴表演练习中，我只是偶尔会有这种感觉。现在我感觉十分自在，而且这种感觉持续了很长时间。

关键在于，以前这种感觉的产生完全是下意识地、偶然地。而现在，在内在技巧和系统性练习的帮助下，这种感觉被带到了意识领域。难道这不是一种成功吗？

我尝试确定这种感觉的美妙之处，并理清我是经过了哪些步骤才实现它的。

一开始，保罗扮演的伊阿古就巧妙地将自己伪装成一个头脑简单的人。无论如何，我相信他就是看起来的样子。

伊阿古说："当你向夫人求婚的时候，卡西奥也知道你们在恋爱吗？"

我思考伊阿古的问题时，不由自主地想起了那座我曾想象的位于伏尔加河畔的威尼斯-塞瓦斯托波尔-下诺夫哥罗德市的房子，我想起是怎么认识了苔丝狄蒙娜，想起她的魅力、深情、可爱，以及在卡西奥帮助下的一次次秘密约会；这一切，卡西奥从头到尾都知道。

有了这些想法和情境在脑中，我很乐意回答伊阿古的问题，因为我有这么多事情可以告诉他，我也很高兴他一直向我提问。因为内心愉快的情感，我难以抑制嘴角的微笑。也许我的体验与奥赛罗并不一样，但我理解他的想法和感受，并且相信它们是真实的。

这是舞台扮演中最重要的事情——相信自己的思想和情感。

随着内容丰富、连续不断的内在视觉印象如同画卷一般徐徐展开，说

出台词和想法也带来了极大的满足感。

要把这些想法传递给其他人，你不得不使用所有可能的交流方式，当然主要是言语。莎士比亚笔下的言语被证明是最合适、最传神的。首先，他是一位天才诗人；其次，我此刻在剧本的台词中找到了我所需要的一切。有什么能比台词本身更好地传达它们的内涵？在这种情况下，别人的话语让我觉得必要、亲切、熟悉，变成了我自己的话语。它们自发地从我口中说出。

以前显得空洞的台词，现在充满了我能够相信的艺术创造和想象。简而言之，我理解了剧本的精神实质，这令我感同身受，而它也一再努力地以自己的方式展现出来。

多么不可思议的过程！天性自身是多么接近创作之路啊！

真的，就好像我从一个成熟的果实里获得了一粒种子，种下之后结出的新果实与原来的一模一样。我从剧作家的台词那里获得了它们的精神内核，重新说出它们的时候，它们已经成为我自己的话语。它们对我已经变得必要，不是因为这一次我决心触及它们的内核，而是我需要以口头方式表达它们的实质。台词孕育了潜台词，潜台词又使台词重新焕发生机。

这些都发生在这场戏的开始，都是我和保罗在我的公寓里充分准备、充分想象过的场景。那些我们还没有充分想象假定情境从而进行充实及合理化的场景会发生什么呢？

我集中所有的注意力去理解伊阿古的话语。我清楚地意识到他阴险的提问背后隐藏的恶念。我意识到，我是指我感觉到，那些提问邪恶的力量、它们不可抗拒的逻辑性和连续性，将不可避免地带来灾难。我能够感受到他是多么精于造谣中伤、玩弄诡计。

这是我第一次理解并感受到这个坏人是如何巧妙地通过措辞和一系列蓄谋已久、符合逻辑的想法，不露痕迹地在受害者脚下挖出陷阱，污染了他纯洁的灵魂，让他感到惊讶、迷惑，开始动摇；然后产生怀疑、恐惧、

悲伤、嫉妒、怨恨、憎恶，直至复仇之心。

奥赛罗这个可怕的心理变化，仅仅用了十页纸来描述！莎士比亚这部杰作对角色心理的精彩刻画，第一次彻底征服了我。

我不知道我演得好不好，但我知道我第一次演绎了台词，第一次仔细地探索台词并发现了潜台词。也许并不是我的情感，而是注意力触及到了那个深度；也许我感受到的创作过程并不是真正在体验角色，而只是我对角色的预感。但有一点毋庸置疑，这一次剧本的台词深深地吸引了我，推动我沿着逻辑顺序触及它们的内核。

保罗和我今天取得了明显的成功。不止托尔佐夫和拉赫曼诺夫，其他同学也都称赞了我们的表演。最重要的是，连格里沙也没有提出意见或批评。这可比受到称赞更难得。我对此感到高兴。

我们的成功能够完全归功于作者笔下的台词吗？

"是的，"拉赫曼诺夫经过我身边的时候说，"今天你们相信了莎士比亚。以前你们回避他的台词，而今天你们放心地去享受它们。莎士比亚坚持了自己的初衷。你们要相信这一点！"

* * *

保罗和我因为表演成功而兴高采烈，我们在果戈理纪念碑旁坐了很久，一步一步地重温今天课堂上发生的一切。

"好吧，"保罗说，"让我们从伊阿古对奥赛罗搬弄是非开始。我的台词是：

只是为了解释我的一个疑惑，
没有其他用意。

或者，我进一步往后念到你的台词：

……天啊，他在学我说话，
就好像他脑子里藏着个怪物
过于丑恶，见不得人……

"就是这里，"保罗肯定地说，"我觉得，"他继续说，"就是从这里开始，你开始感觉自在和轻松。"

"是的，没错，"我同意他的说法，"你知道为什么吗？是多亏了你。我突然就感觉到你就是一个好脾气的士兵，我一直就想这样看待伊阿古。我相信了你，马上就感觉自己'有权利站上这个舞台了'，当我说到：

你的眉头紧锁，
好像在你的脑子里关着
什么可怕的想法……

我觉得很愉快，像是在开玩笑，为了逗乐你，也逗乐我自己。"我坦诚地说。

"再说一次，"保罗饶有兴致地问，"在哪里我成功地使你不再开玩笑，而变得严肃起来？"

"我开始思考你的台词，或者说领悟莎士比亚的想法，是在你说出：

人们的内心应该跟他们的外表看起来一样，
但有些人并不是！

接着，你像是在说谜语：

所以，我认为卡西奥是个诚实的人。

或者在你假装高尚，似乎在努力避免质疑的时候：

我的好大人，请原谅，
尽管我会尽职尽责，
但我也不会做所有奴仆都不必做的事——

我感觉这些台词已经有了一丝被恶魔的毒药沾染过的气息，我想：伊阿古真是条毒蛇！他假装自己被冒犯，好让奥赛罗更加相信他！而且，我意识到，这样的回答并没有解释清楚问题，只会让奥赛罗要求更多的解释，这样就会在他挖下的陷阱中越陷越深！我再一次惊叹于莎士比亚的天才！"

"我觉得你不止是在感受剧本，还在进行深刻的哲学思考。"保罗疑惑地说。

"我想确实如此。"我表示肯定，"不过，只要我在表演质疑你的时候感觉自在，这又有什么不好呢？"

"我也是这样，在逃避你的质疑以迷惑你的时候感到自在，"保罗放松地说，"这是我的任务。"

"任务？"我陷入思考。"原来如此！"我突然大喊，"听好了，这就是发生在我们身上的事情，"接着我煞费苦心地尝试重新解释之前我没有说清或整理好的所有感受和想法，"在我们所有的即兴表演练习中，比如那些对付疯子或点燃炉火的，我们都是从任务出发，自然而然地产生想法和话语，这样一种随机的台词对我们实现既定任务非常重要。"

"而今天我们是从作者笔下的台词出发，去达成我们的任务。

"等等，让我们回溯一下：前天，我们在我家准备的时候，我们是从台词出发到规定情境，对吗？"我若有所思地问，"然而今天，不知不觉中，

我们从台词出发，经由规定情境，实现了我们的创作任务！"

"让我们试验一下，看看是怎么发生的。"

我们开始回忆表演时被激发出的情感。结果证明，保罗起初只是努力吸引我的注意力。接着他想让我觉得他是一个好脾气的士兵，而我也希望这样看待他。为此，他尽可能地这样表现自己。成功做到这一点之后，他开始往我头脑里灌输一个又一个想法，每一个都不利于卡西奥和苔丝狄蒙娜。与此同时，他的想法也深深地嵌入潜台词中。

而我的任务显然是：起初我只是开玩笑，逗自己和伊阿古开心。当他挑起我的不安之后，我开始严肃地和他谈话，我希望更清楚地理解这个家伙的话语和想法。我继续回忆，想起自己努力在心中描绘出奥赛罗孤孤单单、悲观无望的样子。最终，我在一定程度上做到了这一点，我意识到这个受骗的摩尔人对这样的虚构画面感到恐惧，于是想要赶快摆脱掉、打发走伊阿古这个惹人不安的家伙。

这些都是从台词中产生的任务。沿着全剧的台词，我们找到了其他更深层次的各条线，即其他规定情境和任务，它们自然地、同步地、不可避免地源自台词和潜台词。这样，台词与潜台词之间就不会出现令人遗憾的差异，就像我针对奥赛罗进行第一阶段准备工作时出现过的那样。

所以，我们得出结论，今天我们正确的（或者说经典的）创作过程是：从台词到理智，从理智到规定情境，从规定情境到潜台词，从潜台词到体验（情感），从情感到任务、欲望（意愿），从欲望到动作、口头表达、姿态手势，以及剧本和角色的潜台词所反映的其他方面。

<p style="text-align:center">* * *</p>

我们并没有主动请缨，是托尔佐夫让我们重演《奥赛罗》的这场戏，于是我们演了。

完全出乎意料的是，这一次我们没有成功。尽管我们表演时自我感觉进入了美妙的创作状态！

"不要感到不安，"当我们向他表达挫败感的时候，托尔佐夫说，"这是因为你们过度重视台词了。很久以前，你们试演的时候，我批评你们就像吐出没用的果皮一样说出台词。反之，今天你们又太过重视台词，把它们变成了过于复杂、详细的潜台词，使你们不堪重负。"

"当一个词拥有实质内涵的时候，就会变得有分量，说它的时候语速就会变慢。当演员重视用台词传达大量的内在情感、思想观点、视觉印象，也就是传达潜台词的所有内涵时，就会不堪重负。

"空洞的台词，说起来就像是干瘪的豌豆在干枯的豆荚里沙沙作响；而过于沉重的台词，说起来就像一个充满了水银的球体，转动得很慢。

"不过我再次强调，你们不要因此而感到沮丧，相反你们应该觉得高兴。"他对我们两人表示赞许，"最难的工作是创造出具有实质意义的潜台词。虽然这使你们不堪重负，但随着时间的推移，台词的实质内涵将会沉淀下来，被夯实，变得更加具体、紧凑、轻快、流畅，同时又不损失其实质意义。"